AN LEABHARLANN

✔ KU-027-018

CORK CITY LIBRARY

REFERENCE DEPARTMENT

720

946

CLASS R A/NO

GAU

This Book is provided for use in the Reference
Department only, and must not be taken out of
the library. Readers are requested to use the
books with care and not to damage them in
any way. Any injury to books or any improper
conduct will be dealt with under the provision
of the Bye-laws of Cork Corporation.

Gaudí

Obra completa

Complete works

Gaudí

REFERENCE LIBRARY CORK CITY LIBRARY

© 2003 Feierabend Verlag OHG
Mommsenstraße 43, D-10629 Berlin

Publisher: Paco Asensio
Authors: Aurora Cuito, Cristina Montes
Editor-in-chief: Haike Falkenberg
Editorial assistance: Cynthia Reschke
Copyediting: Francesc Bombí, Ana G. Cañizares
Translation from Spanish: Juliet King
Art director: Mireia Casanovas Soley
Graphic design: Sheila Bonet
Cover photo: © Miquel Tres

Editorial project:
LOFT Publications
Via Laietana 32, 4, of. 92
08003 Barcelona. Spain
Tel.: +34 93 268 80 88
Fax: +34 93 268 70 73
e-mail: loft@loftpublications.com
www.loftpublications.com

Loft affirms that it possesses all the necessary rights for the
publication of this material and has duly paid all royalties
related to the authors' and photographers' rights. Loft also
affirms that it has violated no property rights and has respected
common law, all authors' rights and all other rights that could
be relevant. Finally, Loft affirms that this book contains no
obscene nor slanderous material.

Whole or partial reproduction of this book without editors
authorization infringes reserved rights; any utilization must be
previously requested.

Printing and Binding: Cayfosa-Quebecor. Spain
Printed in Spain

ISBN: 3-936761-37-X
25-03012-1
D.L.: B-28.450-2003

332136

Gaudí

Obra completa

Complete works
Gaudí

Feierabend

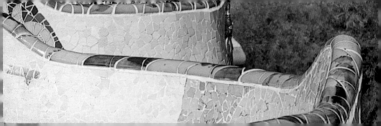

El fenómeno Gaudí:
naturaleza, técnica y artista

The Gaudí Phenomenon
Gaudí: nature, technique and artistry

El fenómeno Gaudí

Ante el creciente y general reconocimiento de la obra de Antoni Gaudí y 150 años después de su nacimiento, me pregunto el porqué de este fenómeno no habitual en el campo de la arquitectura. Porque el de Gaudí no es un éxito resultado de la cantidad de obras realizadas, ya que sólo dirigió una veintena de proyectos importantes. Ni lo es a causa de una amplia dispersión geográfica de sus edificios, pues la gran mayoría de ellos están concentrados en el área de la ciudad de Barcelona. Tampoco se debe a que su autor fuera proclive a promocionar su obra y su persona, porque siempre vivió alejado de todo lo que pudiera perturbar su trabajo, o a que sus propuestas hubieran sido acogidas con entusiasmo por sus coetáneos, que, por lo general, fueron hostiles a ellas. Vemos, pues, que no es fácil encontrar respuestas razonables que justifiquen la actual notoriedad, pero tampoco el olvido al que Gaudí se vio sometido incluso antes de morir en 1926.

Probablemente su secreto sea haber sabido abordar la creación arquitectónica de una manera distinta, sin prejuicios artísticos o técnicos. Su conocimiento de los oficios y de los procedimientos constructivos le habría permitido sobresalir en su época si hubiera practicado una arquitectura ecléctica, de acuerdo con los cánones del siglo XIX y los gustos barrocos y neorrománticos del Modernismo. Es decir, ser una figura tan destacada como las de

Domènech i Montaner o Puig i Cadafalch, en su contexto más inmediato, o V. Horta, H. Guimard, C. R. Mackintosh, O. Wagner, J. Hoffman o J. M. Olbrich, a escala europea, arquitectos todos ellos de gran personalidad que formularon un lenguaje propio y que, por ello, ocupan importantes páginas en las historias del arte y de la arquitectura. Sin embargo, Gaudí es algo más, es un individuo potente y desbordado, capaz de romper con la tradición, con la fidelidad a los estilos históricos, con la voluntad de complacer a una burguesía eufórica como la de 1900 y de replantear la misma esencia de la arquitectura, reconsiderando gustos pero también materiales, procedimientos, técnicas, sistemas de cálculo, repertorios geométricos, etcétera. No es que se propusiera hacer tabula rasa con todo lo precedente, sino que

por dominar los recursos arquitectónicos, ya sean estilísticos, ya sean técnicos, pudo emprender una aventura personal, basada en una intuición lúcida que le permitió llevar a cabo su obra con independencia y originalidad. Nadie puede afirmar que Gaudí fuera un iluminado –si bien hay quienes se han atrevido a aseverarlo, amparándose en un hipotético esoterismo de las simbologías que utilizó–. Antoni Gaudí fue una de las mentes más preclaras en el tránsito del siglo XIX al siglo XX, ya que percibió que era necesario acabar con ciertos romanticismos neomedievales que proliferaban en la Europa de aquella época, porque el mundo estaba cambiando y se imponían otros sistemas de vida de los que la arquitectura debía ser la expresión.

Gaudí obtuvo el título de arquitecto en 1878, en una escuela

de exigente vocación tecnológica como era la de Barcelona. Estos estudios, sumados al dominio del lenguaje y los materiales propios de los oficios artesanales, que había aprendido en Reus, junto a su padre, y en los mejores talleres de Barcelona, le llevaron a realizar unos primeros proyectos de tanteo, de remembranzas neogóticas, arabizantes, etcétera, que culminarían con la casa Vicens de Barcelona, donde abordó un tipo de soluciones constructivas que hoy ya podemos afirmar que son el germen de un vocabulario inconfundible basado en las superficies alabeadas, los paraboloides y los hiperboloides, en los ritmos helicoidales y en el uso de una policromía encendida que se aparta de cualquier estilo del pasado para obedecer a una arquitectura sin ismos o que, como decía su discípulo Martinell, sólo

podemos denominar gaudinismo.

Gaudí, en su madurez, se inclinó por una filosofía de trabajo empirista, es decir, aquella que no acepta más realidad que la que es resultado de la experiencia y que vivió su gran momento a lo largo del siglo XVIII. Esta inclinación por todo lo que fuera ensayado probablemente también proceda del "sentido común" que caracteriza a los payeses del Camp de Tarragona, gente práctica, dedicada al trabajo y ahorradora de recursos y energías. Por una u otra razón, Gaudí hizo un punto y aparte en su carrera y puso a prueba los procedimientos arquitectónicos. Transformó sus talleres en laboratorios, trabajó con maquetas experimentales, buscó materiales resistentes (granito, basalto, pórfido), propuso paredes y techos ondulantes, optó por las columnas oblicuas, se interesó por el

recorrido de la luz y la ventilación de los edificios, calculó mediante arcos catenarios las estructuras de sus inmuebles, utilizó los espejos, la fotografía y la geometría no euclidiana para diseñar sus volúmenes... una audacia que sorprende a muchos y que no todos entienden, pero que dio como resultado edificios tan impresionantes como la iglesia de la colonia Güell, la Pedrera, el Park Güell o el templo de la Sagrada Família. Obras que tuvieron la crítica fácil de la opinión pública y de ciertos medios de comunicación y que siempre asombraron por su insólita fuerza. Francesc Pujols, filósofo popular de la época y amigo de Gaudí, sostenía que "en todas las obras del gran Gaudí pasaba que, no gustando nunca a nadie, tampoco había nadie que se atreviera a decírselo a la cara, porque tenía un estilo que se impuso sin gustar", una afirmación que hoy queda un poco fuera de lugar porque los proyectos de Gaudí no sólo continúan provocando la consternación, sino que una inmensa mayoría de ciudadanos del mundo los han transformado en objeto de culto.

Y aquí descubrimos la pervivencia de Gaudí. Algunos de sus edificios han sido declarados monumento histórico-artístico y bien cultural del patrimonio mundial por la Unesco, la mayoría de ellos han sido restaurados y rehabilitados y en muchos casos han dejado de tener un uso privado para serlo público. Ya en su época, Gaudí dijo que la Casa Milà, más conocida como la Pedrera, acabaría acogiendo un gran hotel o un palacio de congresos, lo que se hizo realidad en 1996, cuando una entidad financiera transformó este inmueble en un centro cultural. Y no

ha sido el único que ha cambiado de uso: los pabellones de las cocheras de la finca Güell son hoy la sede de la Real Cátedra Gaudí, adscrita a la Universitat Politècnica de Catalunya; el Palau Güell —residencia de su mecenas—, el Park Güell, la Sagrada Família y la iglesia de la Colonia Güell están abiertos a la visita pública; la Casa Calvet aloja en su planta baja un restaurante que conserva el mobiliario original; la Casa Batlló es un centro de convenciones y parcialmente permite la visita; como se ha dicho, la Pedrera es un centro cultural que incluye una sala de exposiciones, un auditorio, un piso de época y, en el desván y la azotea del inmueble, el Espai Gaudí; el palacio episcopal de Astorga alberga un museo; la Casa de los Botines de León, la sede de una entidad financiera y su sala de exposiciones permanente, y

El Capricho de Comillas, un restaurante.

Sólo a la excepcional personalidad de los edificios de Gaudí se debe que éstos hayan sido abiertos a todos los públicos, porque cada una de estas obras se ha ido metamorfoseando, pero Gaudí sigue vigente. Por ello, el mejor homenaje que podemos tributar al gran arquitecto y artista es visitar sus edificios y conocer su obra. Únicamente de esta manera podremos entender la enorme coherencia que existe entre sus sistemas constructivos, sus espacios habitables y sus fachadas y cubiertas, porque Gaudí es un todo indivisible, es la lógica de la forma y la exaltación del arte.

Daniel Giralt-Miracle
Crítico e historiador del arte
Comisario general del Año
Internacional Gaudí

The Gaudí Phenomenon

In light of the growing and general recognition of Gaudí´s work, 150 years after his birth, I ponder the reason for this phenomenon, which is so unusual in the field of architecture. Gaudí did not become a success as a result of the quantity of works completed, since he only directed about 20 important projects. Nor is his success due to the wide geographic diffusion of his buildings, since the majority of them are concentrated in the city of Barcelona. Neither is the architect's fame due to the fact that he was a great promoter of his work and character, since he isolated himself from everything that could disturb his work. Nor were his proposals accepted with enthusiasm by his contemporaries who, in general, were hostile towards them.

Therefore, we see that it is not easy to find reasonable answers that justify Gaudí's current notoriety, nor the indifference that he was subjected to, including just before his death in 1926.

Gaudí's secret was probably knowing how to tackle architectural creation in a distinct manner, without artistic or technical prejudices. His knowledge of the trades and the procedures of construction permitted him to stand out in his era. He practiced an eclectic architecture in agreement with the rules of the 19th century and the neo-Romantic and baroque tastes of Modernism. Gaudí was as distinguished a figure as Domènech i Montaner or Puig i Cadafalch, in his most immediate context, or as V. Horta, H. Guimard, C. R. Mackintosh,

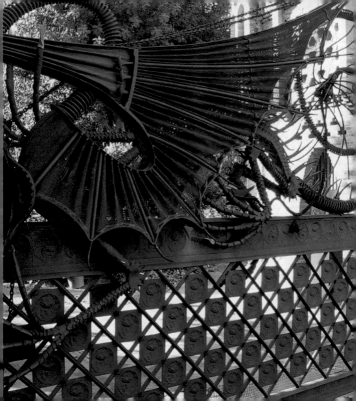

O. Wagner, J. Hoffman or J. M. Olbrich, at the European level–all architects with grand personalities who formulated their own language and thus occupy important pages in the history of art and architecture. Nevertheless, Gaudí is something more. He is a virile and overwhelming individual, capable of breaking tradition, with fidelity to historic styles and the determination to please the euphoric bourgeoisie of the 1900s. He replanted the essence of architecture and reconsidered tastes and materials, procedures, techniques, systems of calculation, geometric repertoires, etc. It's not that he wanted to start from scratch: by dominating the resources of architecture, whether stylistic or technical, he could embark on a personal adventure, based on a playful intuition that allowed him to create works with independence and originality. No

one can confirm that Gaudí was a visionary; even though there are people who dare to state it, basing their argument on a hypothetical esotericism of the system of symbols that he used. Gaudí was one of the most illustrious minds in the transition from the 19th to the 20th century. He perceived that it was necessary to end certain neo-medieval Romanticisms that proliferated in Europe during the era. The world was changing and it was necessary to put other systems of life into place, which architecture had to express.

Gaudí obtained the title of architect in 1878, at Barcelona's demanding Escuela Técnica Superior de Arquitectura. His studies, combined with his domination of the language and the materials of the artistic profession –which he learned alongside his father in Reus and at Barcelona's

best workshops– led him to create his first projects by trial and error, with neo-Gothic and Arabic remembrances. His experiences culminated in the Vicens house in Barcelona, where he tackled a type of constructional solution that, today, we can confirm is the seed of an unmistakable vocabulary based on warped surfaces, paraboloids and hyperboloids, helical rhythms and the use of a fiery polychrome. This vocabulary stood apart from any style of the past to obey an architecture without isms, an architecture that, as his disciple Martinell said, we can only call "Gaudíism".

In his maturity, Gaudí was inclined towards an empirical work philosophy. This meant that he relied on experience and accepted those things which saw their best moments during the 18th century. The architect's propensity for everything tested probably also came from the "common sense" of rural people from the Tarragona countryside. They are practical people, dedicated to work and to saving resources and energies. For one reason or another, Gaudí reached a point in his career when he put architectural procedures to the test. He transformed his workshops into laboratories, he worked with experimental models, and he searched for resistant materials (granite, basalt, porphyry, etc.). He proposed undulating walls and ceilings, he opted for oblique columns and was interested in the path of light and the ventilation of buildings. He calculated the structures of his properties with overhead power cable arches. He also used mirrors, photography and non-Euclidean geometry to design his volumes. His audacity surprised many and was understood by few,

but resulted in such impressive designs as the crypt of the Colonia Güell, the Pedrera, Park Güell, and the Temple of the Sagrada Família. These works were easily criticized by the public and by certain members of the press, but their unusual force always astonished. Francesc Pujols, a popular philosopher of the era and a friend of Gaudí, stated that "in all the works of the great Gaudí, what happened was that no one liked them, nor was there anyone who dared to say it to his face, because he had a style that asserted itself without pleasing." This affirmation seems a little out of place today, since Gaudí´s projects not only continue to provoke consternation; they have been transformed into cult objects by majority of the world's citizens.

And here we discover Gaudí's survival. Some of his buildings have been declared Historic-Artistic Monuments and Cultural Belongings of World Heritage by UNESCO. Most of them have been restored and rehabilitated, and in many cases, have gone from private to public property. During his lifetime, Gaudí said that Casa Milà, more widely known as the Pedrera, would end up as a big hotel or a congressional palace. His prediction came true in 1996 when a financial group transformed the building into a cultural center. And the Pedrera is not the only building that has changed uses: the coach house pavilions on the Güell estate are today the headquarters of the Real Cátedra Gaudí, attached to the Universitat Politècnica de Catalunya. Palau Güell (residence of his patron), Park Güell, the Sagrada Família, and the crypt of the Colonia Güell are all open to the public. On the ground floor of the

Casa Calvet, there is a restaurant that conserves the original property. Casa Batlló is a convention center that is partially open to the public and, as mentioned previously, the Pedrera is a cultural center that includes an exhibit hall, an auditorium, a period apartment and –in the attic and on the building's terrace roof– a space called Espai Gaudí. The Palacio episcopal de Astorga houses a museum and the Casa de los Botines in León contains the headquarters of a financial group and a permanent exhibition hall. Finally, "El Capricho" in Comillas now contains a restaurant.

These Gaudí buildings are open to the public thanks to their exceptional personality. Though each one of the works has metamorphosed, Gaudí remains in force. The best way that we could pay homage to the great architect and artist is to visit his buildings and to know his work. Only in this way can we understand the enormous coherency that exists between his constructional systems, his habitable spaces, and his façades and roofs. Because Gaudí is indivisible; because he is the logic of form and the exaltation of art.

Daniel Giralt-Miracle
Art historian and critic
General commissioner of the
International Year of Gaudí

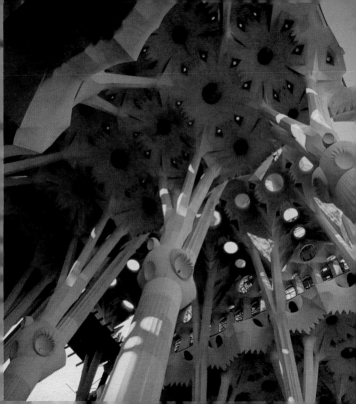

Gaudí: naturaleza, técnica y artesanía

Antoni Gaudí creció en el Camp de Tarragona, zona de viñas, olivos y algarrobos salpicada por pequeños pueblos y algún macizo rocoso. La observación del paisaje le llevó a una particular concepción del mundo: el entorno reunía todas las leyes constructivas y estructurales que un arquitecto necesitaba para sus edificios.

La inspiración que Gaudí precisaba para suplir las escasas deficiencias de su genialidad la encontró en la naturaleza. Buen ejemplo de ello son las similitudes entre la disposición de los arcos en los desvanes y los esqueletos de los vertebrados, o la forma de las columnas de la Sagrada Família, que se ramifican como árboles. Todos los edificios gaudinianos reinterpretan los cánones que rigen la creación del universo.

La reproducción de motivos florales fue también uno de los recursos utilizados por los arquitectos modernistas, aunque la introducción de la naturaleza en la obra de Gaudí fue una actitud globalizadora que superaba las abstracciones modernistas.

La simplicidad, la inmediatez en la contemplación de la naturaleza para solucionar problemas arquitectónicos, hacía desconfiar a Gaudí de los complejos cálculos

matemáticos, por lo que optaba por comprobaciones empíricas que le llevaron a realizar numerosos experimentos para calcular las cargas de una estructura o la forma un ornamento. Las maquetas eran el instrumento idóneo.

La devoción de Gaudí por las estructuras orgánicas explica la ausencia de hormigón armado y acero en sus edificaciones. Las genialidades constructivas del arquitecto sólo podían tomar forma con materiales como la madera, la piedra o el hierro forjado, por lo que, además, se rodeó de artistas y artesanos especialistas.

En el empleo de la cerámica, por ejemplo, contó con los inestimables consejos de Manuel Vicens i Montaner, quien le encargó una vivienda.

Las filigranas de hierro de forja aparecen en toda la obra gaudiniana, ya sea en una obra primeriza como la Casa Vicens o en la puerta de la Finca Güell, obra del taller Vallet i Piqué.

La utilización de la madera fue otro punto de encuentro con los artesanos de la época. Cabe destacar las mamparas y las puertas de la Casa Batlló, encargadas a Casas y Bardés, y los cielos rasos de la Casa Vicens, repletos de motivos vegetales.

No hay que olvidar magníficos trabajos en otros materiales como yeso, piedra, ladrillo o vidrio. Las formas onduladas y las novedosas funciones para las que se usaba el material no habrían sido posibles sin la ayuda de los artesanos.

Por otra parte, la relación con escultores de renombre como Carles Mani, Josep Llimona o Llorenç Matamala también dio lugar a combinaciones espectaculares que funden espléndidamente técnica y arte.

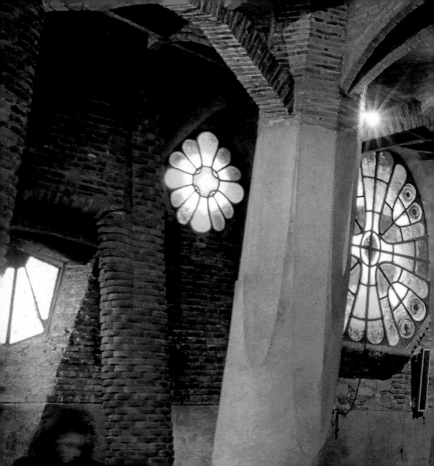

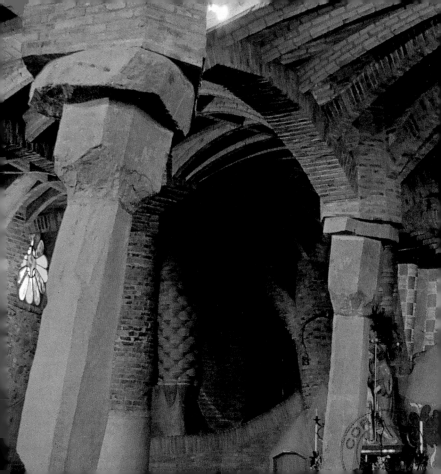

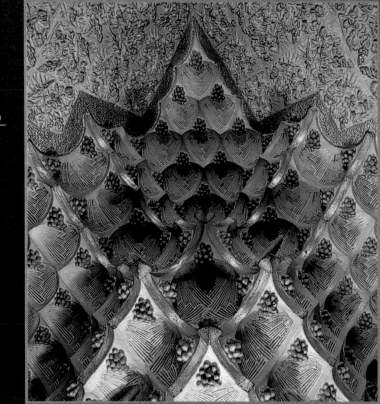

Gaudí: nature, technique, and artistry

Gaudí grew up in Camp de Tarragona, an area planted with vineyards and olive trees, dotted with small villages and rocky massifs. Gaudí's capacity to observe the landscape during his childhood gave him a special vision of the world. His surroundings brought together all of the laws of construction and structure that the architect needed to create his buildings.

Gaudí's brilliant mind found information and inspiration in nature. For example, the way he placed arches in the attics of his buildings is similar to the skeletons of vertebrates, and the columns of the Sagrada Família branch out like trees. All of Gaudí's buildings reinterpret the norms that regulate the creation of the universe.

Modernist architects often reproduced floral motifs, though Gaudí's use of nature in his work reflected a global attitude that exceeded the abstractions used in modernist decorations.

Gaudí relied on the simplicity and immediacy of nature to solve architectural problems. He distrusted complex mathematical calculations and chose empirical verifications instead. This method led him to conduct numerous experiments to calculate the load of

a structure or the final form of a decoration. The model was the ideal instrument.

Gaudí's passion for organic structures explains the absence of reinforced concrete and steel in his buildings. These materials are only valuable when using numerical calculations. Gaudí's brilliant construction ideas could only be realized with materials like wood, stone, or wrought iron. Therefore, he also surrounded himself with specialized artists and artisans.

With ceramics, Gaudí relied on the invaluable advice of Manuel Vicens i Montaner, who commissioned the architect to build his residence.

Filigrees of wrought iron appear in all of Gaudí's works. The door of the Güell estate, manufactured by the workshop Vallet i Piqué, is the most emblematic example.

Gaudí's use of wood also led him to rely on artisans of the era who could transform his imaginative designs into reality. Of particular interest are the doors and screens of the Casa Batlló created by Casa y Bardés, and the level ceilings of the Casa Vicens, full of vegetable motifs.

The architect and his qualified collaborators also created magnificent works out of other materials like plaster, stone, brick, and glass. The innovative applications, the undulating forms, and the new functions for which he used the materials simply would not have been possible without the participation of these skilled artisans. Through all his life, his relationship with renowned sculptors, like Carles Mani, Josep Llimona, and Llorenç Matamala, also led to spectacular combinations that fuse technique and art.

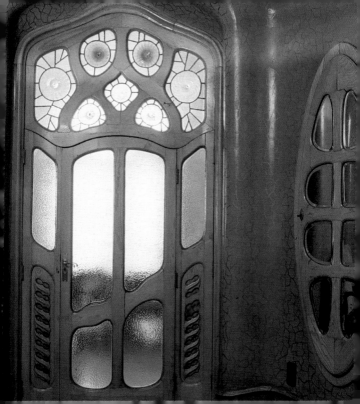

La vida de Gaudí

The life of Gaudí

La vida de Gaudí

El 7 de junio de 1926, un anciano deambulaba absorto en sus pensamientos por Barcelona; en el tramo de la Gran Via esquina con la calle Bailen le arrolló un tranvía. Ninguna documentación en la chaqueta del atropellado permitió identificarle. Aún respiraba y yacía en el suelo ensangrentado. Tomado por mendigo, fue trasladado al Hospital de la Santa Creu, donde se llevaba a los vagabundos y pobres sin familia de la ciudad. Tres días después y a consecuencia del fatal accidente, murió en una desangelada y pequeña habitación. Había fallecido Antoni Gaudí.

El día del sepelio, el sábado 12 de junio, fue una fecha triste para los numerosos habitantes de Barcelona que siguieron el cortejo fúnebre recorriendo las calles desde el Hospital de la Santa Creu hasta la Sagrada Família, en cuya cripta fue enterrado. Un absoluto silencio acompañó durante todo el recorrido a la comitiva.

Antoni Gaudí había nacido 74 años antes en Reus (Tarragona), por aquel entonces la segunda ciudad más importante de Cataluña en número de habitantes y uno de los centros comerciales e industriales más activos del sur de Europa.

El 25 de junio de 1852, en el

humilde hogar de una familia de caldereros, nacía el quinto y último de los hijos del matrimonio Gaudí Cornet: Antoni Plàcid Guillem Gaudí i Cornet. Antes habían nacido Rosa (1844-1879), Maria (1845-1850), Francesc (1848-1850) y Francesc (1851-1876). Antoni fue el único que sobrevivió a sus padres. El único hermano que tuvo descendencia fue Rosa, que se casó y tuvo una hija: Rosa Egea Gaudí.

Antoni presentó desde bien pequeño una naturaleza enfermiza que marcó su infancia y le acompañó siempre. Desde los cinco años el hijo pequeño de los Gaudí Cornet sufría fuertes dolores que le obligaban a quedarse en casa largos periodos de tiempo. La artritis articular que los médicos le habían diagnosticado le impedía, a menudo, caminar. En vez de correr, saltar o jugar como hacía la mayoría de los niños, él aprendió a entender y ver su entorno y el mundo con otros ojos. El campo le atraía profundamente y era capaz de estar horas contemplando las piedras, las plantas, las flores, los insectos…

Al cumplir 11 años Gaudí inició sus estudios en las Escuelas Pías de Reus, un colegio gratuito en el antiguo convento de Sant Francesc, destinado a la educación de las

clases populares. Es muy probable que sea en esta etapa cuando empieza a gestarse su ferviente fe, devoción y religiosidad.

En su etapa de bachiller no destacó en los estudios; de hecho, su expediente académico, que aún se conserva, muestra algún que otro suspenso y que sus notas no eran demasiado brillantes. Retraído, solitario, poco dado a las bromas y con un carácter difícil, a la inquieta mente de Gaudí le costaba adaptarse al sistema autoritario, la disciplina escolar y las normas establecidas. En esta época se sentía muy atraído por el dibujo y la arquitectura, y tenía gran habilidad para los trabajos manuales.

Ya con la mente puesta en la arquitectura, cuando finaliza el bachillerato Gaudí se traslada a Barcelona. Con 21 años es admitido en la Escuela Técnica Superior de Arquitectura y empieza la carrera. En 1876, poco después de iniciar los estudios de Arquitectura, muere su hermano Francesc y a los pocos meses su madre. A partir de ese momento, Gaudí compartirá domicilio con su padre y su sobrina, Rosita Egea; la única familia que le queda y que tendrá.

Igual que había ocurrido en su etapa de bachillerato, Gaudí no fue un alumno destacado en sus

estudios universitarios. Obtuvo sus mejores calificaciones en las asignaturas de dibujo y proyectos.

En 1878, ya con el título bajo el brazo, Gaudí empieza a estar bastante solicitado, con encargos variopintos como el diseño de un quiosco, el de un muro, la verja y la cubierta con columnas de un teatro de Sant Gervasi o una vitrina de cristal –que se expuso en el pabellón español de la Exposición Universal de París de 1878– para la tienda del fabricante de guantes Esteve Comella.

El mismo año de su graduación el Ayuntamiento de Barcelona le encargó unas farolas de gas para el alumbrado público: las de seis brazos que hoy se encuentran en la plaza Reial y las de tres brazos que hay en el Pla de Palau.

Su primer gran encargo es de Salvador Pagès, un obrero nacido en Reus que amasó una gran fortuna en Estados Unidos. Pagès, que era gerente de la cooperativa La Obrera Mataronesa, quería edificar en Mataró un conjunto de casas individuales para los obreros. Sólo llegó a construirse una pequeña parte de la obra encargada, hecho que provocó en Gaudí una profunda desilusión.

El veterano arquitecto Joan Martorell, consciente del potencial

de su protegido y ayudante, le presentó al que sería su mecenas y uno de sus mejores amigos y clientes: Eusebi Güell i Bacigalupi.

Güell, hijo de uno de los impulsores de la industria catalana y líder del pensamiento económico catalán, Joan Güell Ferrer, había heredado de su padre un buen olfato para los negocios y de su madre una gran pasión por las artes y la cultura. En 1878 acudió a la Exposición Universal de París, donde una vitrina de cristal cautivó su atención. Al volver a Barcelona averiguó quién había diseñado aquella obra de arte. La amistad entre Güell y Gaudí duró hasta la muerte del empresario en 1917. Ambos se sentían profundamente catalanes y su catalanismo los llevó a impulsar la lengua y cultura catalanas en todo momento, incluso cuando estaba prohibida. Este sentimiento aparece en numerosas obras ya sea en forma de escultura, escudos con las cuatro barras de la "senyera" (la bandera catalana) u otros elementos simbólicos.

El primer trabajo que Gaudí aceptó del que se convertirá en su mecenas fue el proyecto de un pabellón de caza en unos terrenos cercanos a Barcelona. De ahí surgirían otros encargos de mayor envergadura, como el palacio

urbano situado cerca de la Rambla de Barcelona, la finca de veraneo o la colonia, entre otros. Pero estos proyectos no eran los únicos, puesto que Gaudí alternaba las obras que su mentor le encomendaba con otras, como la casa para Manuel Vicens, la residencia de verano de Máximo Díaz de Quijano o el colegio de las Teresianas.

A partir de su amistad con Güell, Gaudí aumenta sus encargos y sus honorarios, amplía su círculo de conocidos y vive un fructífero periodo que con el paso del tiempo y la experiencia desemboca en un lenguaje característico y personal.

En 1883, Joan Martorell tenía que encontrar un arquitecto que se hiciera cargo de las obras de la Sagrada Família. La construcción se había iniciado en 1882. Josep Maria Bocabella era el encargado de reunir el dinero para el templo, que sólo podía financiarse con donaciones. El arquitecto que llevaba el proyecto era Francisco de Paula del Villar, antiguo profesor de Gaudí en su época universitaria. Al iniciarse los trabajos de la cripta, Villar y Bocabella discreparon y el arquitecto dimitió. Martorell —asesor de Bocabella— propuso a Gaudí, solución a la que Bocabella no puso ninguna objeción, porque

confiaba en su asesor y porque todos los planos del proyecto estaban ya terminados. Gaudí compaginó otros encargos con las obras de la Sagrada Família hasta que en 1914 decidió dedicarse en exclusiva al templo.

Desde entonces Gaudí no aceptará más trabajos y se alejará de todo aquello que pudiera apartarle de su obsesión: entregar su vida a la construcción de la que dijo en una ocasión que sería "la primera catedral de una nueva serie". El genial artista hasta trasladó su residencia a pie de obra para aprovechar más el tiempo.

El viejo arquitecto había consagrado su existencia a Dios y a un proyecto que se vio truncado el 7 de junio de 1926. Gaudí, tan descuidado que parecía un vagabundo, fue atropellado por un tranvía y quedó tendido en el suelo, herido de muerte.

Nadie le prestó atención. Sólo un hombre, el comerciante textil Ángel Tomás Mohino —cuya identidad se ha conocido recientemente—, auxilió junto a otro viandante al herido e intentó que algún taxista lo trasladara a un hospital. No hubo fortuna. En el hospital de los pobres el genio murió solo en una fría habitación tres días después del fatal accidente.

The life of Gaudí

On the afternoon of June 7, 1926, a distracted old man, immersed in his thoughts, was wandering around Barcelona. At the corner of Gran Via and Bailèn Street, he was struck by a tram.

The victim carried no documentation in his jacket, making it impossible to identify him. Though he was still breathing, he was badly hurt and covered with blood. He lay on the ground next to the tracks. Mistaken for a beggar, the dying old man was transported by ambulance to Hospital de la Santa Creu, where all the city's vagabonds and poor people were taken. Three days after being admitted to the hospital, the old man died from the fatal blow, in a small and empty room. Antoni Gaudí had passed away.

The day of the funeral, Saturday the 12th of June, was a sad day for the numerous residents of Barcelona that followed the silent procession through the city from Hospital de la Santa Creu to the Sagrada Família, where his crypt was buried, a temple also known as the "cathedral of the poor".

Antoni Gaudí was born 74 years earlier in the city of Reus (in the province of Tarragona). Reus was then the second most important city in Catalonia in terms of population, and also was one of the most active

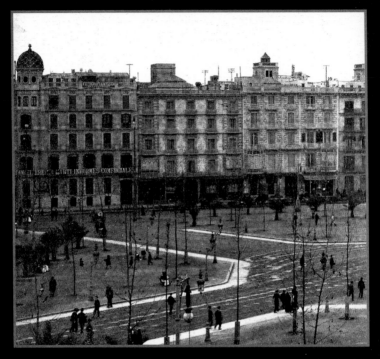

La plaza Catalunya de Barcelona a principios del siglo XX. Cerca de aquí se encuentra la iglesia de Sant Felip Neri, a la que solía acudir el arquitecto.

Barcelona's Plaça Catalunya at the beginning of the 20th Century. Nearly is the church Sant Felip Neri, which the architect usually attended.

commercial and industrial centers in southern Europe.

On June 25, 1852, a humble family of tinkers, the Gaudí Cornets, bore their fifth and last child: Antoni Plàcid Guillem Gaudí i Cornet. Gaudí's older siblings were Rosa (1844–1879), Maria (1845–1850), Francesc (1848–1850), and Francesc (1851–1876). Antoni's brothers and sisters died young and he was the only child to outlive his parents. Rosa was the only one who married and produced descendents, a girl named Rosa Egea Gaudí.

From early on, Antoni exhibited a weak condition that deeply affected his infancy and conditioned his habits throughout his life. Starting at the age of five, the youngest member of the Gaudí Cornet family suffered severe pains that obliged him to stay at home for long periods of time. Doctors diagnosed his condition as arthritis of the joints, which often impeded his ability to walk. Instead of running and playing like other children, Gaudí learned to understand and see the world with different eyes. He was deeply attracted to nature and was capable of spending hours contemplating stones, plants, flowers, insects…

At age 11, Gaudí began his studies at the Escuelas Pías of

Reus, a free religious school located in the old convent of Sant Francesc designated for the education of the popular classes. This is when he probably began to develop his fervent faith and devotion.

During his high school years, Gaudí's performance was not remarkable; in fact, his student record, which still exists today, shows that the young man failed one or two classes and earned mediocre grades. Withdrawn, solitary, serious and difficult, Gaudí's restless mind found it hard to adjust to the authoritarian system, school discipline, and established norms. During this time, he became strongly attracted to drawing and architecture and had tremendous ability for manual work.

With his mind set on architecture, Gaudí finished school and moved to Barcelona. At age 21, he was admitted to the Escola Tècnica Superior d'Arquitectura and began his career. In 1876, shortly after beginning his architecture studies, his brother Francesc died, followed by his mother a few months later. During the rest of his studies, Gaudí would share living quarters with his father and his niece Rosa Egea, the only family that he had left and would ever have.

As in high school, Gaudí was not a top student and received his best grades for drawings and projects.

In 1878, with his diploma in hand, Gaudí was beginning to be in demand, and he completed an array of assignments like a kiosk, a wall, a wrought iron gate and a roof with columns for the theater of Sant Gervasi and a glass showcase exhibited at the Spanish Pavilion of the Universal Exhibition of Paris that same year.

The same year Gaudí graduated from university, Barcelona's City Hall selected him to design street lampposts. Gaudí created the street lamps with six arms that are currently found in Barcelona's Plaça Reial and others with three arms located in Pla de Palau.

Gaudí's first big assignment came from Salvador Pagès, a worker born in Reus who amassed a fortune in the USA. Pagès, director of the worker's cooperative of Mataró, wanted to build a residential development for the workers. He was only able to build a small part of the project, which deeply disappointed him.

A veteran architect, Martorell was aware of his assistant and protégé's potential and talent; he introduced the architect to the man who would become his patron and

one of his best friends and clients: Eusebi Güell i Bacigalupi.

Eusebi Güell, son of Joan Güell Ferrer, one of the driving forces behind Catalan industry and a leader of Catalan economic thought, inherited business sense from his father and a passion for arts and culture from his mother. In 1878 he attended the Universal Exhibition in Paris, where a splendid display caught his attention. When he returned to Barcelona, he discovered the designer of the work. The friendship between Güell and Gaudí lasted until the businessman's death in 1917. Both felt deeply Catalan and their nationalism inspired them to promote the Catalan culture and language, even when it was prohibited. These nationalist feelings are represented in many of Gaudí's designs, including sculptures and coats of arms which feature the four bars of the "senyera" (the Catalan flag) or other symbolic elements.

The first assignment that Gaudí accepted from Güell was a hunting pavilion that Güell wanted to build on a property near Barcelona. Projects of greater magnitude followed, including an urban palace situated near La Rambla in Barcelona, a summer estate, and a

colony, among others. However, these were not Gaudí's only assignments, given that the architect alternated buildings for his mentor with other commissions, such as a house for Manuel Vicens, a summer residence in Comillas for Máximo Díaz de Quijano, and the Theresian school.

Once Gaudí had become a close friend of Güell, he increased his assignments, fees and circle of acquaintances. He entered a prolific period of creative production that led to a personalized language and style.

In 1883, his friend Joan Martorell was to find an architect to take over the construction of the temple of the Sagrada Família. Construction had begun in 1882. Josep Bocabella was in charge of raising the money for the construction of the expiatory temple, which could only be financed by donations. The architect who was in charge of the project was Francisco de Paula del Villar, Gaudí's former professor. As soon as the construction of the crypt began, Villar and Bocabella had disagreements and Villar resigned. Joan Martorell –Bocabella's assessor–proposed Gaudí for the job. Bocabella did not object to the solution because he trusted the veteran architect and

the plans for the project were already finished. Gaudí combined other assignments with the works of the Sagrada Família until 1914, when he dedicated himself exclusively to the temple.

From then on, Gaudí did not accept any other assignments and isolated himself from everything that might distract him from his obsession. He devoted his life to the construction of what he once said would be the "first cathedral of a new series". He even moved to live right next to the cathedral to save time and work more.

The aging architect had dedicated his life to God and to a project which was interrupted on the June 7, 1926, due to an unfortunate accident. Gaudí paid so little attention to his appearance that he looked like a vagabond. After being hit by a tram, he lay on the ground, badly wounded.

No one paid attention to the supposed beggar except one man, the textile merchant Ángel Tomás Mohino, whose identity was recently discovered. He and another passerby helped the victim, trying to hail taxis to take him to a hospital but had no luck. In the hospital for the poor, the genius died in a desolate room three days after the fatal accident.

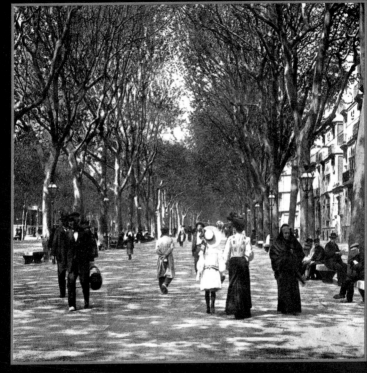

El paseo de Gràcia antes de que Gaudí proyectara la Casa Batlló y la Casa Milà.

Passeig de Gràcia before Gaudí built Casa Batlló and Casa Milà.

Así era
The way he was

Los humildes orígenes de Gaudí marcaron a menudo su vida y comportamiento. A pesar de sentirse profundamente unido al pueblo, durante su juventud se sintió atraído por la vida de la alta sociedad, aunque al final de sus días vivió alejado de lujos.

Complexión fuerte, pómulos marcados, frente prominente y nariz generosa, una robustez campesina disimulada por un pelo rubio y unos profundos ojos azules.

Su figura arrogante convivía con una inmensa timidez, y un carácter fuerte y difícil. Era consciente de su mal genio y a menudo no se molestaba en disimularlo.

Gaudí's humble origins often influenced his life and behavior. Despite feeling profoundly united to his people, during his youth Gaudí was attracted to the high society life although at the end of his days, he lived without any luxuries.

Gaudí wore a strong complexion, pronounced cheekbones, a prominent forhead, a distinctive nose and a rural sturdiness disguised by his blond hair and deep blue eyes.

Though Gaudí had an imposing figure, he was shy, had a difficult character and a strong temperament. He was conscious of his bad temper, and often felt no need to conceal it.

Gaudí, ¿masón?
Gaudí, a freemason?

Gaudí ha sido tachado de alquimista, de templario, de aficionado a las drogas… Ninguna prueba lo corrobora. Una de las teorías más difundidas es la de su pertenencia a la masonería, y muchos han querido buscar en su obra detalles que así lo demuestren, como su obsesión por algunos elementos o por rodearse de personajes que sí pertenecían a la logia masónica, como Eduard y Josep Fontserè, con los que trabajó. Es difícil creer que un arquitecto educado en una escuela católica y que proyectó tantos edificios y objetos religiosos fuese capaz de llevar esa doble vida.

Gaudí has been labelled an alchemist, a Templar, a drug addict…but there is no evidence to prove it. One of the most widespread theories is his association to the Freemasonry. Many have examined his work in search for details to prove it, such as his obsession for certain elements and to surrounded himself with people who belonged to the masonry lodge, like Eduard and Josep Fontserè, with whom he worked. It is difficult to believe that an architect with a Catholic education, who projected so many buildings and religious objects would be capable of living this double life.

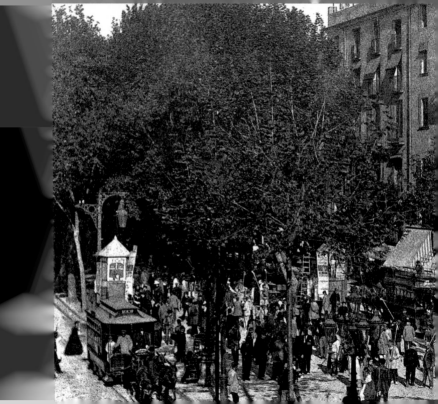

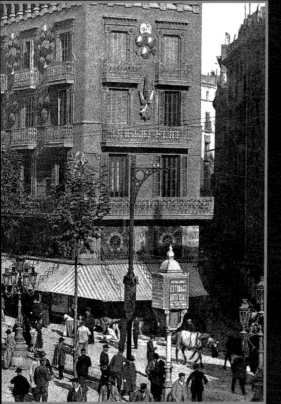

Cerca de este emplazamiento, la Rambla dels Caputxins, Antoni Gaudí construyó un palacio urbano para su mecenas, el industrial Eusebi Güell.

Near this location, la Rambla dels Caputxins, Gaudí constructed an urban palace for his patron, the industrialist Eugeni Güell.

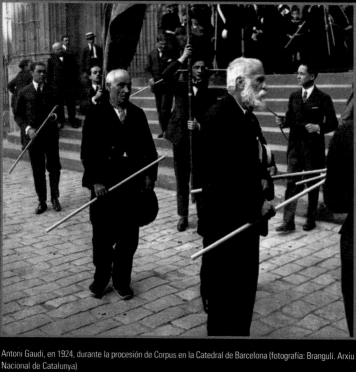

Antoni Gaudí, en 1924, durante la procesión de Corpus en la Catedral de Barcelona (fotografía: Brangulí. Arxiu Nacional de Catalunya).

Antoni Gaudí, in 1924, during the procession of Corpus Christi at the Catedral de Barcelona (photograph: Brangulí. Arxiu Nacional de Catalunya).

¿Beatificación?
Beatification?

Si algo no puede negarse de Gaudí es que era un hombre de fe y que poseía un sentido de la religiosidad por encima de lo normal. Muchos han querido ver en él a un cristiano ejemplar, casi un santo, y desde hace algún tiempo se está intentando impulsar su beatificación y posteriormente su santificación. La propuesta ha sido bien acogida por la Santa Sede, que ha autorizado el proceso, un largo camino para analizar los pros y contras hasta llegar a la conclusión final. Santo o no, la tumba de Gaudí cada vez es visitada por más devotos, que la han convertido en un destino de peregrinaje.

Undeniably, Gaudí was a devoutly religious man who had exceptionally strong feelings of religiousness. Many have seen in him the figure of an exemplary Christian, almost a saint. Some time ago, the process for his beatification was set in motion, followed by his sanctification. The proposal was well received by the Vatican, which authorized a beatification process that entails a long and difficult road of analyzing the pros and cons before reaching a final conclusion. Saint or not, it is certain that Gaudí's tomb has become a destination for devotees who have converted it into a place of pilgrimage.

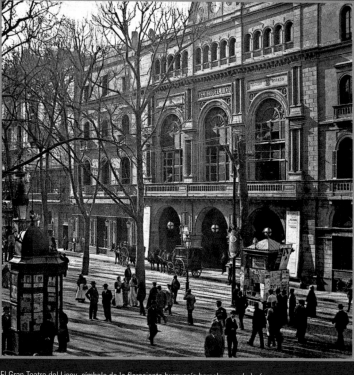

El Gran Teatre del Liceu, símbolo de la floreciente burguesía barcelonesa de la época.

The Gran Teatre del Liceu, symbol of the thriving Barcelona bourgeoisie of the era.

Proyectos construidos

Constructed works

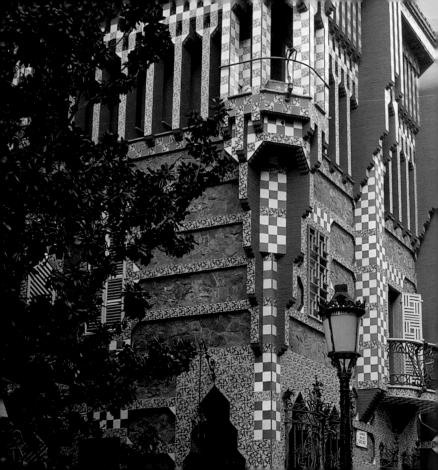

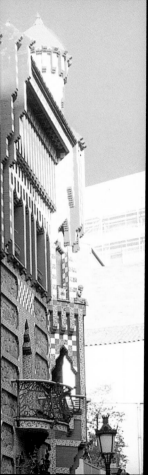

Casa Vicens

1883-1888

En 1883 un joven Gaudí se enfrentaba a uno de sus primeros encargos como arquitecto. Situada en el número 24-26 de la calle Carolines, en el barrio de Gràcia, la casa Vicens mezcla formas inspiradas en la época medieval con elementos más propios del arte mudéjar que de las construcciones del momento, en las que la escuela francesa marcaba la pauta.

El proyecto, encomendado por Manuel Vicens, consistía en levantar una residencia de veraneo con jardín. El arquitecto la concibió como una sutil combinación de volúmenes geométricos, resuelta con habilidad y maestría al emplear franjas horizontales en la parte inferior del edificio y líneas verticales, que se acentúan al utilizar cerámica barnizada como ornamentación en la parte superior.

El edificio, de planta cuadrada y dos pisos, es más pequeño de lo que parece. Para los muros exteriores se optó por materiales sencillos, como piedra natural de color ocre combinada con ladrillo. El resultado consigue que el ladrillo resalte como elemento ornamental, al igual que los azulejos multicolores del muro, dispuestos en damero. La cerámica y las torrecillas otorgan a la composición un sugerente aire árabe que contrasta con las formas modernistas de la verja del jardín, los balcones o el enrejado de las ventanas. La casa no conserva la glorieta, la fuente ni parte del jardín debido a una ampliación de la calle que obligó a eliminar estos elementos.

En 1925, el arquitecto J. B. Serra Martínez, respetando los criterios formas y colores utilizados por Gaudí, amplió la casa.

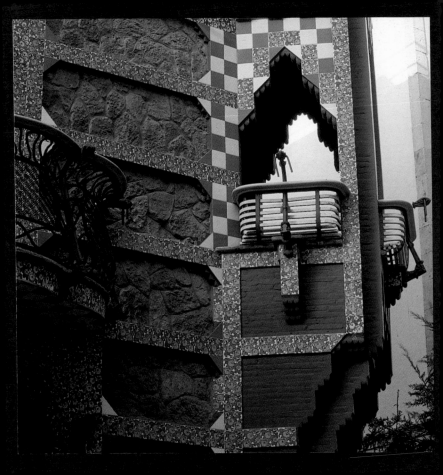

In 1883, a young Gaudí accepted one of his first commissions as an architect. Situated at number 24–26 on Carolines Street, in the neighborhood of Gràcia, Casa Vicens is a magnificent building that mixes Spanish architectural forms (inspired by medieval architecture) with Arabic elements. The architectural style is more similar to Moorish Art than to the French School, which tended to set the trends of the era.

The project, commissioned by Manuel Vicens, entailed the construction of a summer residence with a garden. The architect envisioned Casa Vicens as a subtle combination of geometric volumes. Resolved with skill and mastery, the building features horizontal bands on the lower part and vertical lines, accentuated by varnished ceramics as ornamentation on the upper part.

The building, with a square floor plan and two floors, is smaller than it seems. For the exterior walls, Gaudí opted to use simple materials, like ochre-colored natural stone as a base element combined with bricks. The result of this combination is that the brick stands out as a decorative element, as do the multicolored tiles that extend along the wall in a pattern similar to that of a chessboard. The colored ceramics and the small towers give the composition an Arabic feel, which contrasts pleasantly with the window grates, the small balconies and the modernist forms of the wrought iron garden gates.

In 1925, the architect J.B. Serra de Martínez enlarged the house, respecting the criteria, forms, and colors used by Gaudí.

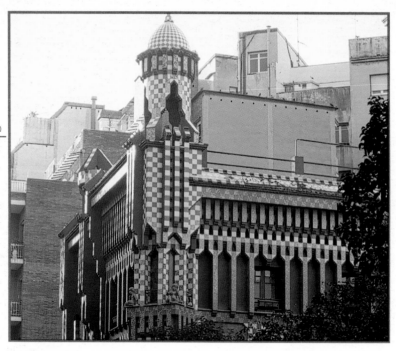

Gaudí propone con la Casa Vicens, la primera vivienda que proyecta en Barcelona, una interesante fusión entre arquitectura y artes plásticas, que se acentuará a lo largo de su creativa carrera.

With the Vicens House, Gaudí's first residential project in Barcelona, the architect proposed an interesting fusion between architecture and plastic arts. He would repeat this combination throughout his productive and creative career.

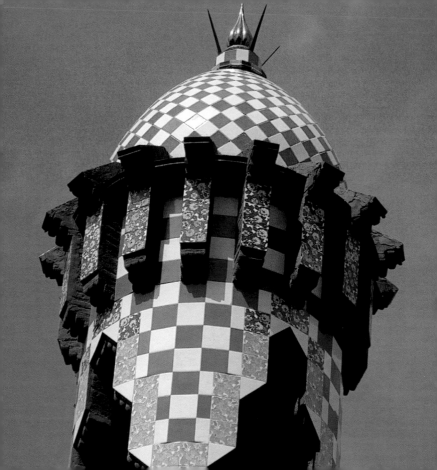

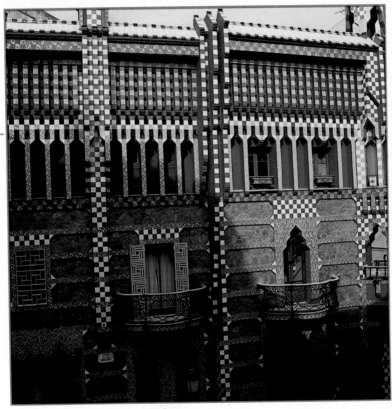

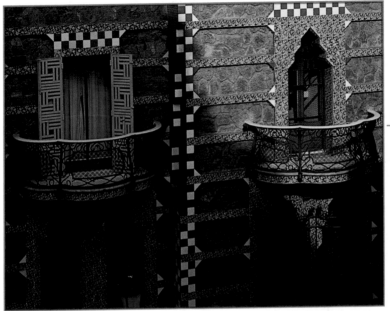

Emulando el estilo morisco, Antoni Gaudí resolvió una de sus primeras obras con gran maestría. A la llamativa y generosa ornamentación cerámica de la fachada hay que añadir el esmerado trabajo de hierro forjado que puede admirarse en la gran reja de la puerta de entrada, los balcones, las barandillas y las verjas de las ventanas.

Gaudí emulated the Moorish style and resolved one of his first works with great skill. Outstanding features include the striking and generous ceramic ornamentation of the façade and the stunning wrought iron work of the entrance door gate, balconies, banisters, and window grates.

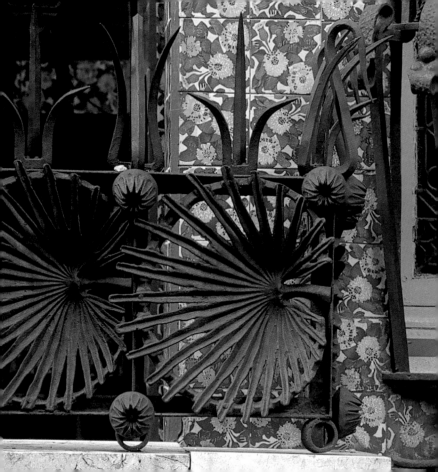

Atractivas combinaciones geométricas resueltas con destreza y una repetitiva alternancia cromática dan dinamismo a la composición.

The dynamic composition features attractive geometric combinations determined with skill and alternating, repeating chromatic designs.

Generosamente decorados, los techos son una de las marcas de Gaudí. Para esta estancia, situada en una galería que conecta con el comedor, el arquitecto combinó dos bóvedas pintadas con la técnica del trompe l'oeil. Los dibujos representan ramas de palmera y las dos bóvedas adyacentes están copiosamente decoradas con motivos florales.

Lavishly decorated, level ceilings are one of the architect's trademarks. For this room, situated in a gallery connected to the dining room, Gaudí combined two vaults painted with the trompe l'oeil technique. The drawings represent branches of palm trees and two adjacent vaults are also decorated copiously with vegetable motifs.

La riqueza ornamental en techos y paredes demuestra que el talante creativo de Gaudí no conocía límites. Formas inspiradas en motivos vegetales y florales acentúan la decoración de unos interiores barrocos con gran expresividad. En la sala de fumadores revistió las paredes con papel maché, y en el cielo raso abovedado se basa en el estilo de las construcciones islámicas. Cada cavidad de la bóveda, cubierta con yeso, se talló simulando una hoja de palmera.

The rich decoration used to cover the ceilings and walls demonstrates once again that Gaudí's creative talent had no limit. Diverse forms inspired by vegetable and floral motifs accentuate the decoration of the baroque interiors. For example, in the smoking room, Gaudí covered the walls with papier-mâché, and the level, vaulted ceiling copies the style of Islamic constructions. Each cavity of the vault is covered with plaster and carved to simulate the leaf of a palm tree.

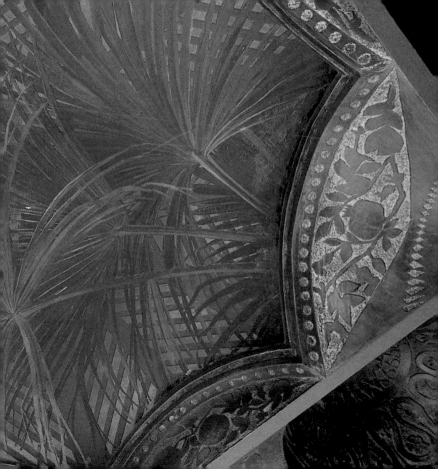

Villa Quijano
El Capricho

1883-1885

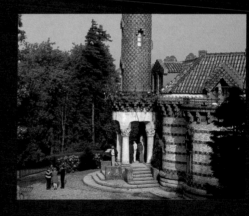

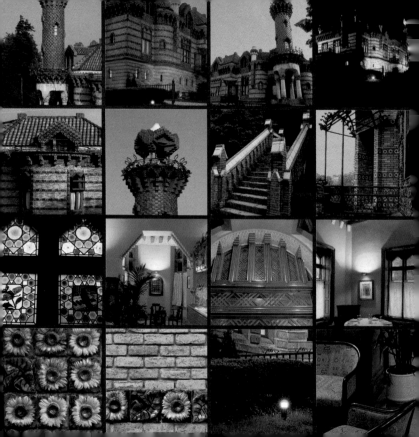

El antojo de Máximo Díaz de Quijano, propietario de esta casa, de disponer de una residencia en el campo que se adaptara a sus necesidades de soltero ha conseguido que Villa Quijano sea conocida con el sobrenombre de El Capricho.

La construcción, a las afueras de Comillas (Santander), se erige aislada en medio del campo. En su concepción se aprecian algunas semblanzas con la Casa Vicens de Barcelona, del mismo periodo: en El Capricho se muestra un marcado predominio de las líneas curvas y vuelve a conjugar las formas propias de la arquitectura medieval con elementos de reminiscencias orientales.

El arquitecto catalán prestó especial atención a la organización espacial interior para que ésta se adecuara a las necesidades del propietario e instaló en el exterior una cubierta inclinada que se adaptara a las condiciones climáticas del lugar, donde la lluvia es frecuente.

El compacto edificio, asentado sobre una sólida base de piedra, se levantó con muros de ladrillo de color ocre y rojizo decorados con hileras de piezas cerámicas barnizadas en las que se alternan relieves de girasoles y de exuberantes hojas. La robustez de la composición se quiebra con la ligera y esbelta torre, sin función aparente, que la preside. La torre se halla coronada por un singular y diminuto tejado, sustentado por ligeros soportes metálicos que parecen desafiar las leyes de la gravedad, a la vez que consiguen dotar al conjunto de un peculiar parecido con los minaretes de las mezquitas.

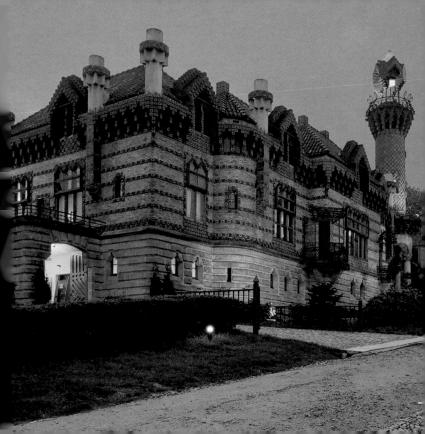

The owner of this property, Máximo Díaz de Quijano, wanted a country house adapted to his needs as a bachelor. This whim caused Villa Quijano to be known as El Capricho (or The Caprice).

The construction, located on the outskirts of Comillas, Santander, sits in an isolated area of the countryside. Villa Quijano shares certain characteristics with other projects of the period such as Casa Vicens in Barcelona. El Capricho demonstrates a definite predominance of curved lines and conjugates typical Spanish medieval architecture with oriental elements.

The Catalan architect paid special attention to the interior spatial organization so that it would adapt to the needs of its owner, and also created an inclined roof that adapts to the climatic conditions of the region, where rain is frequent.

The compact building rises up from a solid stone base. The alternating ochre and red bricks are enhanced by rows of green varnished tiles interspersed with ceramic pieces with reliefs of sunflowers. The strength of the composition is broken by the light and svelte tower that presides over it, but seems to have no apparent function. The tower is elevated above a small lookout formed by the four thick columns that support it. The slim tower is crowned by a unique and diminutive roof sustained by light metal supports that seem to defy the laws of gravity and give the building the appearance of typical minarets of Muslim mosques.

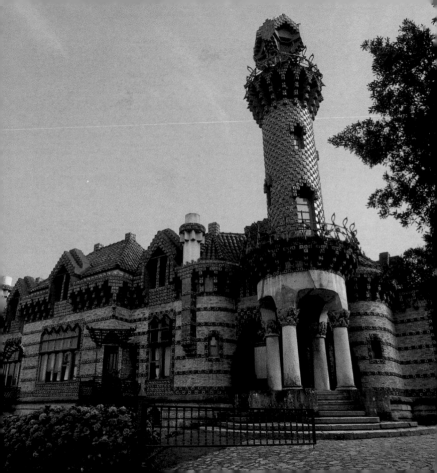

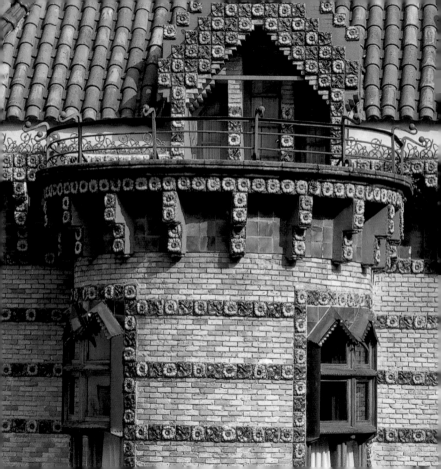

CORK
CITY
LIBRARIES

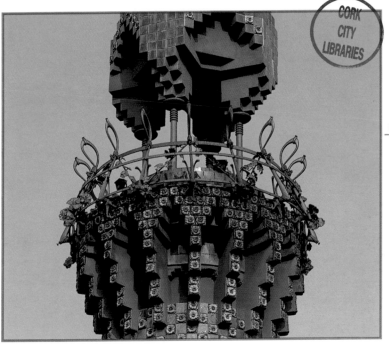

La torre, sin función aparente, se eleva sobre un pequeño mirador que soportan cuatro gruesas columnas. Un tronco cilíndrico revestido con cerámica sustenta una pequeña balaustrada de hierro forjado coronada por un templete.

A svelte tower rises up from four heavy columns. The tower has no apparent function, yet dominates the composition. A cylindrical trunk covered with ceramics supports a small wrought iron balustrade crowned by a small shrine.

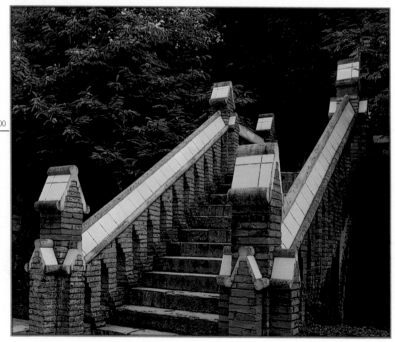

Las sólidas líneas de los balcones salientes se suavizan con elementos de hierro forjado. En las ventanas de guilloti-na, un sistema de tubos metálicos usado como contrapeso produce un sonido musical al abrirlas o cerrarlas.

The solid lines of the projecting corner balconies, erected of stone, are softened by the covering, which is made of square steel bars and light rails. When the lines coincide at an angle, they become original wrought iron benches.

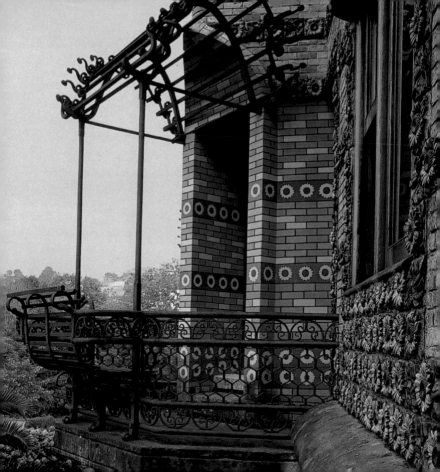

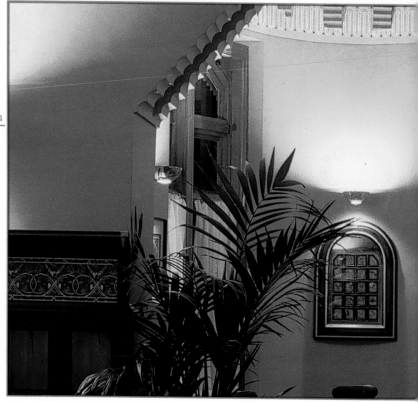

Gaudí dedicó especial atención a los interiores de la vivienda tanto en lo referente a su organización como a sus detalles decorativos. La distribución espacial se adapta perfectamente a las necesidades del propietario, un joven soltero. Un grupo japonés compró en 1992 el edificio, donde mantiene el restaurante El Capricho de Gaudí.

Gaudí paid special attention to the interiors of the residence, especially to their organization and decorative details. The spatial distribution was perfectly adapted to the needs of the owner, a young bachelor. The building was purchased by a Japanese group in 1992 that runs a restaurant in the interior called El Capricho de Gaudí.

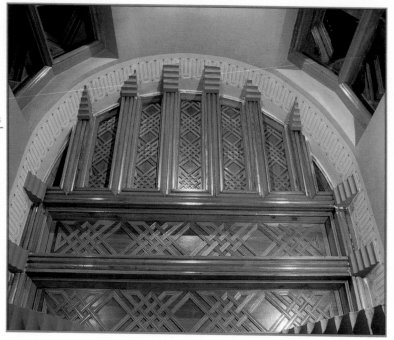

Amplios ventanales inundan de luz el espacio. Otra solución que agranda visualmente las estancias es el diseño de techos de altura generosa, para los que se emplean artesonados de madera que son auténticas obras de arte.

Large windows inundate the space with light. Another solution that visually enlarges the rooms are the high, coffered wood ceilings that are true works of art.

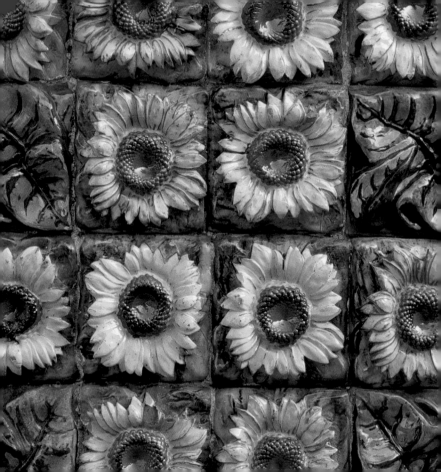

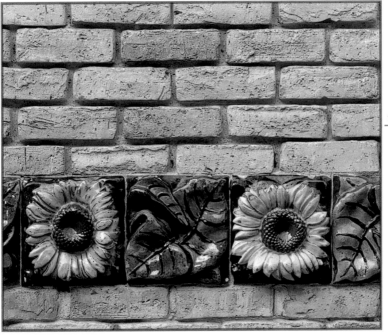

El entorno natural que acoge la construcción define el perfil arquitectónico de la casa y sus tonalidades se emplean como referencia para crear armónicos contrastes cromáticos.

The building's natural surroundings define its architectural profile. Tones borrowed from nature create harmonic chromatic contrasts.

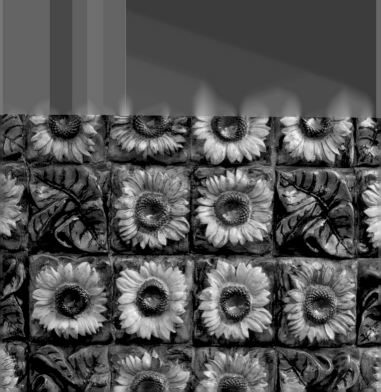

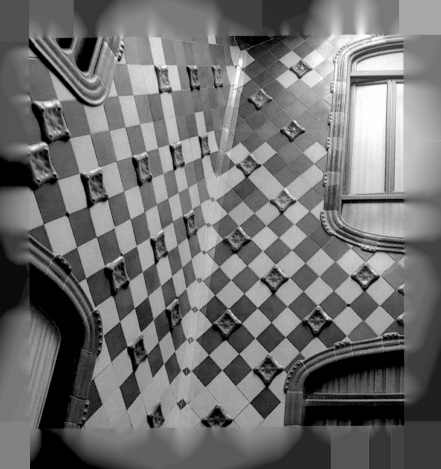

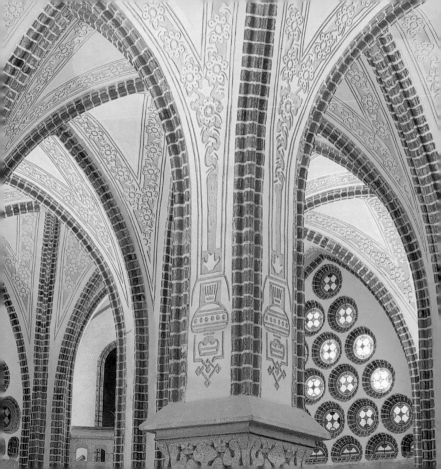

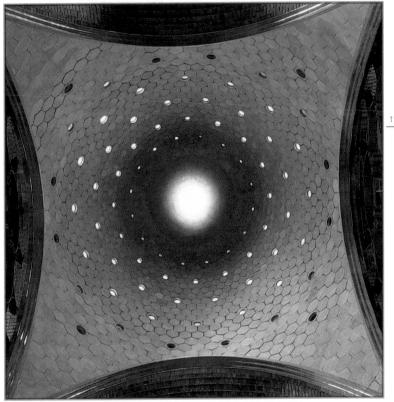

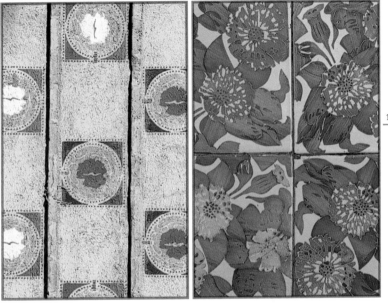

La utilización de la cerámica es otra de las antiguas técnicas decorativas utilizadas en las zonas mediterráneas que Gaudí rescató. Con el empleo de los azulejos consiguió crear sorprendentes imágenes a partir de elementos cotidianos y convencionales.

Gaudí resurrected the use of ceramics, another old decorative technique used in the Mediterranean zones. Gaudí managed to create surprising decorative images with tile, starting with daily and conventional elements.

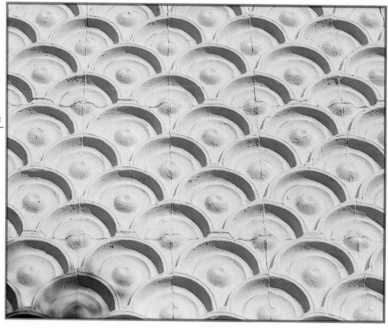

Gaudí aúna la influencia de la tradición histórica con rasgos ornamentales de otras culturas. Oriente y el islam inspiran frecuentemente sus acabados decorativos, en los que la cerámica tiene un papel relevante.

Gaudí combined the influence of historic tradition with ornamental ideas from other cultures. The Oriental and Islamic cultures frequently inspired his decorative finishes in which ceramics play an important role.

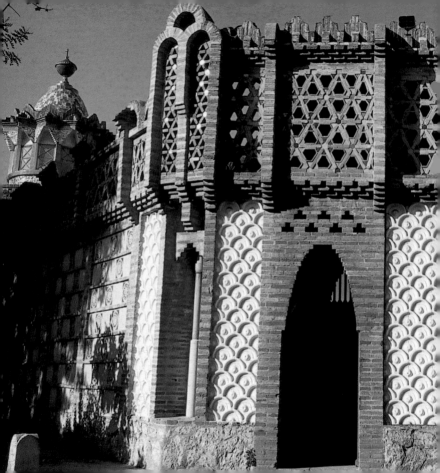

Finca Güell

1884-1887

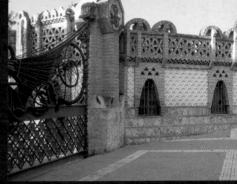

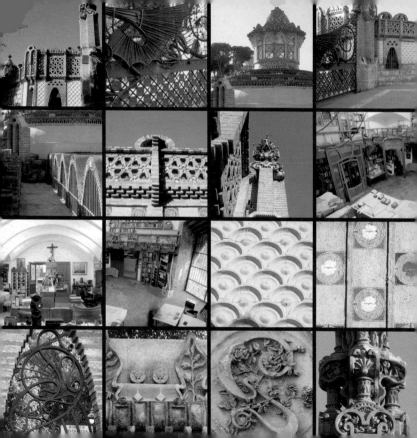

Eusebi Güell, uno de los mejores amigos de Gaudí y su principal mecenas, encargó al arquitecto en 1884 las obras de una finca situada entre los barrios barceloneses de Les Corts y Sarrià, entonces pueblos del extrarradio.

El vasto solar estaba compuesto por tres fincas, Can Feliu y Torre Baldiró, adquiridas por Güell en 1870, y Can Cuyàs, comprada en 1883. En esta última el arquitecto ubicó la entrada principal, a la que otorgó una enorme importancia atendiendo a los deseos del propietario. Se compone de dos puertas de entrada –una para personas y otra para carruajes– y está flanqueada por dos pabellones: el del conserje y las caballerizas, comunicadas con el picadero.

La portería se concibió como un pabellón en tres cuerpos: el principal, de planta octogonal, y los dos volúmenes adosados de planta rectangular. Por su parte, las caballerizas se dibujaron como un espacio de planta rectangular con arcos parabólicos y bóvedas tabicadas. Gracias a aberturas trapezoidales, disponen de una generosa entrada de luz, acentuada por el blanco de los muros. Junto a esta nave se situó una pequeña sala cuadrangular cubierta con una cúpula, que era el picadero.

Entre la portería y las cuadras se encuentra la gran puerta de hierro forjado con un dragón. Se trata de un trabajo artesanal del taller Vallet i Piqué en 1885 a partir de un diseño de Gaudí. Junto a esta verja, una puerta más pequeña da acceso a los peatones. Un arco parabólico cubierto por una moldura con motivos vegetales da forma a esta entrada.

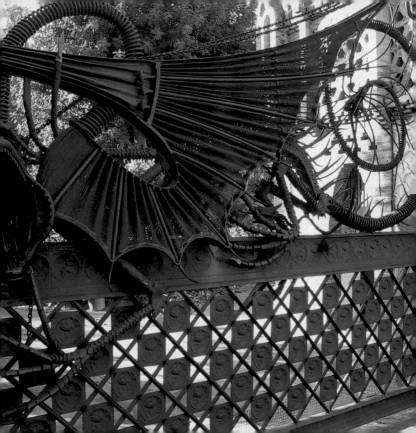

Eusebi Güell, one of Gaudí's best friends and the principal patrons, commissioned the architect in 1884 to construct his estate situated in between Les Corts and Sarrià, Barcelona neighborhoods that were then villages on the outskirts.

The vast plot of land incorporated three estates, Can Feliu and Baldiró Tower, acquired by Güell in 1870, and Can Cuyàs, purchased in 1883. The architect situated the main entrance of the palatial residence at the Cuyàs estate. This entrance includes two doors—one for people and another for carriages—and is flanked by two pavilions: the caretaker's dwelling and the stables linked by the space used as a manège ring.

The caretaker's quarters were designed as a pavilion distributed in three volumes. The main one has an octagonal floor plan and the two adjacent ones have a rectangular arrangement. The stables were conceived as a unitary space with a rectangular layout covered with parabolic arches and covered vaults. Thanks to the use of trapezoidal openings, this area enjoys a generous amount of light, accentuated by the white walls. Next to this nave is a small room with a quadrangular design and domed roof that was previously an exercise ring.

Between the caretaker's quarters and the stables is a large wrought iron door that features the sculpture of a dragon. The workshop Vallet i Piqué handcrafted the piece in 1885 from an imaginative design by Gaudí. Adjacent to the gate, a smaller door gives access to pedestrians. A parabolic arch covered by a mold with vegetable motifs gives shape to this entrance.

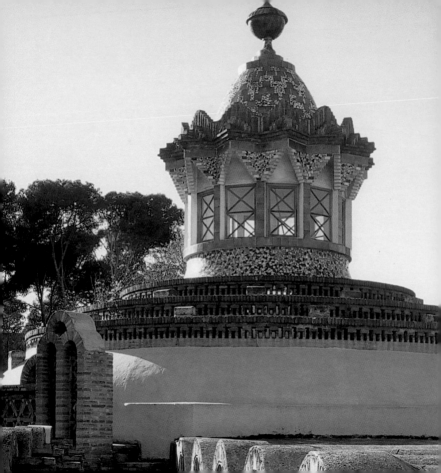

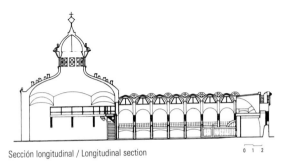

Sección transversal / Transversal section

0 5 10

Sección longitudinal / Longitudinal section

0 1 2

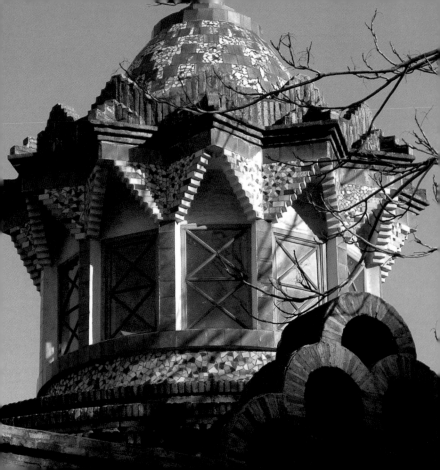

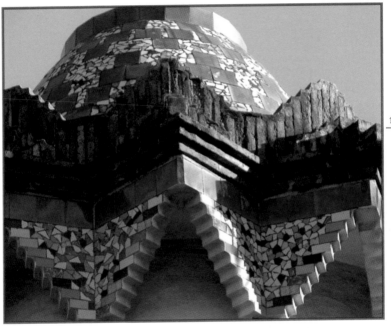

Gaudí pone en práctica nuevos lenguajes arquitectónicos y empieza a descubrir unas formas abovedadas que con el tiempo se verán de forma constante en su obra.

Gaudí used new architectural languages and discovered vaulted forms that, over time, became common features of his work.

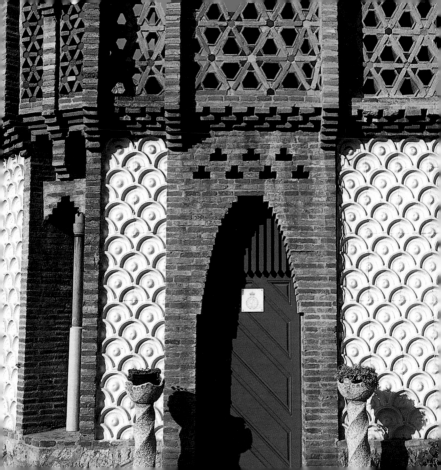

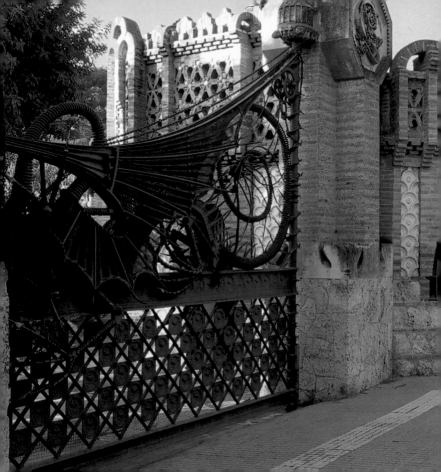

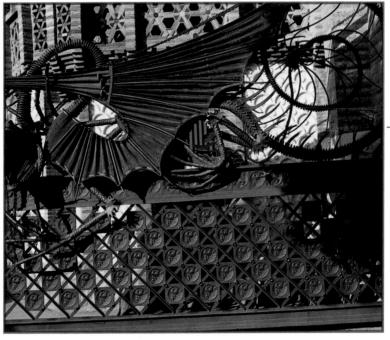

La puerta del dragón, un magistral trabajo en hierro forjado, se inspira en la mitología griega. El dragón es, además de una figura decorativa, el guardián que custodia el universo gaudiniano que se esconde tras la verja.

The Door of the Dragon, a masterly work of wrought iron, was inspired by Greek mythology. The dragon is both a decorative figure and the guardian who watches over the Gaudían universe hidden behind the gate.

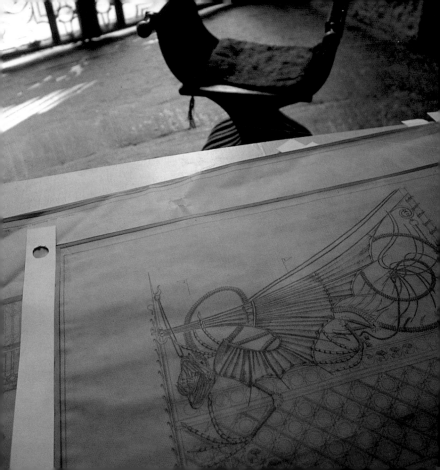

La cúpula del edificio de las caballerizas consta de numerosas aberturas en forma de ventanas para conseguir una perfecta iluminación del interior. El revestimiento de esta cúpula y su particular remate consiguen un original barroquismo que contrasta con las contundentes formas de ladrillo rojizo y piedra que componen la construcción.

The dome that tops the stables is perforated by numerous openings in the form of windows that achieve a homogeneous illumination in the interior. The dome's covering–colorful ceramic pieces–as well as the finishing touch–a small tower of Arabic inspiration–create a certain baroque feeling that contrasts with the striking red brick and stone forms.

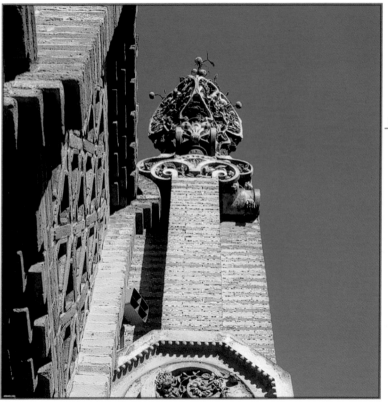

Gaudí desplegó su imaginación e ingenio con los recursos arquitectónicos y decorativos empleados tanto en los interiores como en el exterior. La unidad de los diferentes edificios se consigue en parte gracias a la solución ornamental utilizada para revestir las fachadas de las caballerizas y la portería. Los elementos abstractos semicirculares que recubren los muros exteriores de estos edificios contrastan con la sobriedad del ladrillo.

Gaudí unleashed his imagination and genius for the architectural and decorative resources used on the exterior and in the interior. Though the buildings have completely different styles, they are unified, in part, by the ornamental solution used to cover the façades of the stables and the caretaker's flat. Both are adorned with decorative motifs. The abstract elements that cover the exterior walls of these buildings contrast with the sobriety of the brick.

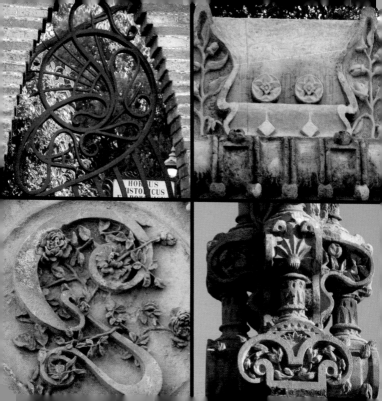

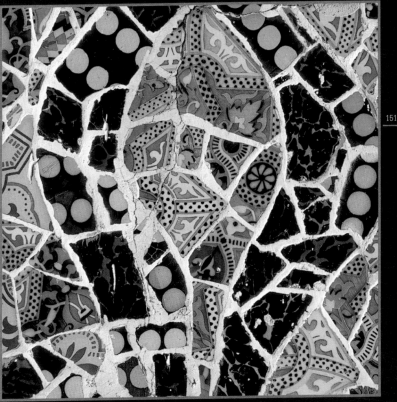

Gaudí cubría las superficies con fragmentos de cerámica multicolor, técnica decorativa denominada "trencadís". Esta solución, utilizada en fachadas y diferentes detalles constructivos, se ha convertido en uno de los sellos distintivos gaudinianos.

Gaudí covered surfaces with fragments of multi-colored ceramics, a decorative technique called "trencadís". This solution, used for façades and different constructional details, is one of Gaudí's trademarks.

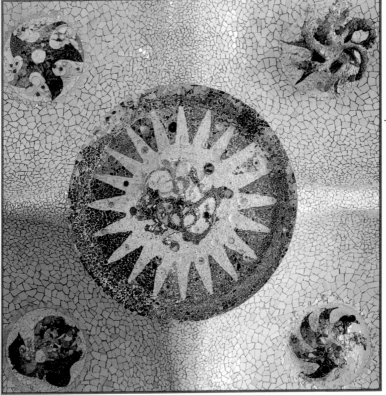

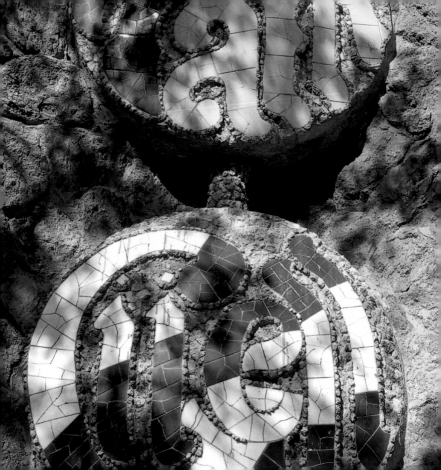

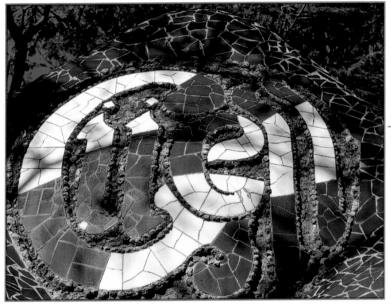

La utilización de azulejos rotos para revestir un gran número de elementos arquitectónicos está inspirada en una vieja tradición mediterránea recuperada por Gaudí. Este método ornamental, además, permitía mantener los costos bajos, ya que el artista compraba los restos de fábrica de azulejos y baldosas.

Gaudí revived the old Mediterranean tradition of using broken tiles to decorate architectural elements. The application of "trencadís" also kept construction costs low.

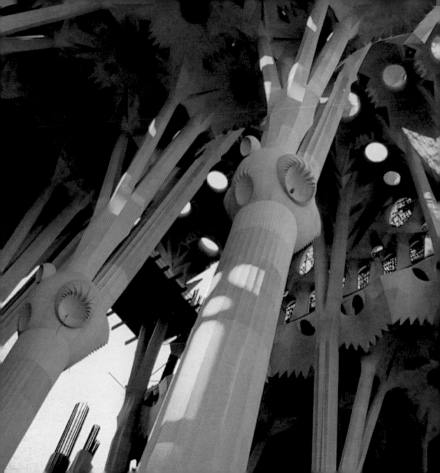

Sagrada Família

1883-1926

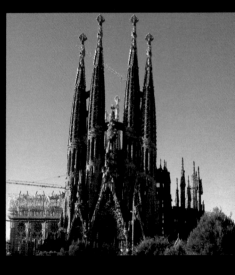

En 1877, la congregación de devotos de san José, encabezada por el librero Josep Maria Bocabella, proyectó la construcción de un gran templo expiatorio. El arquitecto Francisco de Paula del Villar, que se ofreció a dibujar los planos gratuitamente, diseñó una iglesia neogótica.

La primera piedra se colocó el 19 de marzo de 1882, pero Villar abandonó la dirección de las obras un año después por discrepancias con la junta, cuyo director, Joan Martorell Montells, recomendó a Gaudí, que con sólo 31 años se responsabilizó de las obras. En 1884 firmó sus primeros planos: el alzado y la sección del altar de la capilla de san José, que se inauguraron un año después.

A diferencia del proyecto neogótico de Villar, Gaudí imaginó una iglesia con numerosas innovaciones técnicas, de planta de cruz latina superpuesta a la cripta inicial. Sobre ella, el altar mayor se rodeó de siete capillas. Las puertas del crucero se dedicaron a la Pasión y al Nacimiento, y la fachada principal, a la Gloria. Encima de cada fachada se concibieron cuatro torres, doce en total, que representan los apóstoles, y en medio una que simboliza a Jesucristo, alrededor de la cual se dispusieron otras cuatro dedicadas a los evangelistas y una a la Virgen.

El 7 de junio de 1926 Gaudí fue atropellado por un tranvía y murió tres días después. Fue enterrado en la cripta donde había pasado los últimos años de su vida. Desde entonces, los defensores y detractores de terminar las obras han suscitado numerosos debates, pero la construcción sigue su curso con donaciones de todo el mundo.

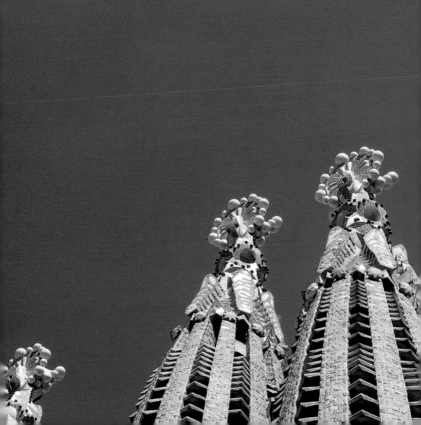

In 1887, the congregation of devotees of Saint Joseph, led by the bookseller Josep Maria Bocabella, began the project of constructing a large expiatory temple. The architect Francisco de Paula del Villar, who offered to draw up the plans for free, designed a neo-gothic church.

The first stone was put in place on March 19, 1882, the festivity of Saint Joseph. Villar resigned as director one year later, after discrepancies with the committee, whose director, Joan Martorell Montells, recommended that Gaudí, only 31 at the time, take charge of the construction. In 1884, Gaudí signed his first plans: the elevation and the section of the altar of the Chapel of Saint Joseph, which were inaugurated one year later.

Unlike Villar's neo-gothic project, Gaudí imagined a church with numerous technical innovations, with a Latin cross superimposed over the initial crypt. Above it, the main altar was surrounded by seven domes. The doors of the crossing are dedicated to Passion and the Birth, and the principal façade to Glory. Above each façade, Gaudí designed four towers -twelve in total- which represent the Apostles, and in the middle one that symbolizes Jesus Christ, around which four more are dedicated to the evangelists and one to the Virgin.

On June 12, 1926, Gaudí was run over by a tram and died three days later. He was buried in the crypt where he had spent the last years of his life. Since then, defenders and critics of the temple have debated its completion, yet the construction continues its course thanks to donations from around the world.

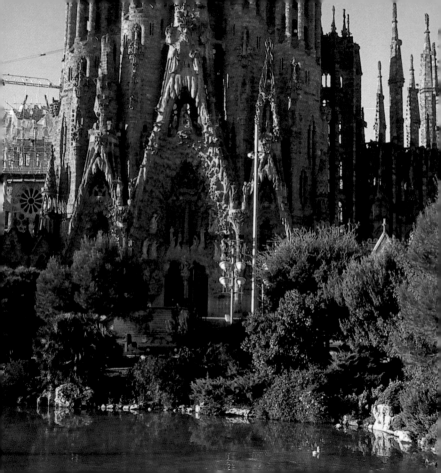

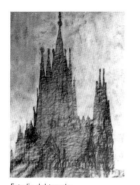

Estudio del templo
Study of the temple

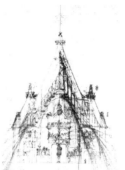

Perspectiva / Perspective

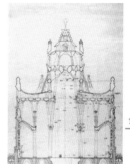

Sección / Section

0 3 6

Evolución de las secciones / Evolution of the sections

0 2 4

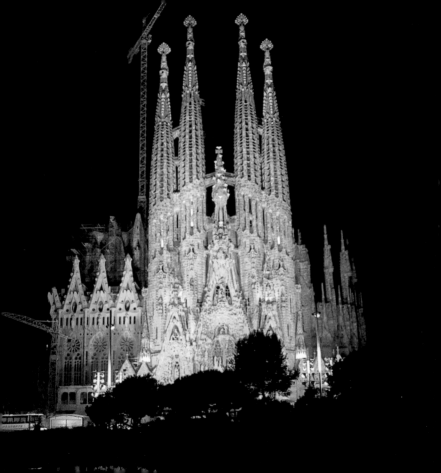

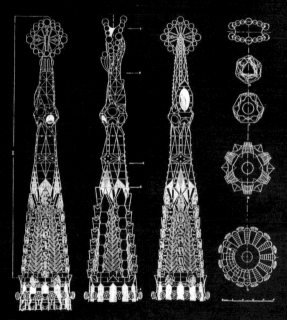

Alzados y secciones de las torres

Elevations and sections of the towers

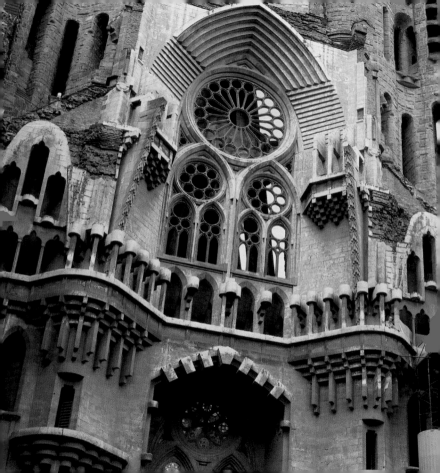

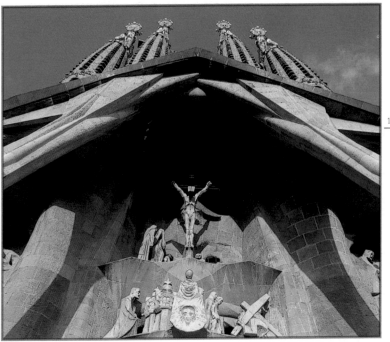

La construcción de la Sagrada Família casi no ha parado desde hace más de cien años y el final aún está lejos.

Construction on the church has continued for more than 100 years and the end is still far off.

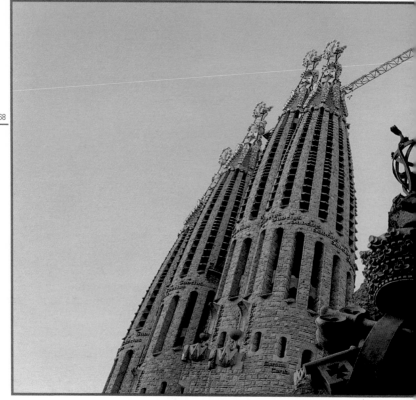

La Sagrada Família se empezó con piedra de la cantera de Montjuïc, pero cuando ésta se abandonó, en 1956, la obra se prosiguió con piedra artificial y hormigón armado.

The Sagrada Família was begun with stone from the quarry of Montjuïc, but after its abandonment in 1956, the work continued with artificial stone and concrete.

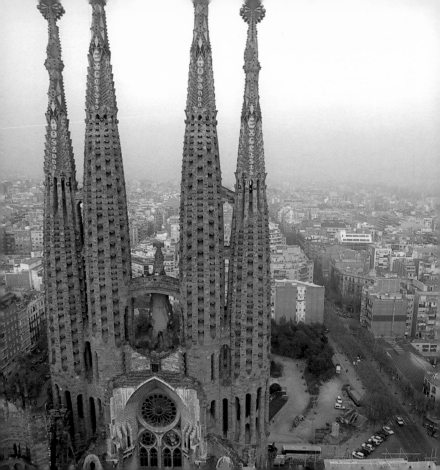

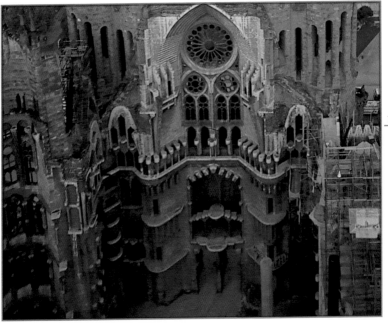

La parte interna de la fachada del Nacimiento es de líneas mucho más sobrias que la exterior. Aunque recuerda a la austeridad de las Bodegues Güell, en este caso tendría que ir acompañada por unas esculturas todavía inexistentes.

The lines of the internal part of the Façade of Birth are much more restrained than the lines of the exterior. The forms are austere, like those of Bodegues Güell; however in this case, they will be eventually accompanied by sculptures.

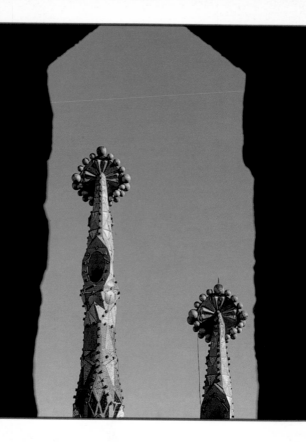

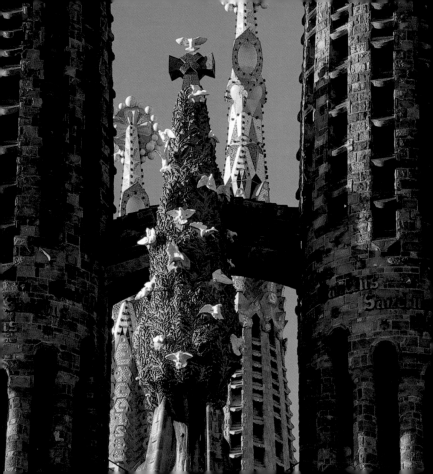

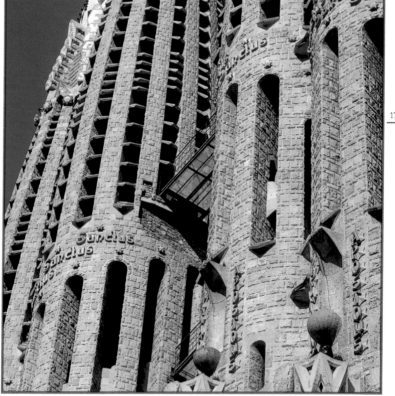

Las esculturas que diseñó el artista para las fachadas del templo están hechas a partir de moldes de yeso a escala real que Gaudí creaba sobre personas o animales vivos. Un curioso ejemplo es el del soldado romano del degollamiento de los Santos Inocentes, que se hizo tomando como modelo al mozo de una taberna cercana.

The sculptures that the artist designed for the façades of the temple are based on life-size plaster, mock-ups that Gaudí modelled on people and live animals. A curious example is a Roman soldier from the slaughter of the Innocent Saints that he based on the waiter of a nearby tavern.

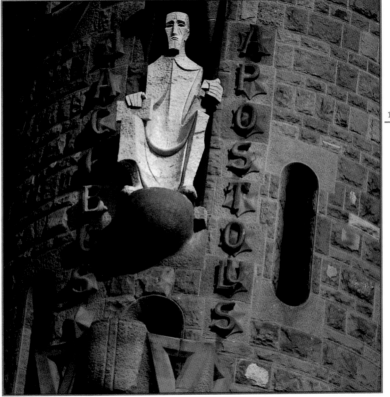

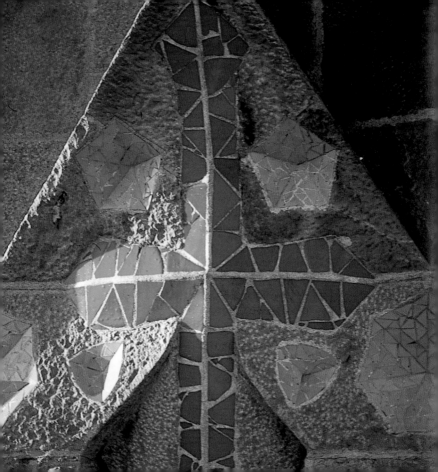

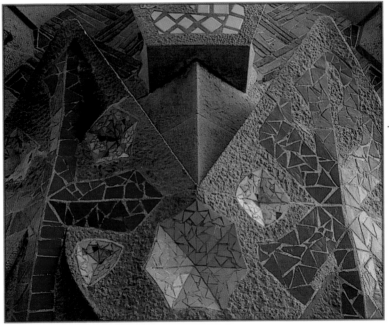

Debido a la dificultad de sustituir las piezas que cubren las agujas de las torres, se encargaron elementos de mosaico vítreo, mucho más resistentes, a los trabajadores de Murano, en Venecia.

Since it is difficult to replace the pieces that cover the spires of the towers, Gaudí commissioned workers of Murano, in Venice, to create vitreous pieces of mosaic, which are much more resistant.

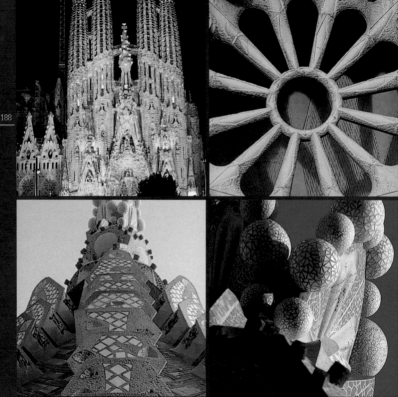

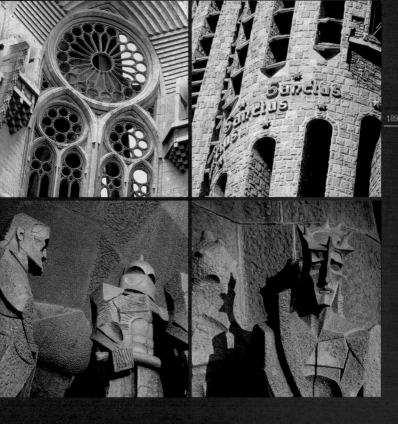

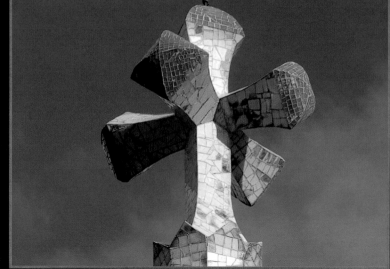

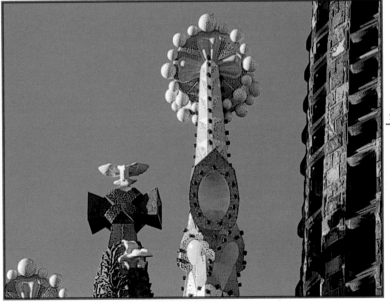

La ferviente fe y devoción católica que profesaba el arquitecto influyó en su obra. Sus proyectos se convirtieron en una exaltación religiosa y una exacerbación de su también acentuado sentimiento nacionalista. La cripta de la colonia Güell, la Sagrada Família o Bellesguard son un buen ejemplo.

The architect's fervent faith and Catholic devotion greatly influenced his work. His projects became a religious exaltation and an expression of his strong nationalist feelings. The architect's beliefs are evident in buildings like the crypt of Colònia Güell and the Sagrada Família.

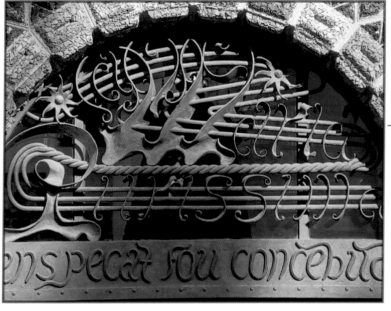

"Mi amo no tiene prisa", advirtió una vez Gaudí cuando los impacientes le preguntaban por las obras de la Sagrada Família. El genial autor llegó a consagrar su arquitectura y vida a Dios y muchas de sus obras son una prueba de ello.

Gaudí once said, "My soul is not in a hurry," when people asked him with impatience about the works of the Sagrada Família. Gaudí consecrated his architecture and his life to God, and many of his works prove it.

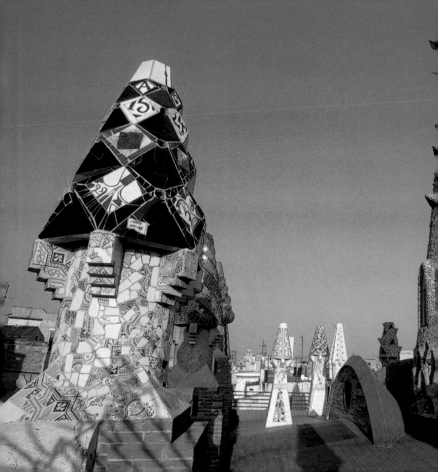

Palau Güell

1886-1888

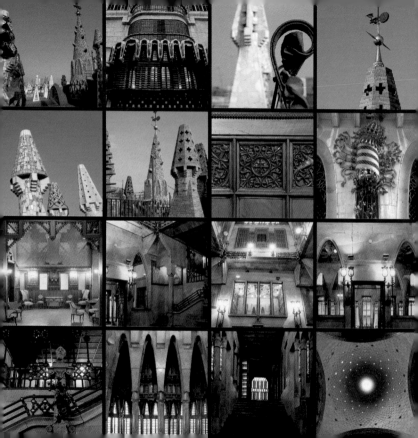

Declarado patrimonio de la humanidad por la Unesco, el Palau Güell, otro encargo de Eusebi Güell a su protegido, es el edificio que permitió que Gaudí abandonara el anonimato. El arquitecto diseñó esta residencia sin escatimar medios y sin límite de presupuesto. Para su construcción se emplearon las mejores piedras, el mejor hierro forjado y la mejor ebanistería: fue el edificio más caro de la época.

La ubicación de este palacio urbano, en una angosta calle del casco histórico de Barcelona, impide contemplar toda la construcción desde el exterior. Güell decidió fijar allí su residencia con dos propósitos: no abandonar las propiedades familiares y conseguir cambiar la mala fama del lugar.

La sobria fachada de piedra poco hace presagiar la majestuosidad del interior, donde Gaudí desplegó un lujo inaudito. Más de 25 diseños precedieron a la fachada definitiva, que se resolvió con unas contundentes líneas historicistas y unos sutiles aires clásicos. Dos grandes puertas en forma de arcos parabólicos permiten la entrada de carruajes y peatones al edificio, que dispone de un sótano, cuatro plantas y una azotea.

El Palau Güell fue durante varios años un centro social, político y cultural. Confiscado por los anarquistas durante la Guerra Civil (1936-1939), se empleó como casa cuartel y centro carcelario. En 1945 fue adquirido por la Diputación de Barcelona. En la actualidad es el punto de inicio de la Ruta del Modernismo.

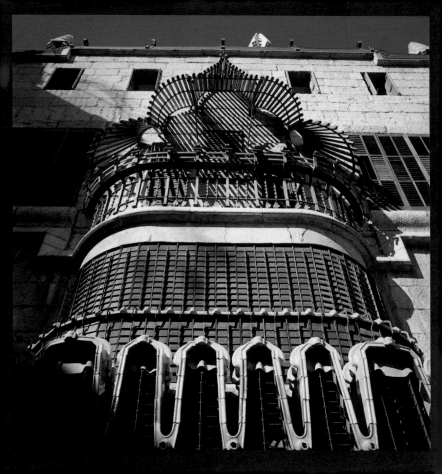

Declared a World Heritage building by UNESCO, Palau Güell—another assignment that Eusebi Güell awarded to his protégé—is the building that made Gaudí famous. The architect designed this residence without fear and with an unlimited budget. The employment of the best stones, the best ironwork, and the best cabinetry, made this house the most expensive building of its time.

The peculiar location of this urban palace, on a tight and narrow street in Barcelona's old quarter, makes it impossible to view the construction as a whole from the exterior. Güell decided to construct his residence on this street for two reasons: to make use of his family properties and to try to change the neighbourhood's unfavorable image.

The sober and austere stone façade does little to warn the visitor of the majestic and opulent interior in which Gaudí displayed an unprecedented luxury. More than 25 designs preceded the definitive façade, which features forceful, historical lines and a subtle classicism. Two large doors in the form of parabolic arches perforate the front and provide access for both carriages and pedestrians. The palace includes a basement, four floors, and a rooftop terrace.

For many years, the palace was a social, political, and cultural center. During the Civil War (1936–39), anarchists confiscated the residence and used it as a house for troops, and a prison. In 1945, it was acquired by the Diputación of Barcelona. Today, Palau Güell marks the beginning of the modernist route.

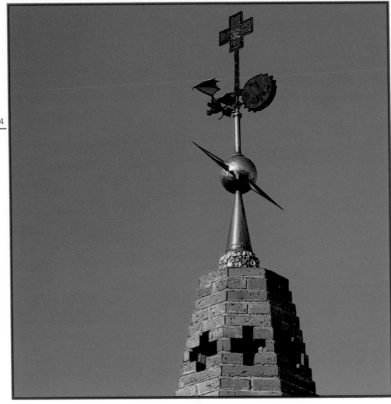

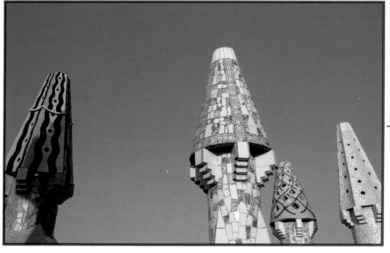

La azotea es un elemento distintivo del Palau Güell. Gaudí dibuja un espacio casi encantado repleto de formas imposibles. Los volúmenes tienen poder decorativo y escultórico y una función práctica: son las chimeneas y los conductos de ventilación del edificio. Para disfrazar estos elementos, Gaudí empleó ladrillo para las chimeneas o canales de ventilación de estancias pertenecientes al servicio y las cocinas, y en cambio utilizó el "trencadís" (trozos de cerámica multicolor) para revestir los de las estancias nobles y los espacios habitados por la familia Güell y sus invitados.

The terrace roof is a distinctive element of Güell Palace and would later have an even more important role in the Pedrera. Using his imagination, Gaudí drew an imaginative rooftop with impossible forms. The volumes have a decorative and sculptural power, as well as a practical function, since they serve as chimneys and ventilation ducts for the building. In order to dress up these functional elements, Gaudí used brick for the chimneys and ventilation ducts connected to the service space and kitchen. To cover volumes coming from the areas used by the Güell family and their guests, Gaudí used "trencadís" (pieces of multi-colored tile).

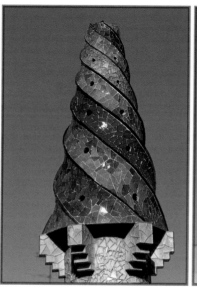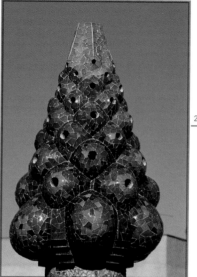

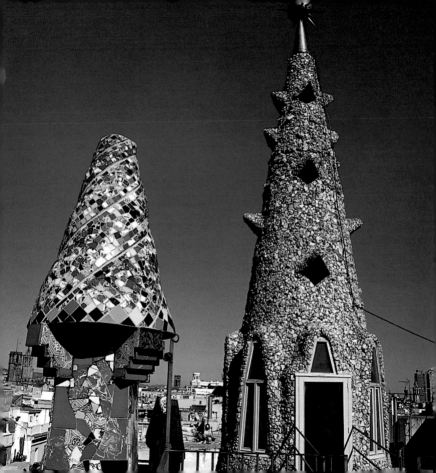

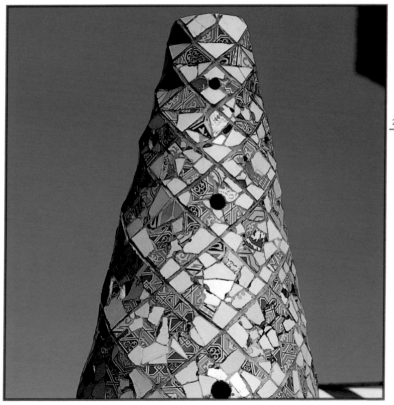

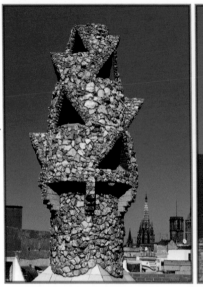
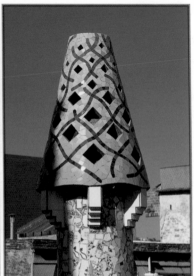

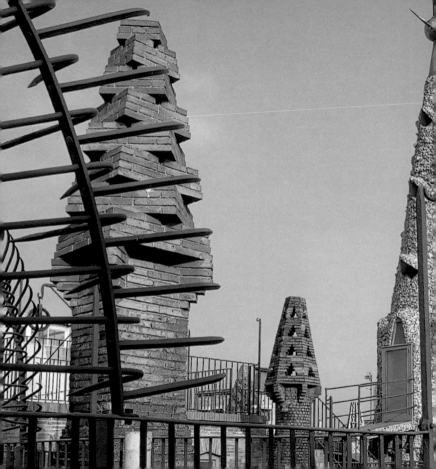

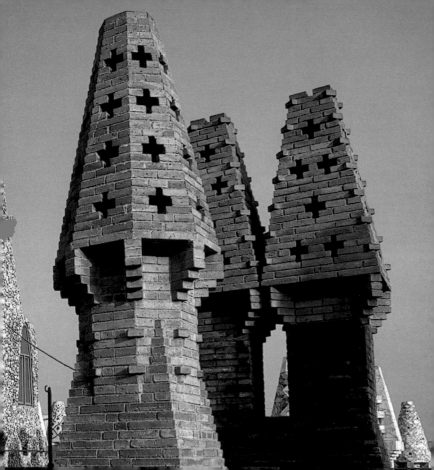

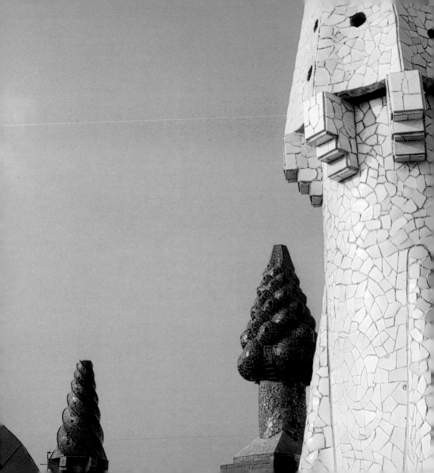

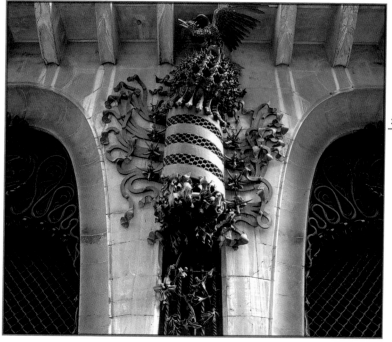

Gaudía creó un edificio que causó asombro y rechazo por sus novedosas soluciones constructivas.

Gaudí created a building that aroused astonishment and even rejection for its new constructional solutions.

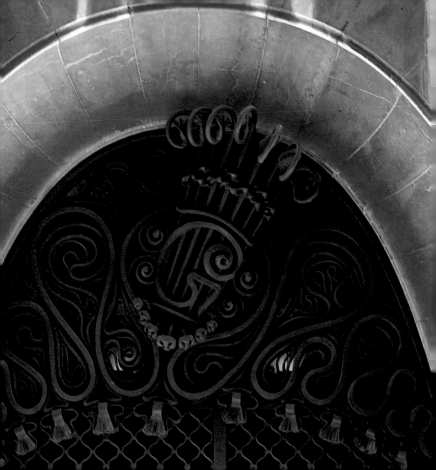

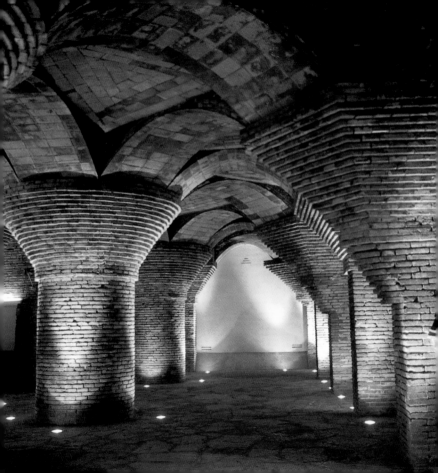

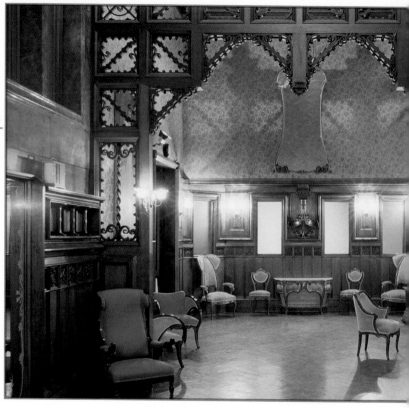

Gaudí juega constantemente con ilusiones ópticas y soluciones arquitectónicas que engañan al visitante y le hacen creer que se halla en un espacio más amplio de lo que es en realidad.

Gaudi constantly played with optical illusions and architectural solutions that tricked the visitor into believing that a space was larger than it actually was.

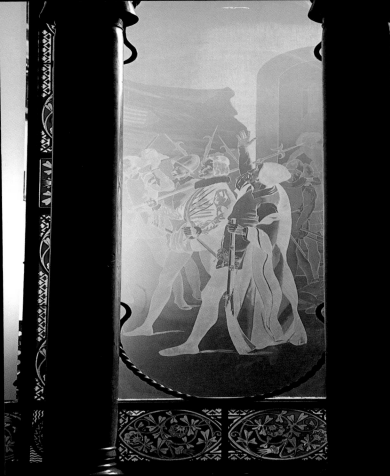

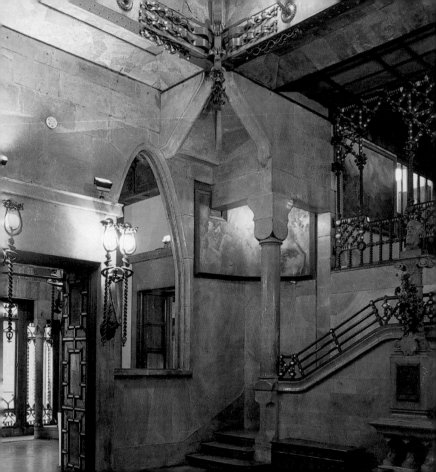

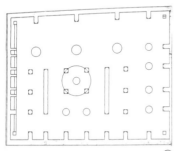

Planta del sótano / Basement

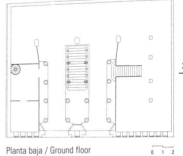

Planta baja / Ground floor

0 1 2

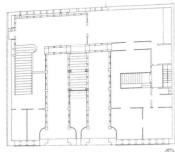

Planta primera / Second floor

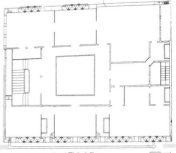

Planta segunda / Third floor

0 1 2

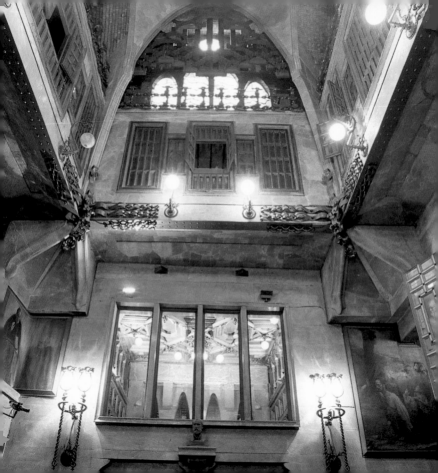

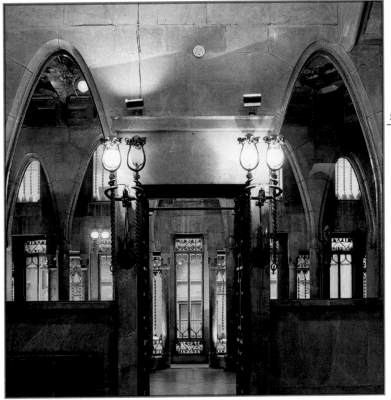

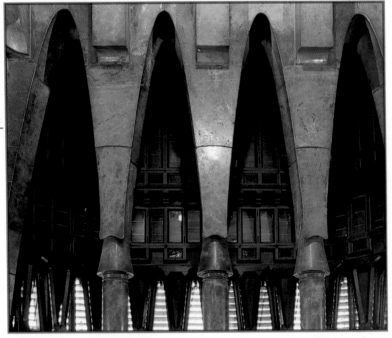

Gaudí se inspiró en Santa Sofía, en Estambul, al diseñar la singular cúpula, concebida como un cielo estrellado en el interior del edificio que preside y baña de luz la gran sala central.

Gaudí found inspiration for the unique dome, which is designed like a starry sky inside the palace, at the Dome of Saint Sophia in Istanbul. The dome dominates the space and bathes the large central room in light.

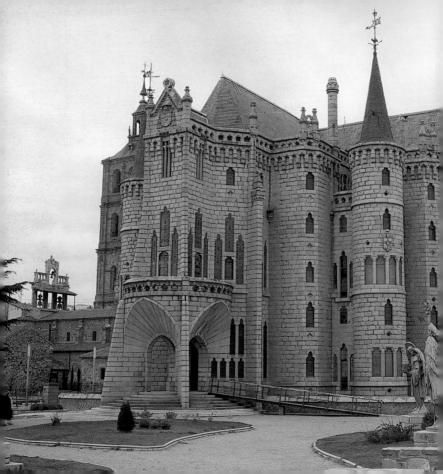

Palacio episcopal
de Astorga

1889-1893

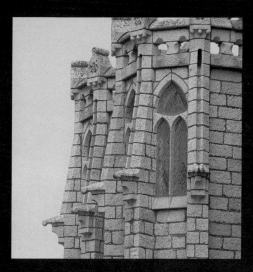

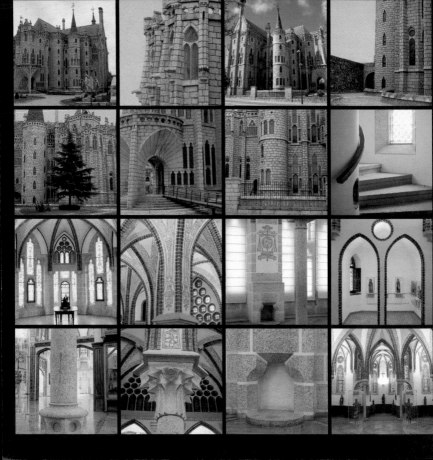

Después de que un devastador incendio destruyera el palacio episcopal de Astorga por completo, el obispo Joan Baptista Grau i Vallespinós encargó a Antoni Gaudí el proyecto de una nueva sede episcopal. La relación entre ambos se remonta a años atrás, cuando Grau era vicario general de la archidiócesis de Tarragona e inauguró la capilla del Colegio Jesús y María de Reus, cuyo altar Gaudí había diseñado.

Las primeras propuestas que mandó Gaudí deleitaron a Grau, aunque no convencieron a la sección de arquitectura de la Academia de San Fernando en Madrid, que supervisaba todas las obras eclesiásticas. Después de varias modificaciones se aprobó el proyecto, pero la divergencia de opiniones no cesó y tras la muerte de Grau Gaudí abandonó definitivamente las obras. Se levantó un edificio que evocaba las fortificaciones medievales, con numerosos detalles de reminiscencias góticas. La construcción se rodeó de un foso para facilitar la ventilación y la iluminación del sótano.

En la entrada Gaudí preveía un gran vestíbulo que llegara hasta la cubierta, iluminado por unas claraboyas que darían luz a todas las plantas. El arquitecto sucesor de Gaudí en las obras, Ricardo García Guereta, sin embargo, construyó una cubierta ciega que perjudicó seriamente la luminosidad del conjunto.

En las fachadas se utilizó granito del Bierzo, cuyo color claro cumple una función simbólica, puesto que se asemeja al de las vestimentas de los clérigos. Los nervios de los arcos ojivales se decoraron con unas piezas cerámicas vidriadas realizadas en el pueblo vecino de Jiménez de Jamuz.

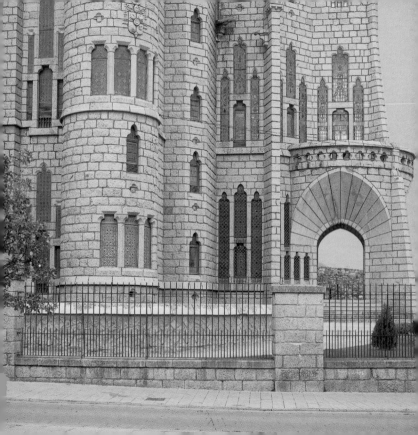

After a devastating fire completely destroyed the episcopal palace of Astorga, Bishop Joan Baptista Grau i Vallespinós commissioned Gaudí to create a new episcopal seat. The relationship between the two was formed years earlier, when Grau was general vicar of the Archdiocese of Tarragona and inaugurated the chapel of the College of Jesus and Mary in Reus, whose altar was designed by Gaudí.

The first proposals that Gaudí sent delighted Grau, but did not convince the architecture section of the Academy of San Fernando in Madrid, which oversaw all ecclesiastical projects. After various modifications, the committee approved Gaudí's project, nevertheless a heated debate continued and after Grau's death, Gaudí abandoned the Astorga project. Gaudí constructed a building reminiscent of a medieval fortification, with numerous gothic details. The building was surrounded by a moat to facilitate ventilation and illuminate the basement.

For the entrance, Gaudí envisioned a large foyer that would rise up to the roof, illuminated by skylights that would distribute light to all floors. However, the architect who succeeded Gaudí, Ricardo García Guereta, disregarded this solution and constructed a totally blind roof, which hindered light from shining throughout the building.

On the façades, Gaudí used granite from Bierzo. Its light color has a symbolic function because it blends with the clergy's clothing. The nerves of the pointed arches on the façade are decorated with glazed ceramic pieces made in the neighbouring village, Jiménez de Jamuz.

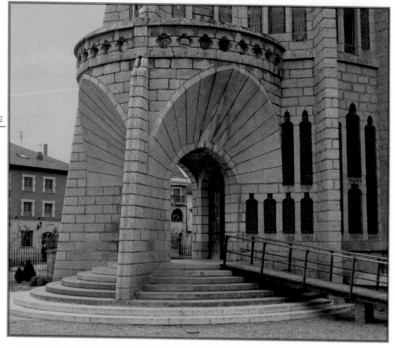

"En la arquitectura moderna el gótico debe constituir un punto de partida, pero nunca debe ser el punto final."

"In modern architecture, the gothic style must be a starting point but never the ending point."

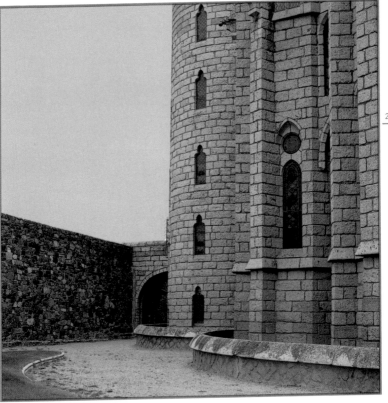

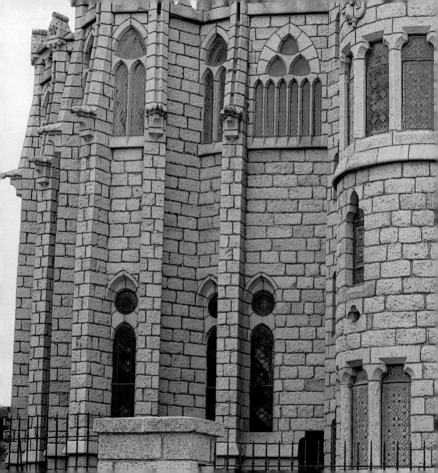

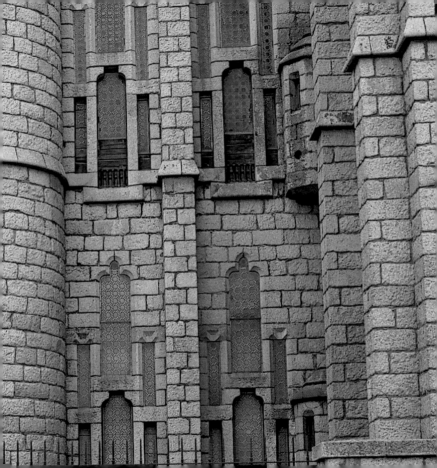

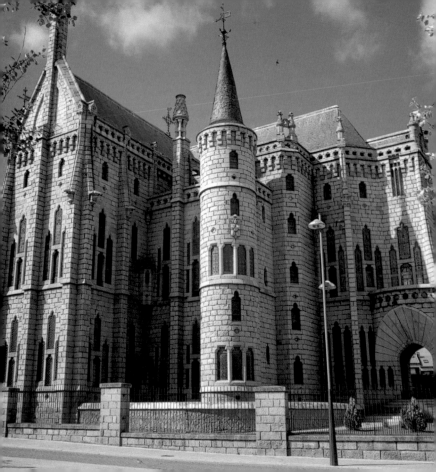

Gaudí materializó la restauración litúrgica en esta gran edificación de granito del Bierzo.

Gaudí completed the liturgical restoration in this large building made of granite from Bierzo.

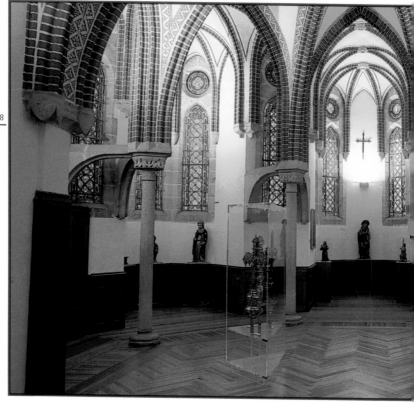

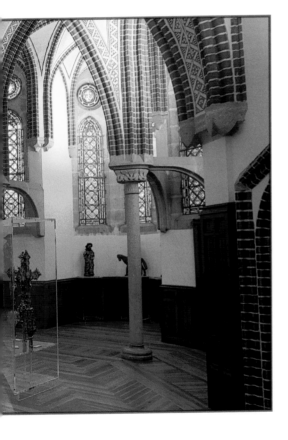

Las obras que Gaudí llevó a cabo más tarde en la catedral de Palma de Mallorca y la Sagrada Família se basan en las largas conversaciones que mantuvo con su amigo el obispo de Astorga.

Gaudí's work on the Cathedral of Palma de Mallorca and the Sagrada Família were based on the architect's long conversations with his friend, the Bishop of Astorga.

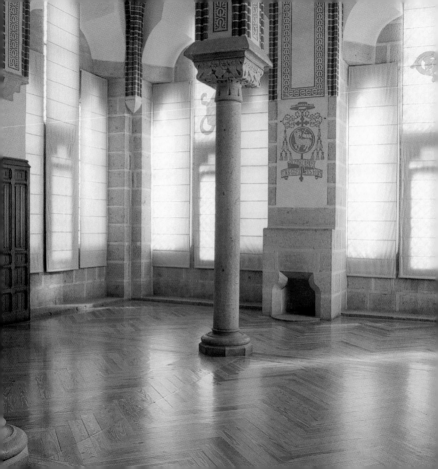

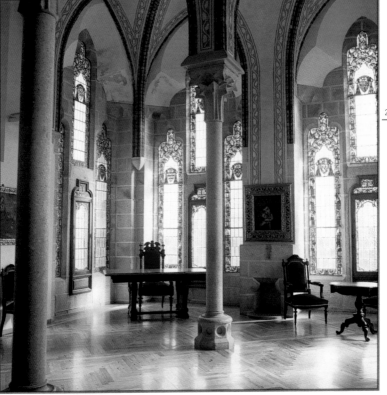

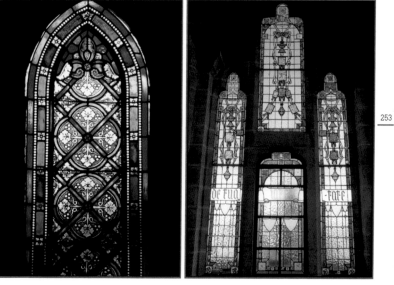

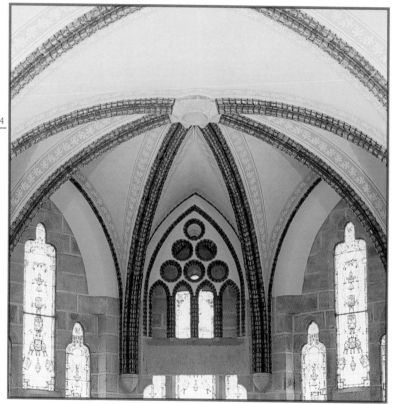

Los arcos ojivales nervados de la planta baja del palacio están recubiertos de pequeñas piezas cerámicas barnizadas de color rojo oscuro. El arquitecto diseñó las plantillas y encargó a Jiménez de Jamuz los ornamentos. Los grabados florales en el yeso no son obra de Gaudí.

The pointed arches on the palace's ground floor are covered with small, dark red varnished ceramic pieces. The architect designed the templates and assigned Jiménez de Jamuz to create the ornaments. Gaudí did not design the floral engravings.

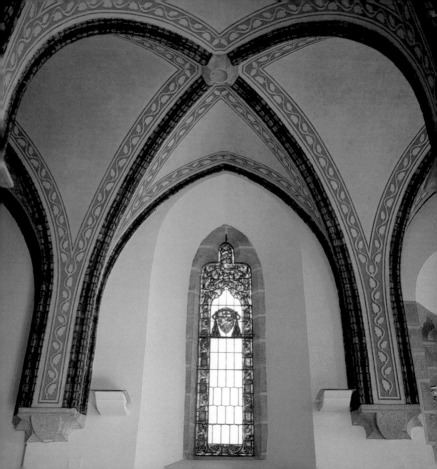

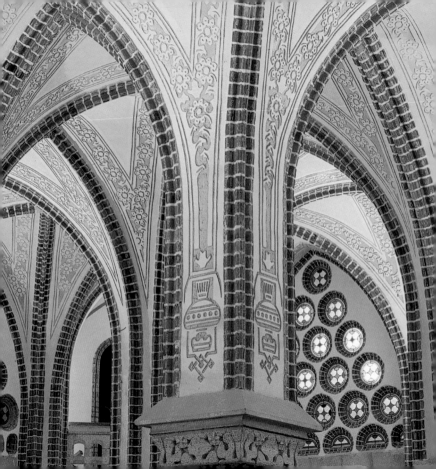

Las columnas de fuste cilíndrico que aguantan los arcos ojivales son austeras, sus capiteles se adornaron con sutiles motivos florales y las bases están constituidas por formas geométricas simples que se combinan: hexágonos, pequeños círculos y poliedros planos.

The cylindrical shaft columns that support the pointed arches are austere. Their capitals are adorned with subtle floral motifs and their bases are made of simple geometric forms that combine hexagons, small circles, and flat polyhedrons.

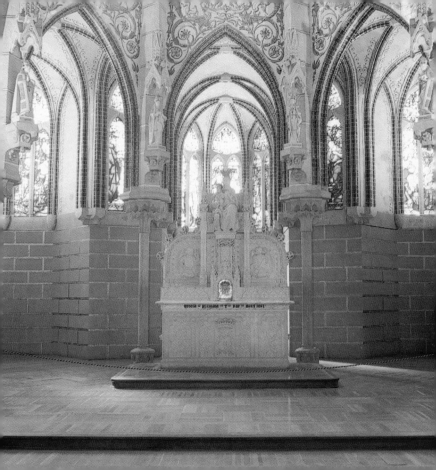

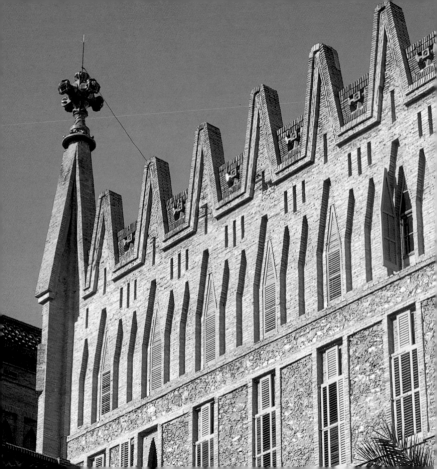

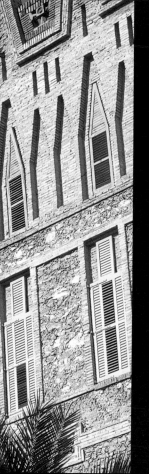

Col·legi de les Teresianes

1888-1889

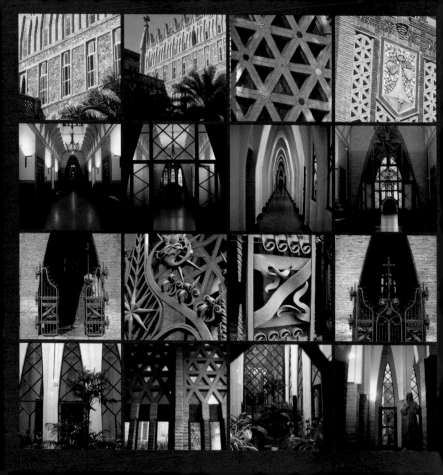

Algunos condicionantes, como la regla de pobreza seguida por esta comunidad carmelita o que el edificio se dedicara a Santa Teresa, fundadora de esta orden, marcaron el diseño de este colegio en el barrio de Sant Gervasi de Barcelona.

Las obras iniciales las ejecutó otro arquitecto, hasta que en marzo de 1889 Gaudí asumió el proyecto. Esto supuso que se encontrara con la planta y el primer piso del edificio ya determinados. Gaudí se adaptó al presupuesto –escaso en comparación con otras obras– y a las directrices del anterior autor, así como a la austeridad, ascetismo y sobriedad que esta orden eclesiástica requería. Sin abandonar su singular e imaginativo estilo, Gaudí efectuó un particular ejercicio de contención y proyectó un edificio de trazos contundentes y contenidos. En él la moderación, ausente en anteriores trabajos, es la protagonista. Al menos en las formas, ya que en el fondo el edificio está lleno de elementos simbólicos.

Gaudí concibió la fachada exterior como un riguroso volumen de piedra y ladrillo en el que se incluyen algunos elementos ornamentales de cerámica.

Los pesados muros de soporte que Gaudí se encontró levantados en la planta baja los sustituyó, mediante arcos parabólicos, por simétricos pasillos alargados en los niveles superiores. Así, eliminó el muro como elemento de soporte y dio a la composición un gran dinamismo. Estos arcos acentúan la luminosidad pintados de blanco y se encuentran separados por ventanas abiertas a los patios interiores. El resultado es una atmósfera tranquila bañada por una suave luz indirecta.

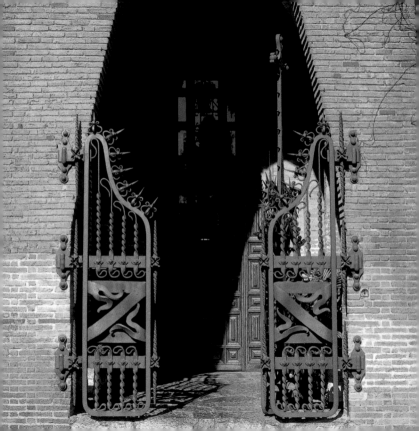

Several conditions, such as the rule of poverty followed by this Carmelite community and the fact that the building was dedicated to Saint Teresa, founder of this order, strongly influenced the design of this school located in the Sant Gervasi neighborhood of Barcelona.

Another architect oversaw the initial works of the site until Gaudí took over in March 1889, assuming that the first and second floors of the building had already been determined. Gaudí stayed within the budget for the project -limited in comparison to other projects- and also followed the principles set by the previous architect, including the austerity, asceticism, and sobriety that this ecclesiastical order required. Without abandoning his original and imaginative style, Gaudí exercised restraint and designed a building with striking yet contained elements. Although absent in previous works, moderation plays a key role in this project. For the exterior façade, Gaudí designed a rigorous volume of stone and brick which includes various ceramic ornamental elements.

In the ground floor two large interior patios distribute the natural light. Gaudí substituted the heavy transversal support walls, using parabolic arches with symmetrical hallways. This constructional solution eliminated the wall as a supporting element and created a dynamic composition. The arches, painted white to accentuate luminosity, are separated by windows that open onto the interior patios. The result is a tranquil atmosphere bathed in a soft, indirect light.

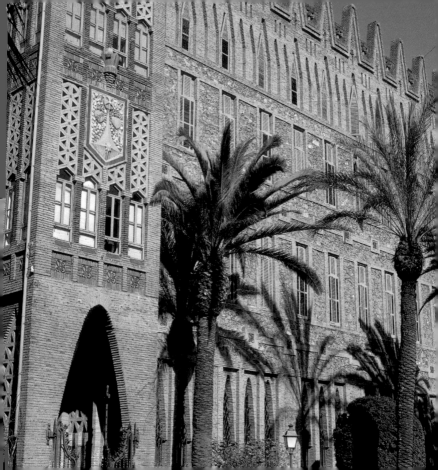

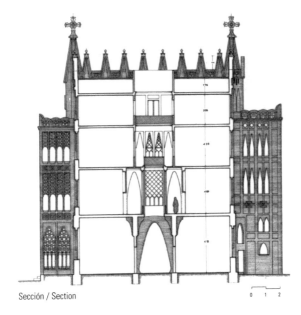

Sección / Section

0 1 2

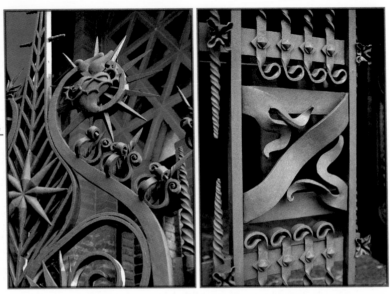

La concepción de esta obra, al igual que muchas otras, es enormemente orgánica y evidencia una clara inspiración gótica. El trabajo en hierro forjado de la puerta de entrada –que se repite en algunas ventanas de la planta baja y del tercer piso, así como en las persianas y en el interior de la construcción– así lo demuestra.

The conception of this work, like many before it, is enormously organic and shows a clear gothic inspiration. This is demonstrated by the wrought iron work of the entrance door, which is repeated in some windows on the ground floor and on the third floor, as well as on the blinds and in the interior of the construction. .

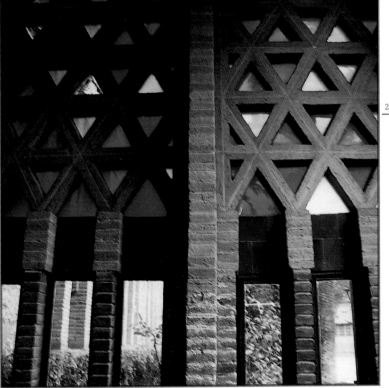

Inspirándose en la simbología de los siete niveles de ascensión de Santa Teresa de Jesús, Gaudí proyectó esta construcción cuyo perfil contundente y puntiagudo se proyecta entre los edificios adyacentes.

Inspired by the symbolism of the seven levels of the ascension of Saint Theresa of Jesus, Gaudí designed this construction whose forceful and pointed profile stands out from the surrounding buildings.

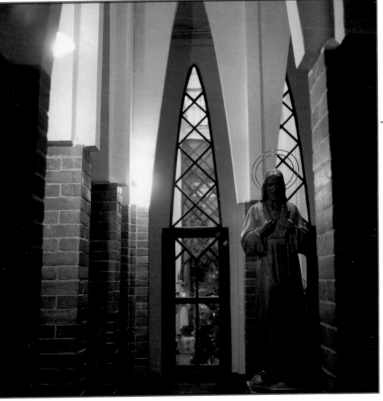

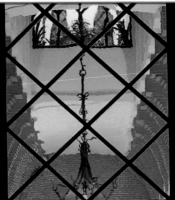

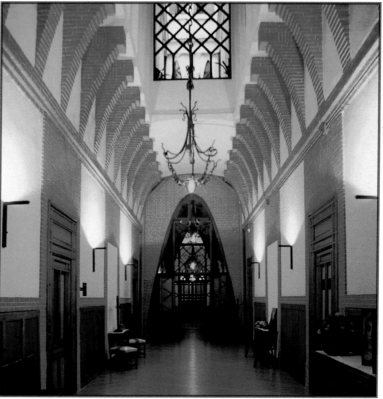

"No hemos cambiado, cuanto más tiempo hemos pasado y hemos reflexionado sobre las nuevas formas de arquitectura, más certeza hemos tenido de la necesidad de emplearlas."

"We didn't change; the more time we spent reflecting on new forms of architecture, the more certainty we had for the need to use them."

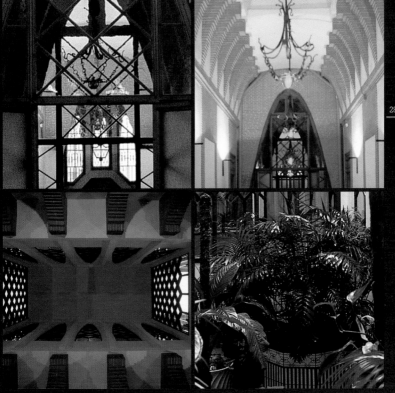

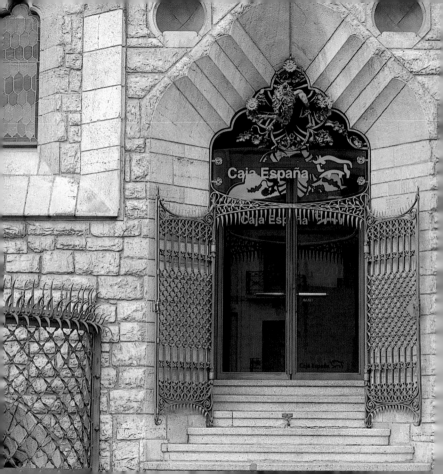

Casa de
los Botines

1892-1893

Mientras Gaudí acababa las obras del palacio episcopal de Astorga, Eusebi Güell, su amigo y mecenas, lo recomendó para levantar una casa en el centro de León. Simón Fernández y Mariano Andrés, propietarios de una empresa que compraba tejidos a Güell, encargaron a Gaudí un edificio de viviendas con un almacén. El sobrenombre de la casa viene del apellido del antiguo propietario de la empresa, Joan Homs i Botinàs.

El arquitecto quería rendir homenaje a las edificaciones emblemáticas de León, así que diseñó un edificio con aire medievalista y numerosos recursos neogóticos.

La puerta principal estaba coronada por una inscripción en hierro forjado con el nombre de la empresa y por una gran escultura de san Jorge, debajo de la cual se encontró, durante la restauración de 1950, un tubo de plomo con planos originales firmados por Gaudí y artículos de prensa de la época.

En la planta baja el arquitecto recurrió por primera vez a un sistema de pilares de fundición que dejaban libre el espacio, sin necesidad de que los muros de carga lo distribuyeran. A diferencia de las obras posteriores, en la Casa de los Botines las fachadas todavía tenían una función estructural.

En la cubierta seis lucernarios sujetos mediante viguetas de hierro iluminan y permiten la ventilación del desván. El conjunto se apoya sobre un entramado de madera que hay sobre el sotabanco. En 1929 la Caja de Ahorros de León compró el inmueble y efectuó algunas obras de adaptación, aunque el proyecto de Antoni Gaudí apenas se ha visto alterado. Actualmente el edificio está ocupado por la Caja de España.

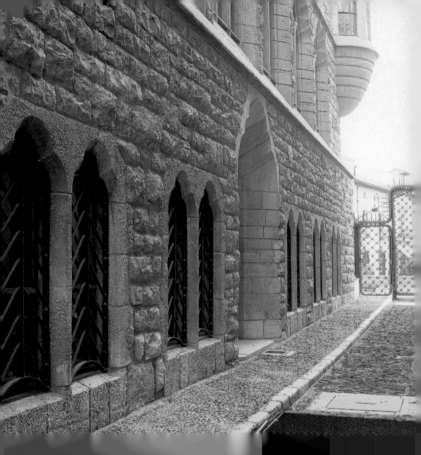

While Gaudí was finishing the construction of the episcopal palace in Astorga, his friend and patron, Eusebi Güell recommended him to build a house in the center of León. Simón Fernández and Mariano Andrés, the owners of a company that bought fabrics from Güell, commissioned Gaudí to build a residential building with a warehouse. The nickname of the house comes from the last name of the company's former owner, Joan Homs i Botinàs.

The architect wanted to pay tribute to León's emblematic buildings. Therefore, he designed a building with a medieval air and numerous neo-gothic characteristics.

The principal door is crowned by a wrought iron inscription with the name of the company and a great sculpture by San Jorge. During the restoration of the building in 1950, workers discovered a lead tube under the sculpture containing the original plans signed by Gaudí and press clippings from the period.

On the ground floor, the architect used—for the first time—a system of cast-iron pillars that leave the space free, without the need for the load-bearing walls to distribute it. Unlike Gaudí's previous projects, the façades of Casa de los Botines have a structural function.

On the inclined roof, six skylights supported by iron tie-beams illuminate and ventilate the attic. The ensemble is supported on a complex wooden framework. In 1929, the savings bank of León bought the building and adapted it to its needs, without altering Gaudí's original project. At present the building is occupied by Caja de España.

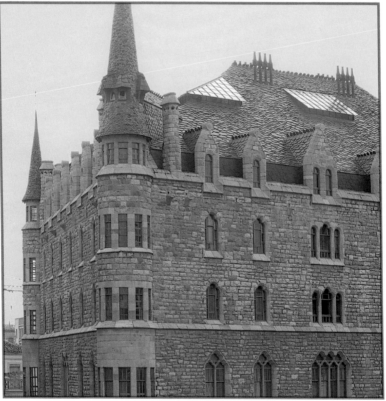

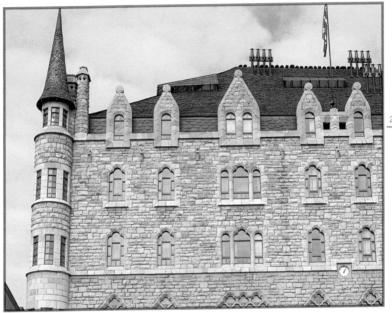

En las esquinas de la casa se diseñaron unas torres cilíndricas acabadas con un capitel, que en la parte norte es doble. Gaudí era muy aficionado a señalar los puntos cardinales en sus edificaciones. Así, se pueden encontrar tales indicaciones en el Palau Güell, en Bellesguard, en el Park Güell y en la Casa Batlló.

In the corners of the house, Gaudí placed cylindrical towers topped with a column, which is doubled in height in the northern side to indicate the direction. Gaudí liked to show the cardinal points in his buildings and did so in Palau Güell, Bellesguard, Park Güell, and Casa Batlló.

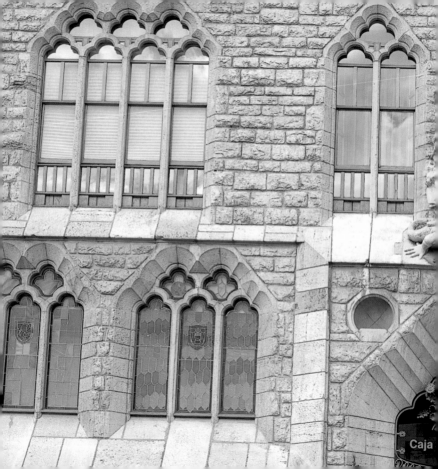

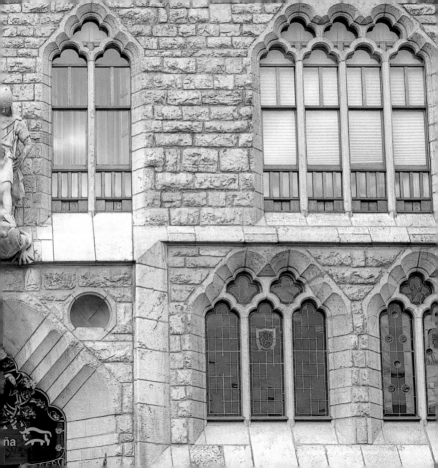

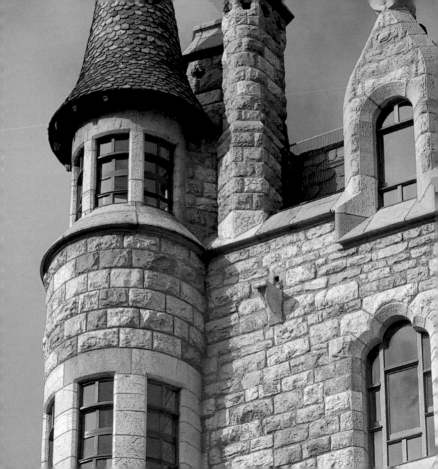

Levantar una obra neogótica en el centro de León, cerca de la espléndida catedral, constituía un reto que Gaudí superó ampliamente con un proyecto que se adapta y respeta el entorno.

It was a challenge for Gaudí to create a neo-gothic work in the center of León, near the splendid cathedral. His project surpassed all expectations and respected the environment.

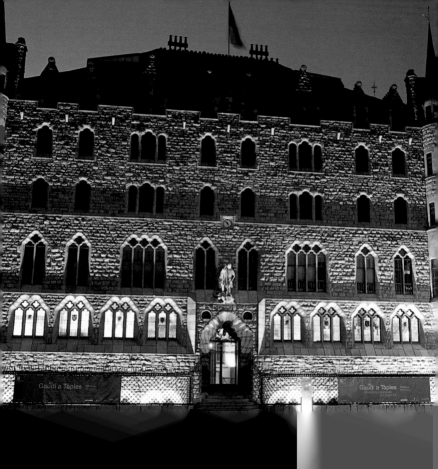

El interior, que ha sido ampliamente reformado con el paso de los años, aún conserva algunos de los elementos que diseñó Gaudí, de entre los que destacan el magnífico trabajo de marquetería en puertas y ventanas y los elementos de hierro forjado en barandillas y rejas. En algunas salas se puede contemplar la estructura original, compuesta por un sistema de pilares metálicos con fuste y capitel de piedra.

The interior, which has been fully reformed over the years, still contains some of the elements designed by Gaudí, including the magnificent marquetry work in the doors and windows and wrought iron elements such as the banisters and railings. In some rooms, one can contemplate the original structure made of a system of metal pillars with stone capitals.

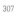
307

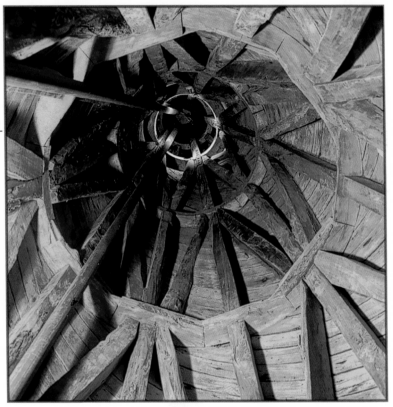

La fascinante estructura de las torres está compuesta por un entramado de listones de madera colocados de forma helicoidal y trabados por montantes verticales. A pesar de la irregularidad de las piezas, el conjunto es estable y nunca ha precisado una restauración.

The fascinating structure of the towers includes a framework of wooden strips with a helical form that are held up by vertical posts. Despite the irregularity of the pieces, the system is stable and has never required restoration.

Bodegues Güell

1895

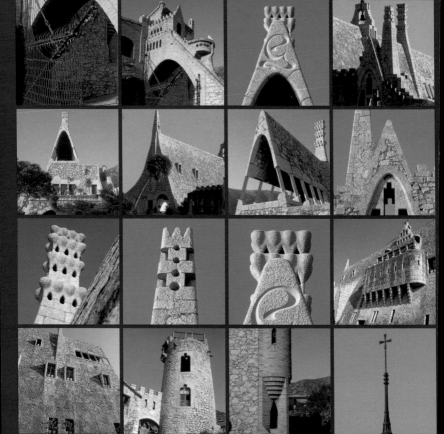

Durante muchos años se pensó que las Bodegues Güell eran obra de Francesc Berenguer i Mestres, pero la ausencia de los planos en el archivo del arquitecto y otros indicios llevaron a la conclusión de que Eusebi Güell volvió a confiar en Gaudí para llevar a cabo un proyecto en una de sus fincas.

El solar está ubicado en las costas del Garraf, al sur de Barcelona. El conjunto consta de dos edificaciones, el pabellón de entrada y las bodegas. El primero incluye una gran puerta de hierro formada por un travesaño de forja y gruesas cadenas que cuelgan de éste. Los muros portantes combinan la piedra y el ladrillo. Un gran arco coronado por un balcón mirador recibe a los visitantes y alberga la puerta de la casa del portero.

Las bodegas ocupan una edificación austera y contundente, con reminiscencias de la arquitectura militar. Una de las fachadas se convierte en la pendiente de la cubierta a dos aguas, por lo que se dice que el arquitecto se inspiró en las pagodas orientales. Uno de los elementos que sugirieron la autoría de Gaudí fueron las chimeneas, que ya en este proyecto se concibieron con una imaginación sorprendente.

En la planta baja se situaron las cavas; en la primera, las viviendas y en la buhardilla se ubicó una capilla, motivo que explica la aparición de un campanario en medio de la cubierta.

Esta obra no se parece a nada de lo que Gaudí había proyectado o iba a proyectar: el genio nunca se repitió; sus edificios eran una innovación constante tanto estructuralmente como en composición o construcción, así que no es extraño que recursos utilizados aquí no se repitieran más tarde.

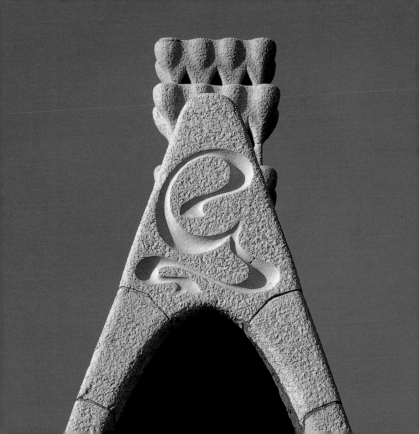

For many years, it was believed that the Bodegues Güell were designed by Francesc Berenguer i Mestres. However, the plans were not in the architect's archives and other factors led to the conclusion that Eusebi Güell had once again entrusted Gaudí to execute this project on one of his estates.

The land is located on the coasts of Garraf, to the south of Barcelona. The development includes two buildings, an entrance pavilion and the bodegas. In front of the buildings is a large iron door formed by a crossbeam of wrought iron with thick chains hanging from it. A grand arch crowned by a balcony watch point receives visitors and contains the door of the concierge's house.

The bodegas are located in an austere and striking building, evocative of military architecture and made of stone extracted from nearby quarries. The roof has two inclinations, one of which reaches the ground and becomes part of the façade. Experts say the architect was inspired by oriental pagodas. The chimneys are typical of Gaudí and display his surprising imagination.

The cellars are located on the ground floor. The first floor contains the residence, and the attic accommodates a chapel, which explains the appearance of a belfry on the roof.

From a formal point of view, Bodegues Güell looks nothing like other buildings that Gaudí had, or would, design. However, the genius never repeated himself. His designs were a constant innovation in the fields of structure, composition, and construction. Therefore, it is not unusual that the resources used here were not repeated in other projects.

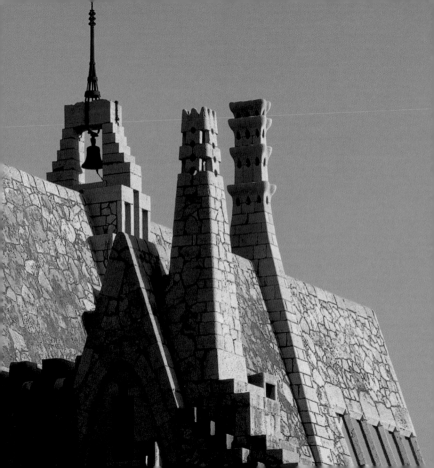

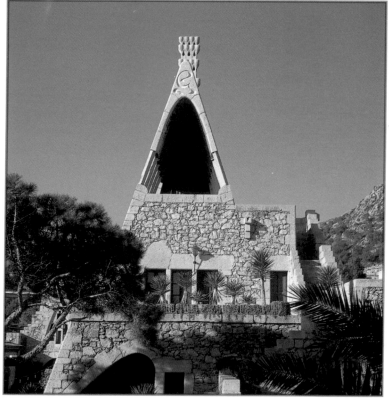

Las bodegas se levantan contundentes en un entorno singular que el arquitecto respetó con materiales locales.

The bodegas rise up forcefully in a unique setting that the architect respected by using local materials.

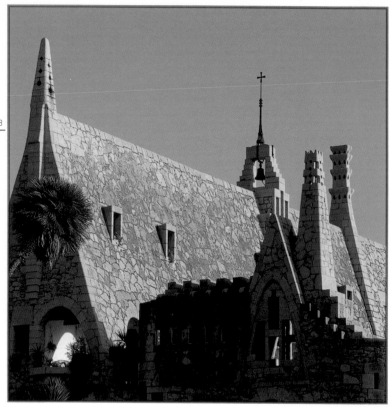

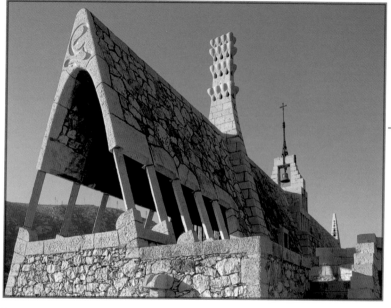

Las bodegas ocupan el lugar para el cual Gaudí había proyectado inicialmente un pabellón de caza. Eusebi Güell le había encargado el pabellón, pero cambió de idea y nunca se construyó.

The bodegas are located on the land for which Gaudí had originally designed a hunting pavilion. Eusebi Güell requested the pavilion, but it was never built.

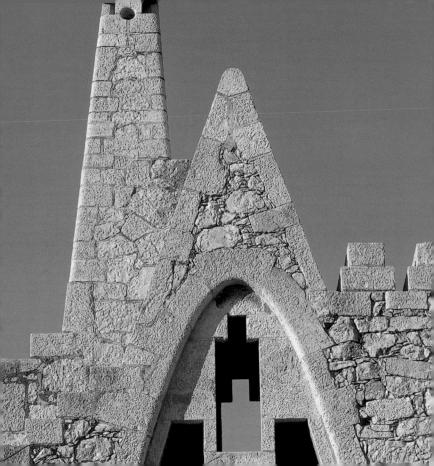

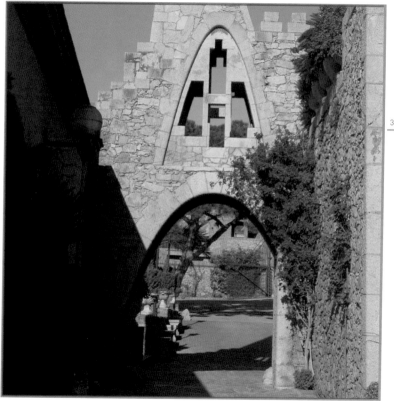

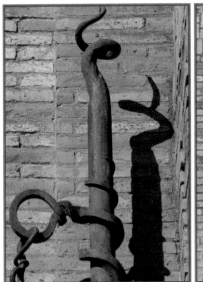

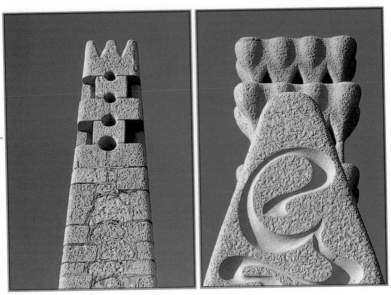

El edificio está ubicado cerca de la cueva de la Falconera, por donde desemboca al mar un caudaloso río subterráneo que Güell quería desviar hacia Barcelona. En el terreno también se encuentra una torre de vigía medieval que se comunicó con las viviendas mediante un puente.

The building is located near the cave of the Falconera, where a large underground river flows into the sea. Güell wanted to divert the river towards Barcelona. On the grounds, there is also a medieval watchtower that is connected to the residence via a bridge.

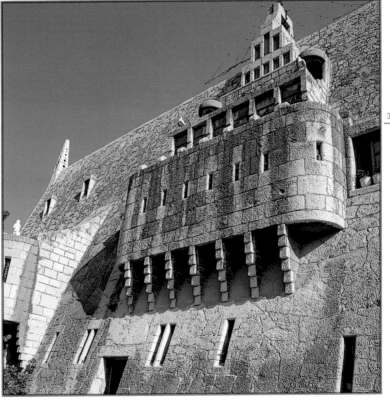

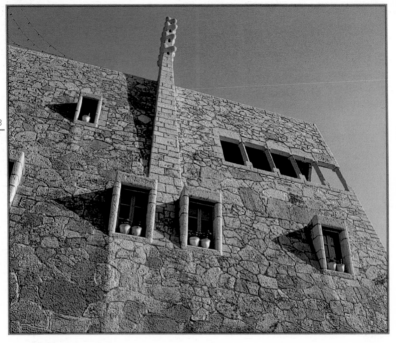

La gran cubierta que se transforma en fachada resalta la voluntad de Gaudí de ligar todos los elementos constructivos de sus obras. La cubierta sirve como paraguas y parasol del edificio y, además, tiene funciones estructurales.

The large roof that transforms into the façade emphasizes Gaudí's wish to link all the constructional elements of his works. The roof serves as an umbrella and a parasol for the building and has structural functions.

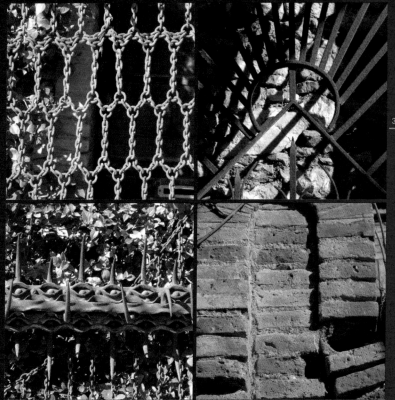

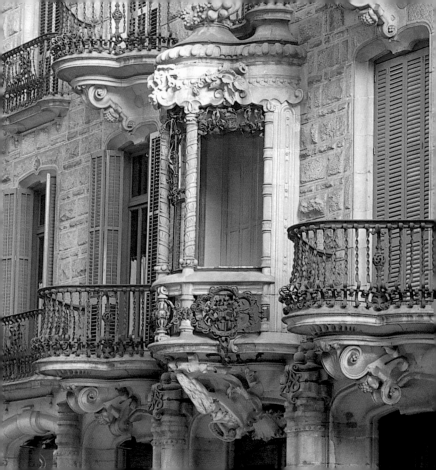

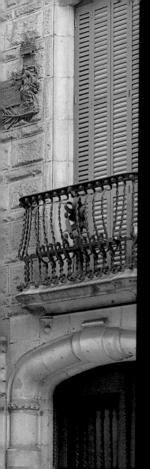

Casa Calvet

1898-1900

En 1900 el Ayuntamiento de Barcelona premió como mejor edificio del año esta construcción diseñada por Gaudí para Pedro Mártir Calvet, el fabricante textil que se la había encargado en 1898. Se trata del único reconocimiento a una obra de Gaudí en vida del arquitecto. El trabajo fue su primera aproximación al diseño de casas vecinales: todo un reto.

La Casa Calvet, ubicada entre medianeras en una calle del Eixample barcelonés, es probablemente una de las construcciones más convencionales de Gaudí.

El propietario se reservó en la planta baja un almacén y un despacho (actualmente ocupado por un restaurante) y el piso principal. Gaudí proyectó cada piso de forma diferente. La fachada principal, de piedra labrada y más contenida en formas que la posterior, contrasta en su aparente austeridad con el creativo vestíbulo. Un plano único define la fachada principal, en la que la sillería concede al conjunto un aspecto rugoso, que suavizan los balcones lobulados de hierro forjado y diversos elementos escultóricos.

Gaudí dio gran importancia a la decoración interior de las viviendas. De hecho, incluso diseñó algunas piezas de mobiliario, como el sillón con brazos de una y dos plazas, una mesa y una silla. Esta colección de muebles supuso su primera incursión en este campo del diseño. También creó otros elementos decorativos, como los techos, la mirilla de la puerta de acceso, las manijas de las puertas, los picaportes o las jardineras de la terraza posterior.

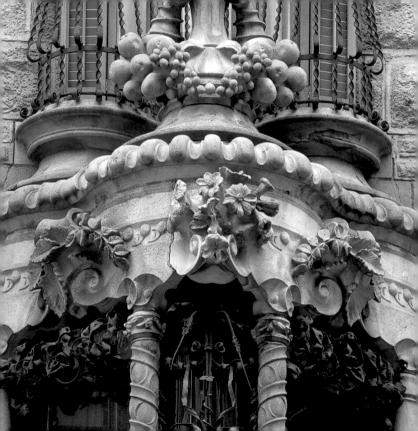

When Barcelona's City Hall decided in 1900 to give an award for the best building of the year, officials chose the construction that Gaudí had designed for D. Pedro Martir Calvet. A textile manufacturer, Calvet assigned the building to the architect in 1898. The award was the only recognition Gaudí received during his lifetime for a project. Casa Calvet was Gaudí's first attempt at residential housing design and represented a great challenge.

The Calvet building, located between party walls on a street in Barcelona's Eixample neighbourhood, is one of Gaudí's most conventional constructions.

The ground floor of the property was reserved for a warehouse, an office (now occupied by a restaurant) and the main floor. Gaudí designed each one of the apartments in a different manner. The main façade, made of carved stone, displays more restrained forms than the back façade, its apparent austerity contrasting with the creative foyer behind it. The extraordinary masonry work gives the building a rough aspect and a unique relief, which are softened by the lobed, wrought iron balconies and diverse sculptural elements.

The architect gave special importance to the interior decoration of the residences. He designed some of the office furnishings, including the arm chairs, a table, and a chair. This collection was his first foray into this area of design. He also created other decorative elements such as the ceilings, the peephole on the entrance door, the door handles and the ornamental pots in the back terrace.

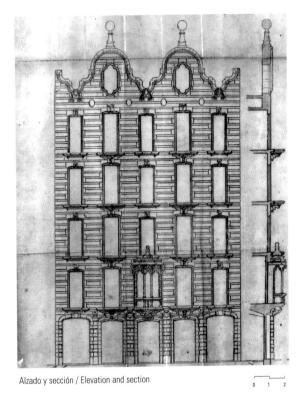

Alzado y sección / Elevation and section

0 1 2

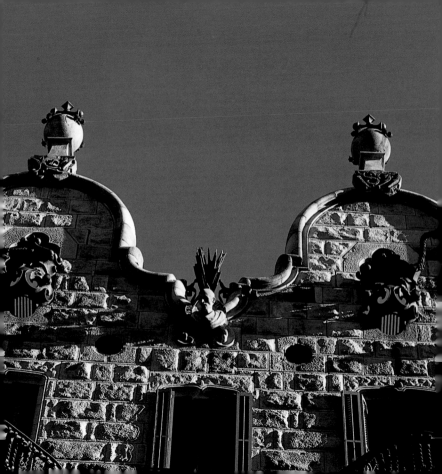

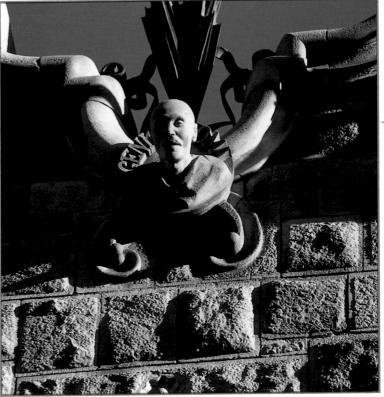

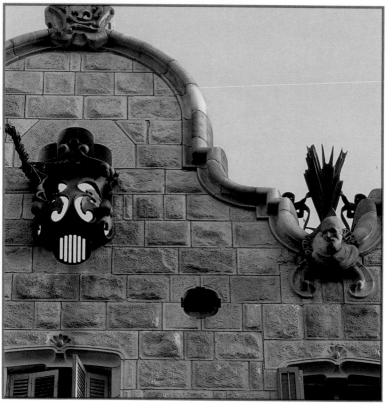

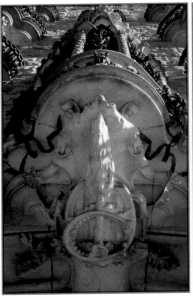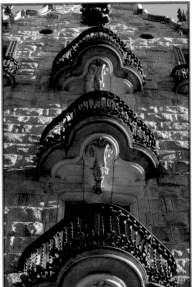

Sobre la puerta de entrada –justo en el centro de la fachada principal– se situó un pequeño mirador-tribuna abundantemente ornamentado que incorpora en la parte inferior el escudo de Cataluña, la inicial del propietario y la imagen de un ciprés: alusiones simbólicas que llevará hasta sus últimas consecuencias en la Sagrada Família.

Over the entrance door–placed exactly in the center of the main façade–is a small, lavishly decorated lookout platform. On the lower part is a crest of Catalonia, the owner's initial, and the image of a cypress. These are examples of symbolic references that would later have special significance in the Sagrada Família.

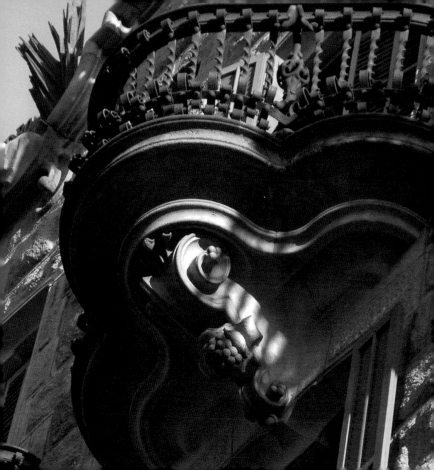

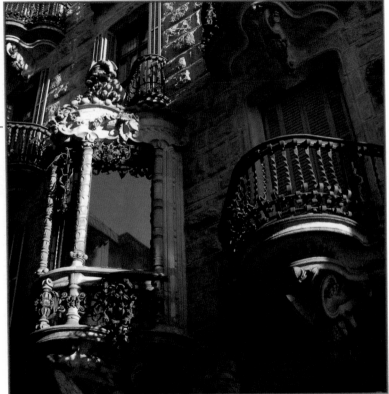

"Cuando los yeseros tenían que empezar los techos, que debían ser muy ornamentados, se declararon en huelga; para evitar que la obra quedase encallada y para darles una lección, decidí sustituir los cielos rasos por simples artesonados de poco grueso."

"When the plasterers had to begin the ceilings, which were very ornate, they went on strike; so that the project would not be stalled and to teach them a lesson, I decided to substitute the level ceilings for simple, thin coffered ceilings."

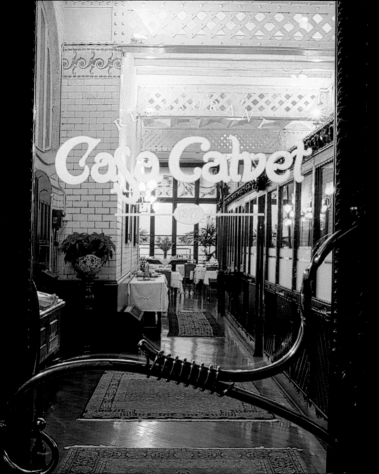

Para edificar esta casa, Gaudí optó por realizar una maqueta de yeso de la fachada, una solución más práctica y detallada que los planos que se presentaron en el Ayuntamiento, mucho más esquemáticos. En 1900 el Consistorio eligió por mayoría este edificio como la mejor construcción de ese año.

For the construction of this building, Gaudí opted to make a plaster model of the façade. He presented this solution—more practical, schematic, and detailed than blueprints—to City Hall. The consortium selected the building, by majority, not unanimously, as the best of the year. The ground floor now houses a restaurant that retains some of the original decorative elements.

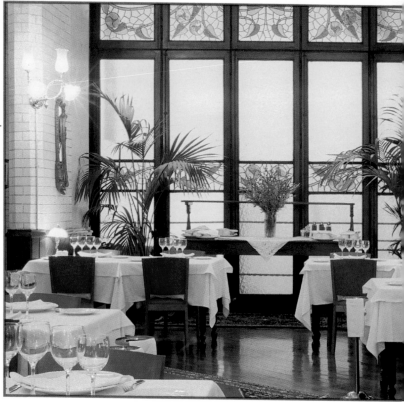

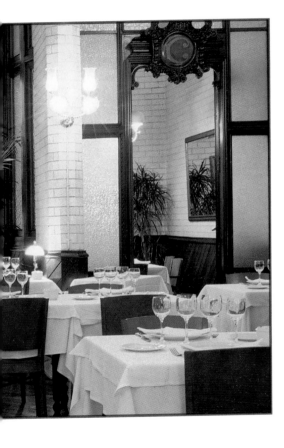

Gaudí se atreve con una adaptación libre del neobarroco, combinándolo con otros estilos más personales, al proyectar este edificio de viviendas de alquiler.

For this building of rental apartments, Gaudí dared to freely interpret neo-baroque, combining it with other, more personal styles.

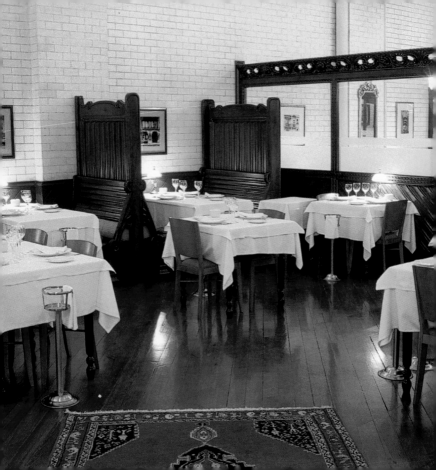

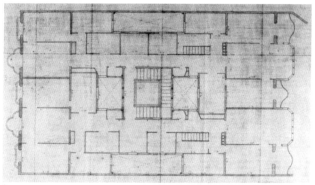

Planta baja / Floor plan

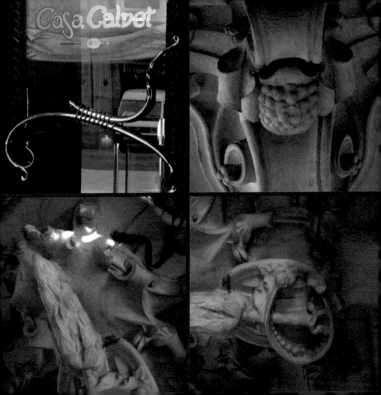

Muebles / Furniture

La imaginación de Gaudí siempre estaba tamizada por un acentuado racionalismo y un profundo conocimiento de las normas arquitectónicas. Su labor en el diseño de mobiliario también pasa por esa doble virtud: ser funcional y original.

La necesidad de implicarse al máximo en las obras y el placer del diseño le llevaron a idear piezas de mobiliario y numerosos elementos decorativos. Su mobiliario, de trazos sólidos y perfil sencillo, recupera en cierto modo las líneas definitorias de los muebles medievales, al tiempo que sigue manteniendo ese trazo zigzagueante, vivo y sinuoso que siempre le caracterizó.

El mestizaje de estilos da un sello personal a sus piezas, casi escultóricas. De forma artesanal, la ergonomía convive sin interferencias con unas líneas bellas y bien definidas, que en numerosas ocasiones se inspiran en formas orgánicas.

Gaudí's imagination was always filtered through a pronounced rationalism and a deep knowledge of architectural norms. His work in the field of furniture design also featured this double virtue: functionality and originality.

The need to be fully involved in his projects and the pleasure of design inspired him to create furnishings and numerous decorative elements.

His furniture, featuring solid forms and simple profiles, revived the definitive lines of medieval furnishings, while displaying the lively, sinuous and zigzagging lines that are his trademark.

Gaudí tended to mix styles, which gave his furnishings a personal touch and a sculptural feel. Created in an artisan manner, his furniture combined ergonomics with beautiful and well-defined lines, often inspired by organic forms.

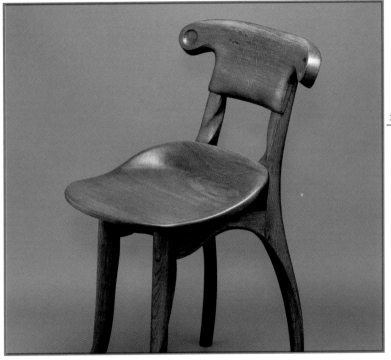

Estas sillas, de madera de roble tallada y pulida, fueron diseñadas para la Casa Calvet y la Casa Batlló.

These chairs, made of carved and polished oak wood, were designed for Casa Calvet and Casa Batlló.

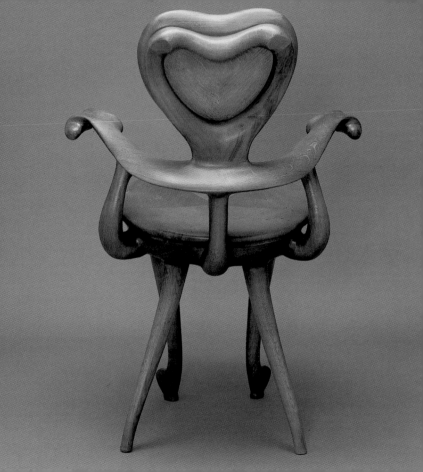

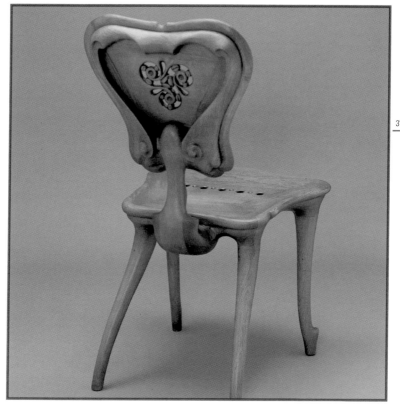

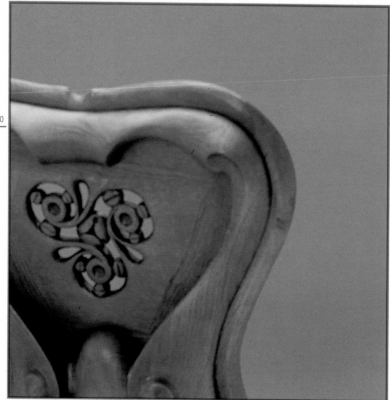

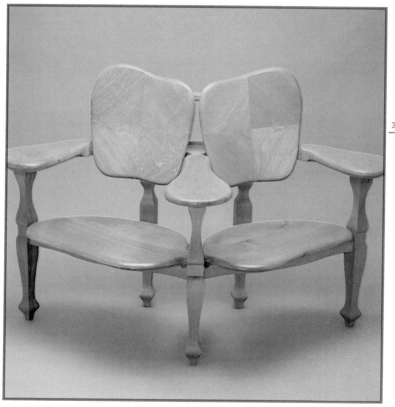

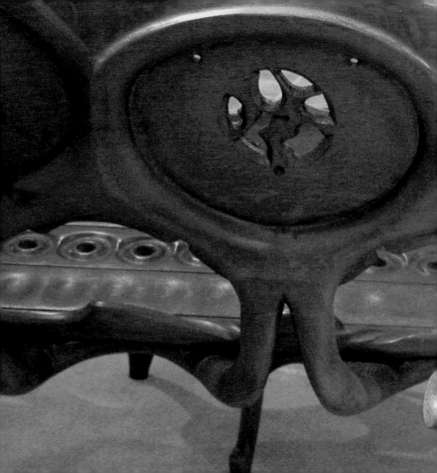

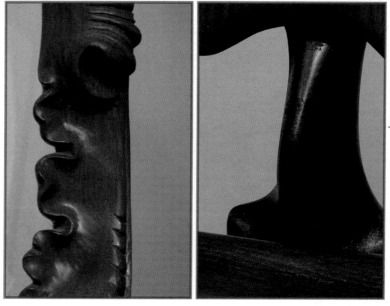

394

Las formas del marco para espejo que diseñó Gaudí para la Casa Calvet –realizado en madera de roble– vuelven a reincidir en ese conseguido equilibrio que navega entre la estética neobarroca y las líneas sobrias.

The shape of the mirror that Gaudí designed for Casa Calvet –made out of oak wood– achieves a balance between the neo-baroque aesthetic and simple lines.

Stained glass windows

La posibilidad de fabricar cristales de mayor grosor y de diferentes colores contribuyó a potenciar el empleo de vidrieras. En su ornamentación predominan los elementos vegetales y las policromías, que consiguen bañar los interiores de las edificaciones gaudinianas con una luz variable y peculiar.

The possibility of manufacturing thicker glass in different colors encouraged the use of stained glass windows. As ornamentation, vegetable elements and polychromes dominate and manage to bathe the interiors with a variable and peculiar light.

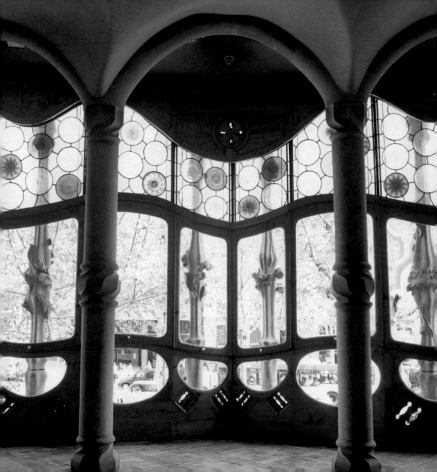

Los vitrales adquieren una enorme importancia en la obra de Gaudí. Reafirman el afán modernista de integrar en la arquitectura todas las artes en su aspecto funcional, a la vez que permiten recuperar tradiciones artísticas que se habían ido perdiendo con los años.

Stained glass windows are an important element in Gaudi's work. The windows reaffirm the Modernist effort to integrate the arts into the functional aspects of architecture and to recuperate artistic traditions that had faded over the years.

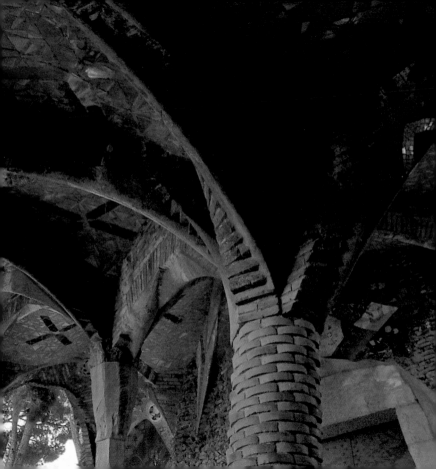

Cripta de la
colonia Güell

1908-1916

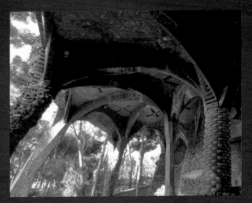

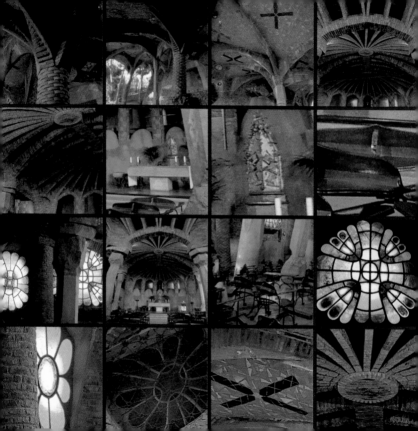

La colonia Güell es una de las obras más originales e interesantes de Gaudí, pese a tratarse de un proyecto inacabado. Las obras se iniciaron en 1908, pero al fallecer el conde Güell en 1917 quedó inconcluso. Se trataba de un pequeño asentamiento de obreros a unos 20 kilómetros de Barcelona, en Santa Coloma de Cervelló (Baix Llobregat), junto a la fábrica textil de Eusebi Güell.

Gaudí diseñó un complejo recinto, con constantes referencias a la naturaleza. Gracias a formas orgánicas y a una estudiada policromía, la iglesia se confundiría con el entorno: los oscuros ladrillos de la cripta debían mimetizarse con los troncos de los árboles, y los muros se habrían alzado primero en un tono verdoso –confundidos con los árboles– para pasar a ser azules o blancos, camuflándose con el cielo y las nubes. Esta opción cromática representaba la naturaleza a la vez que simbolizaba el camino de la vida cristiana. Aunque se conservan bocetos, croquis y la maqueta de la obra completa, sólo se edificó la cripta, un pequeño fragmento de una obra majestuosa.

Podría definirse como un complejo esqueleto de ladrillo, piedra y bloques de basalto. La planta de la cripta tiene forma de estrella, gracias a la inclinación de los muros exteriores. Al estar cubierta por una bóveda tabicada de rasilla encima de nervaduras de ladrillo, recuerda, desde el exterior, al caparazón de una tortuga, aunque por dentro se asemeja más al esqueleto de una serpiente. Cuatro columnas de basalto inclinadas situadas en la entrada invitan a acceder a este espacio, que dispone de tres altares, todos ellos diseñados por Jujol.

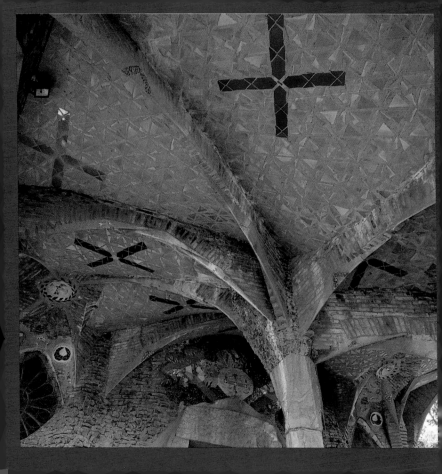

The Colònia Güell is one of Gaudí's most original and interesting works, even though the project was never completed. Construction began in 1908, but when Count Güell died in 1914, the project was abandoned. The assignment entailed a housing development for a small settlement of workers next to Eusebi Güell's textile factory in Santa Coloma de Cervelló, 20 kilometers from Barcelona, in Baix Llobregat.

An inspired Gaudí designed a complex settlement with constant references to nature. Gaudí's plan was to use organic forms and a studied polychromy so that the dark tones of the crypt's bricks would merge with the tree trunks, and the church walls would fuse with the green tone of the trees and transformed into blue and white in order to blend with the sky and the clouds. For Gaudí, this special chromatic plan represented nature and symbolized, at a deeper level, the path of the Christian life. Even though there are finished outlines, sketches, and even a model of the construction, Gaudí was only able to build the crypt, which can be considered as a small fragment of a majestic project.

The crypt is a complex and perfect skeleton made out of brick, stone, and blocks of basalt. Its floor plan has the shape of a star, made possible by the inclination of the exterior walls. Since the crypt is covered by a vault walled up with long, thin bricks on ribs of brick, it looks like the shell of a tortoise from the exterior. Inside, it appears more like the enormous twisted skeleton of a snake. Four inclined columns of basalt situated at the entrance invite visitors to enter.

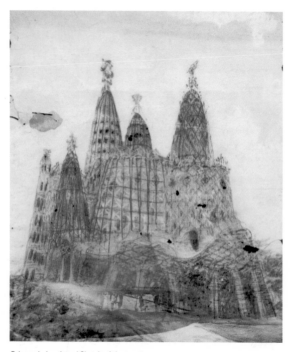

Esbozo de la cripta / Sketch of the crypt

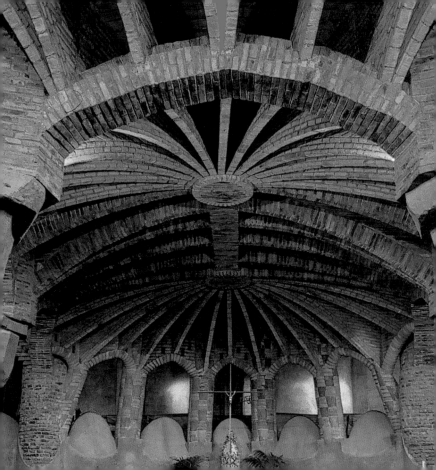

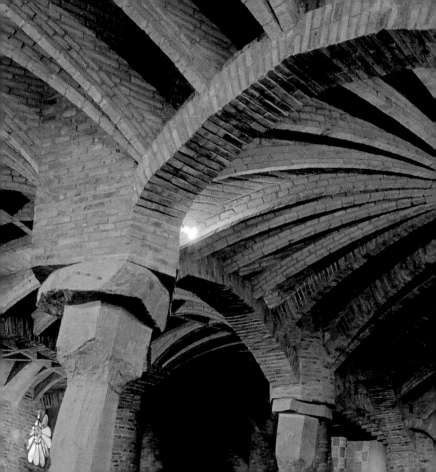

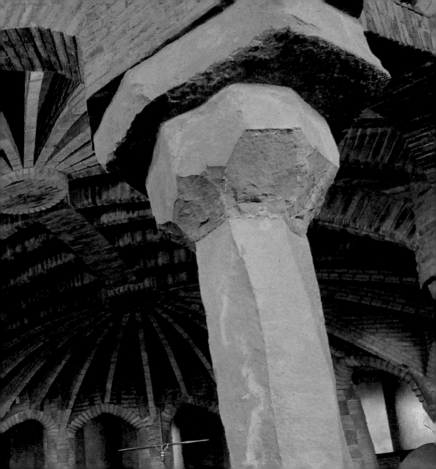

Gaudí siempre tuvo muy en cuenta la importancia de los elementos no estrictamente arquitectónicos en sus obras, como el mobiliario.

Gaudí always placed great importance on the non-architectural elements of his works, such as the furnishings.

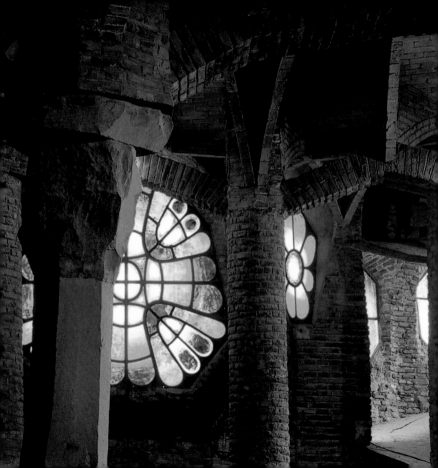

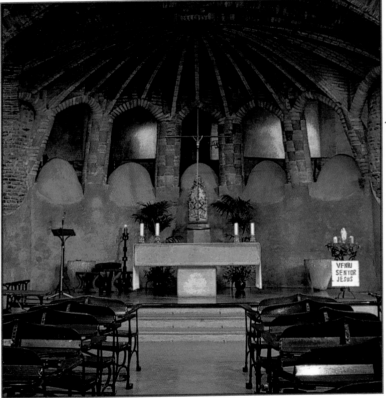

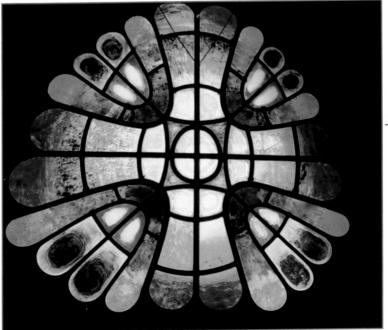

Los diferentes y generosos rosetones de colores resplandecientes permiten que el interior de la cripta se ilumine con la entrada de luz exterior y crean un espectacular juego de luces y sombras.

The large stained glass windows in resplendent colors, which perforate the crypt's walls, allow exterior light to enter, creating a spectacular play of light and shadow.

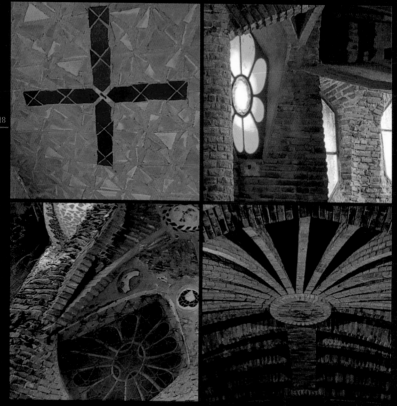

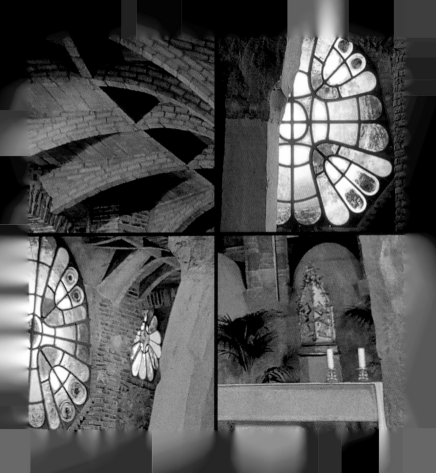

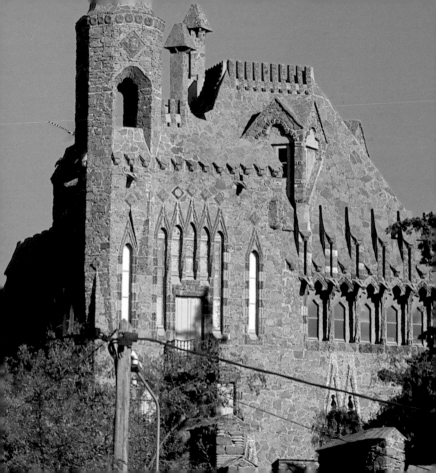

Bellesguard

1900-1909

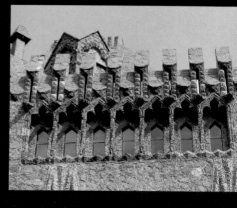

El terreno que debía albergar la casa de campo de Maria Sagués, viuda de Jaume Figueras y ferviente entusiasta de Gaudí, acogió en el siglo XV la residencia de verano de Martí I l'Humà –el último rey catalano-aragonés de la casa de Barcelona–. El nombre de la finca, Bellesguard (que significa "bella vista"), proviene de esa época y hace referencia a su ubicación, con una espléndida panorámica de la ciudad. Cuando Gaudí aceptó el encargo apenas quedaban vestigios de la mansión medieval. Las escasas ruinas fueron respetadas.

El exterior del edificio, revestido con piedra pitarrosa, recuerda las construcciones medievales y se adapta al entorno. Las ventanas de la fachada son arcos lobulados con reminiscencias góticas, y la torre posee uno de los elementos más característicos del arquitecto: la cruz de cuatro brazos.

Se trata de una residencia de planta sencilla, prácticamente cuadrada, con semisótano, planta baja, piso y desván. Bóvedas tabicadas de perfil bajo soportadas por pilares cilíndricos definen la estructura del semisótano. En el piso superior, las bóvedas de ladrillo se tornan un ornamento decorativo más. En este espacio lo más llamativo es la luminosidad, conseguida en parte gracias a amplios vanos. En las plantas superiores Gaudí logró unas estancias diáfanas al emplear numerosas aberturas y revestir las paredes con yeso. El techo del desván se sustenta mediante pilares de formas diferentes con capiteles fungiformes de ladrillo voladizo. Estos sostienen un tablero tabicado plano, del que arrancan falsos arcos, creado con gruesos alternados de ladrillos y rasillas.

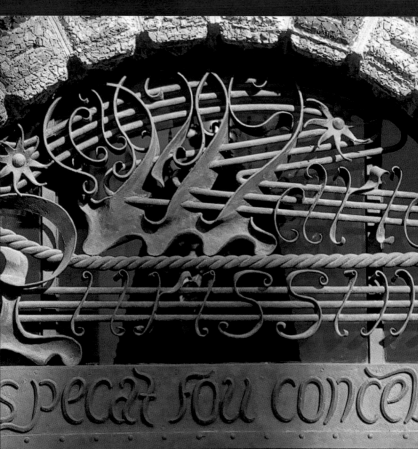

The country house of Maria Sagués, widow of Jaume Figueras and a fervent admirer of Gaudí, was the site of the last Catalan king, Martí I's ("The Human") 15th century summer residence. The name of the estate, Bellesguard, means "beautiful view" and dates to the middle ages and refers to the estate's striking location and splendid view of Barcelona. When Gaudí accepted the commission to design Maria Sagués' home, only few traces remained of what was formerly the medieval mansion of a king. The few ruins left were conserved.

The exterior the building, covered with stone, is reminiscent of medieval constructions and adapts to its surroundings. The various windows that perforate the walls of the façade are lobed arches in the gothic style. The thin and graceful tower situated at one of the extremes of the residence features one of the architect's most characteristic elements: the four-pointed cross.

Bellesguard is a residence with a simple, practically square floor plan that includes a semi-basement, a ground floor, an apartment, and an attic. Covered vaults with low profiles supported by cylindrical pillars define the structure of the semi-basement. On the upper level, the brick vaults are decorative. In this space, great luminosity is achieved, thanks in part, to the ample openings. On the upper floors, Gaudí created diaphanous spaces by adding numerous windows and covering the walls with plaster. The roof of the attic is supported by a structure formed by mushroom-shaped capitals made of projecting brick. The capitals hold up a flat, partitioned panel out of which emerge false arches made of alternating thick bricks and tiles.

En 1909, cuando se cumplían 500 años de la fecha en que el rey Martí I contrajo matrimonio en este lugar con Margarida de Prades, Gaudí abandonó el proyecto y las obras de finalización fueron encargadas al arquitecto Domènec Sugrañes.

Gaudí abandoned the construction of Bellesguard in 1909, precisely 500 years after the date on which King Martí I married Margarida de Prades at the estate. Years later, the architect Domènec Sugrañes finished the project.

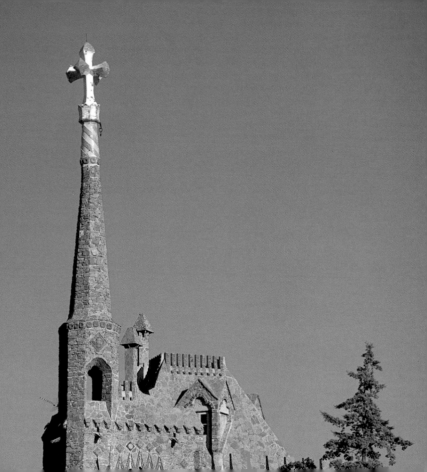

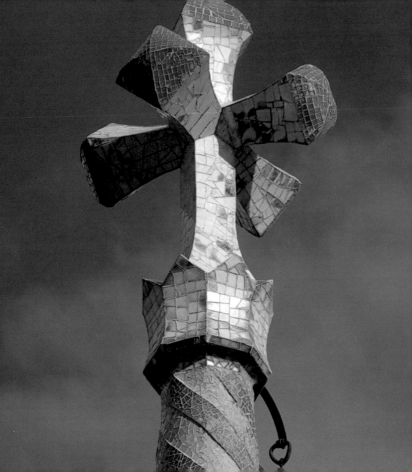

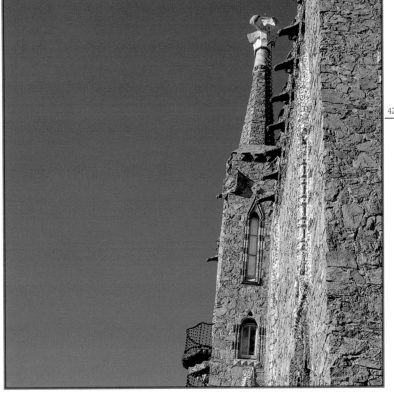

P. 428: Coronando la esbelta torre puede observarse la cruz de cuatro brazos, la corona real y las cuatro barras de la bandera catalano-aragonesa. Estos elementos están representados helicoidalmente en piedra y revestidos con "trencadís".

P. 428: Crowning the svelte and high tower of the building are the four-pointed cross, the royal crown, and the four bars of the Catalan-Aragonese flag. All of these elements are represented helically in stone and are covered with "trencadís."

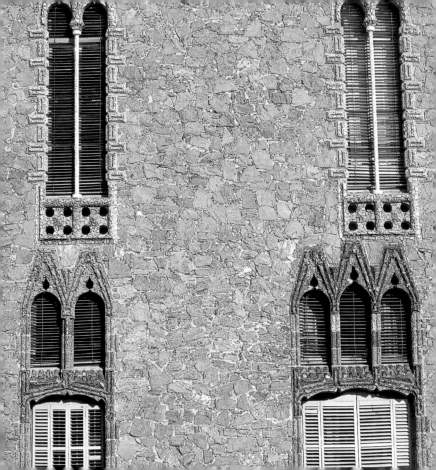

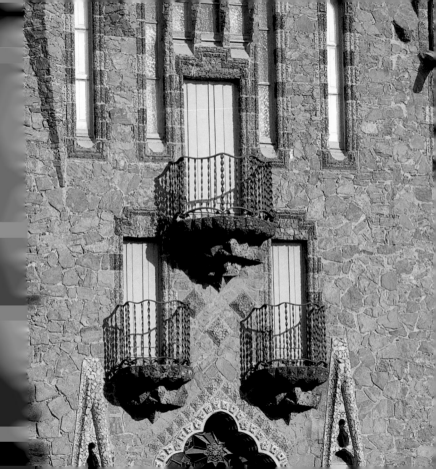

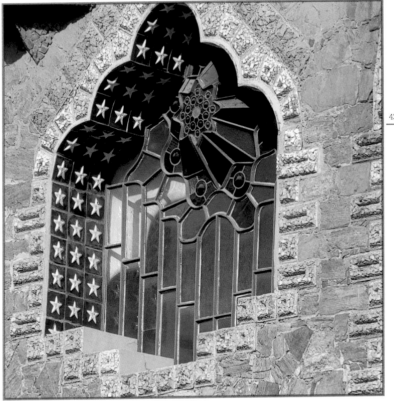

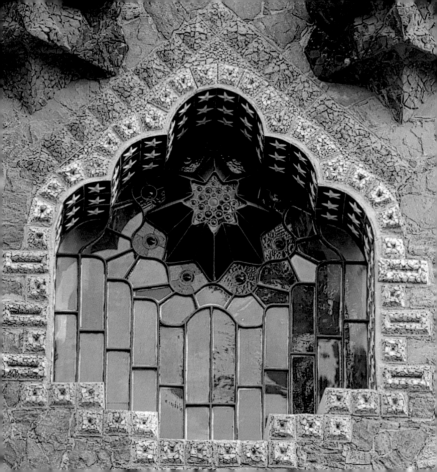

El contraste de texturas es habitual en la obra del arquitecto catalán y Bellesguard no es una excepción. Gaudí cubre algunas ventanas con rejas, en este caso barras redondas de hierro. Este elemento se emplea como solución decorativa, pero también, por supuesto, con la intención de proteger la vivienda.

Contrasting textures are habitual in the work of the Catalan architect and Bellesguard is no exception. Gaudí covered some windows with grates; in this case, round iron bars. The grates are a decorative element that, of course, also provide protection.

Bellesguard –levantado en los mismos terrenos en los que el rey Martí I l'Humà mandó construir una residencia de reposo desde la que observaba el mar y veía llegar las galeras– es el tributo más significativo que Gaudí rindió al gran pasado medieval de Cataluña.

Bellesguard is built on the same terrain on which King Marti l'Humà I constructed a retreat. The property has a view of the sea and the king could watch the galleys arrive. The esetate is Gaudí's most significant tribute to Catalonia's great medieval past.

444

Los mosaicos deben ser interpretados como una referencia simbólica. Evocan épocas históricas en las que Cataluña gozaba de gran esplendor político y económico.

The mosaics found in different spaces of the building are more than just decorative elements and should be interpreted as symbolic references to historic eras during which Catalonia enjoyed great political and economic splendour.

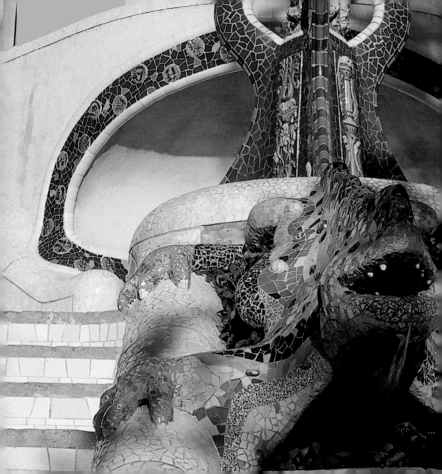

Park Güell

1900-1914

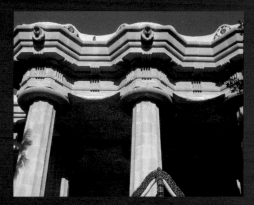

Eusebi Güell, admirador del paisajismo inglés, tenía en mente el nuevo modelo de ciudad jardín inglesa cuando decidió urbanizar unos terrenos en el barrio de Gràcia conocidos como Muntanya Pelada. Encargó el proyecto a su amigo y protegido Antoni Gaudí con la intención de crear un espacio residencial cercano a la ciudad que atrajera a la alta burguesía catalana, aunque finalmente la iniciativa no logró el éxito esperado. El nuevo recinto se convirtió en parque público cuando en 1922 el Ayuntamiento lo compró a los herederos de Güell.

Gaudí proyectó el complejo como una urbanización, por lo que desde un principio el espacio contó con un muro circundante. Con siete puertas y de líneas onduladas, está realizado en mampostería ribeteada con incrustaciones de "trencadís" cerámico. El solar se dividió en unas 60 parcelas triangulares para adaptarse al terreno, con desniveles y pendientes notables, aunque sólo se vendieron tres, una de las cuales fue comprada por Gaudí y fue su residencia hasta que se instaló en la Sagrada Família. Hoy acoge el Museo Gaudí.

La puerta principal se situó originariamente en la calle Olot. Una vez en el interior se encuentran dos pabellones, destinados a servicios y a la vivienda del conserje. De planta ovalada, destaca la ausencia de ángulos rectos en su estructura arquitectónica. Frente a la entrada, una gran escalinata doble conduce a la sala hipóstila y al teatro griego. Los tramos de la escalera están separados por isletas con elementos decorativos orgánicos: una cueva, una cabeza de reptil que sale de un medallón con la bandera de Cataluña y la figura de un dragón.

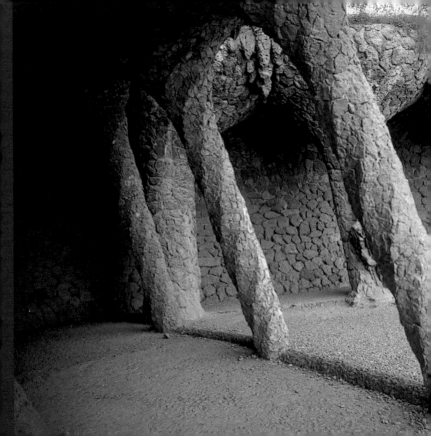

Eusebi Güell, an admirer of English landscape gardening, envisioned a new model of the English "garden-city," when he decided to develop some land in the neighbourhood of Gràcia known as the "Bald Mountain". Güell entrusted the project to his friend and protégé Gaudí, with the intention of creating a residential space near the city that would attract the wealthy Catalan bourgeoisie. An unsuccessful plan, the terrain was converted into a public park in 1922, when Barcelona's City Hall bought the land from Güell's heirs.

Gaudí designed Parc Güell as a housing development protected and isolated by a surrounding wall. With seven gates and undulating lines, the wall is made of rubblework, with inlaid "trencadís" ceramics. The site was divided into 60 triangular parecels in order to adapt to the topography of the land, full of uneven stretches and slopes. Only three of the tracts were sold, however, one of which was purchased by Gaudí, where he lived before settling in the Sagrada Família and which now houses the Museu Gaudí.

The main door was originally located on Olot Street. Inside, two pavilions are designated for services and the concierge's residence. Both pavilions have an oval floor plan and display a notable absence of right angles. In front of this entrance, a grand double staircase leads to the Column Room and the Greek theatre. The flights of stairs are separated by small islands with organic decorative elements: a cave, a reptile head projecting out of a medallion with the Catalan flag, and the the figure of a dragon.

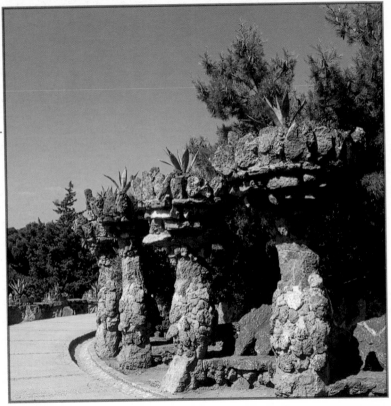

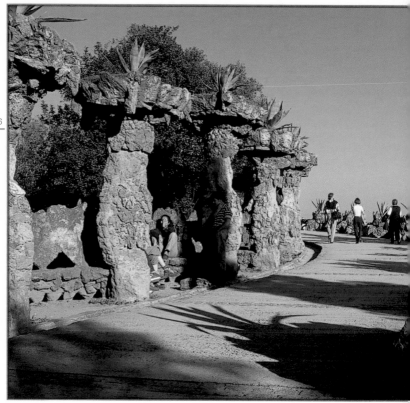

En escasas ocasiones se consigue aunar tan magistralmente urbanismo, arquitectura y naturaleza. Gaudí supo crear un fascinante y sobrecogedor espacio lleno de simbolismo.

Only on rare occasions has an architect managed to combine so brilliantly urbanism, architecture, and nature. Gaudí meticulously and skillfully created a fascinating space full of symbolism.

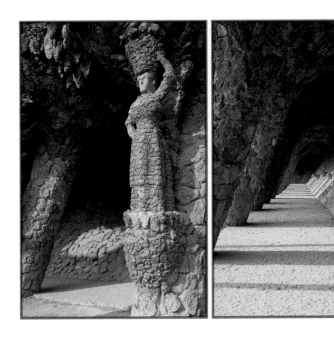

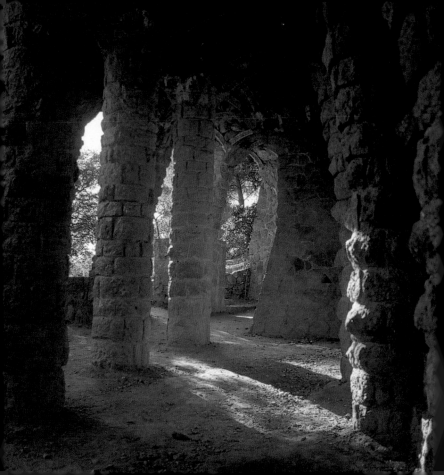

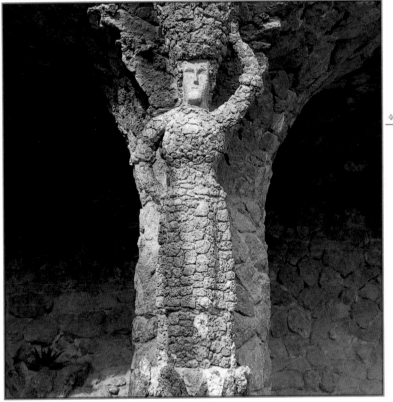

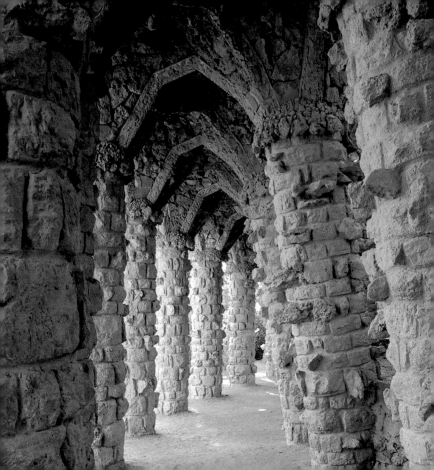

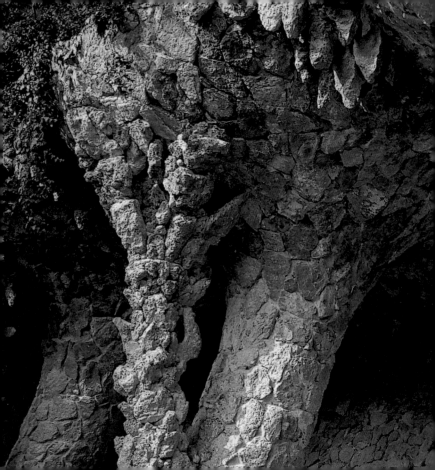

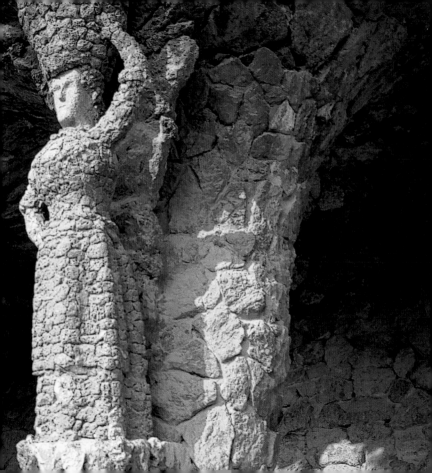

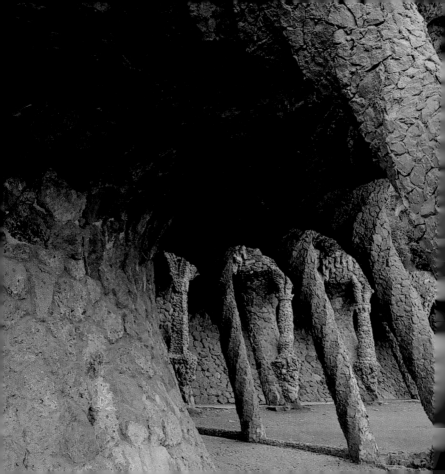

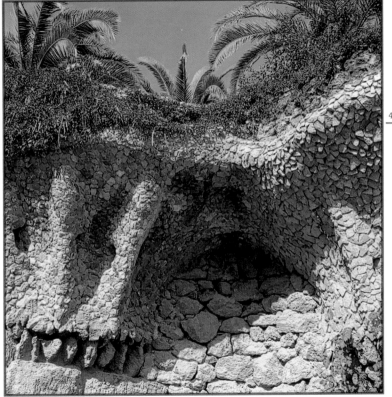

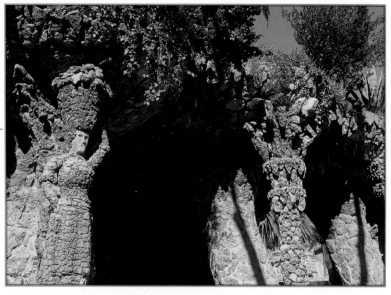

468

Los pabellones que flanquean la puerta de la entrada principal, que parecen extraídos de un cuento infantil, consiguen introducir al visitante en un mundo mágico. Estas construcciones están levantadas en piedra, igual que el muro que circunda el recinto, y recubiertas con piezas de cerámica multicolor. Se trata, aunque a primera vista pudiera no parecerlo, de dos elementos perfectamente integrados en el resto de la composición diseñada por Gaudí.

The pavilions that flank the door of the main entrance appear like something out of a fairy tale and entice the visitor to enter a magical world. The pavilions are made of stone–as is the wall that surrounds the property–and are covered with multi-colored ceramic pieces. Though it doesn't seem so at first, the two buildings are perfectly integrated with the rest of Gaudí's composition.

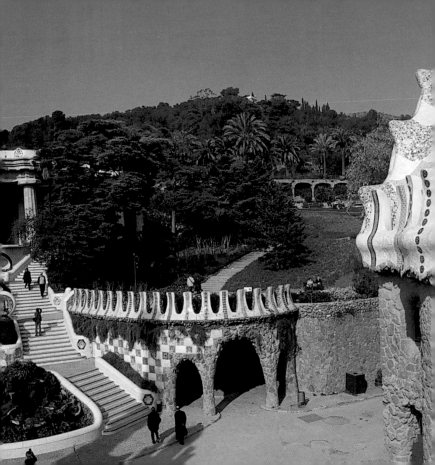

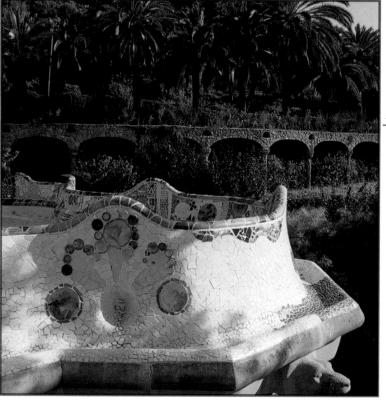

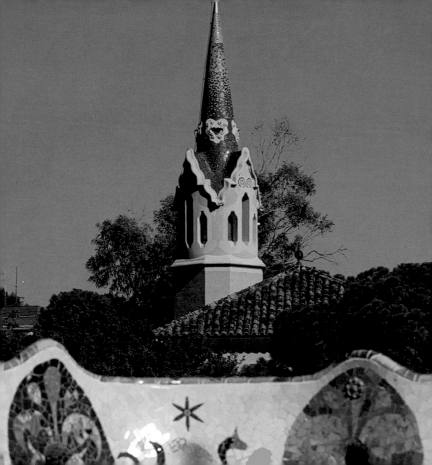

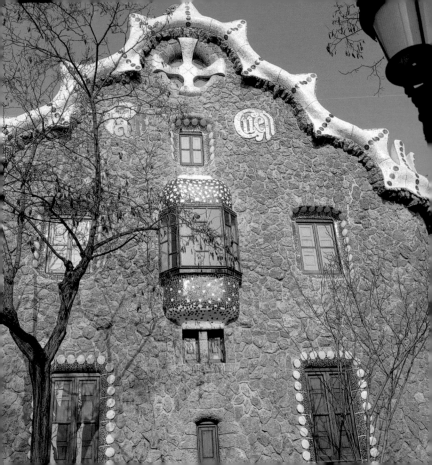

Estudio de los arcos de los porches que cubren algunos caminos.

Study of the arches for the arcades that cover some paths.

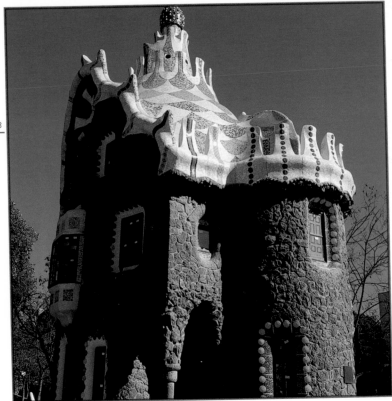

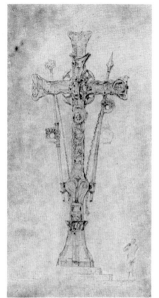

Esbozo del pabellón de entrada.

Sketch of the entrance pavilion.

Cruz que corona uno de los pabellones.

Cross that crowns one of the pavilions.

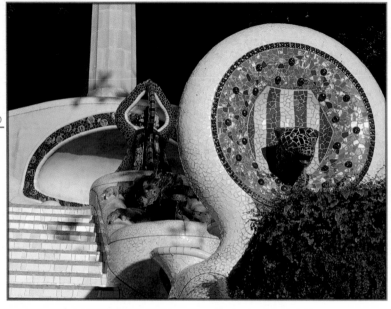

Fruto de un gran respeto por la naturaleza y un profundo conocimiento del saber constructivo nace el escenario asombroso que es el Park Güell.

Park Güell is the result of Gaudí's respect for the land and nature, his profound knowledge of construction know-how, and his unlimited imagination.

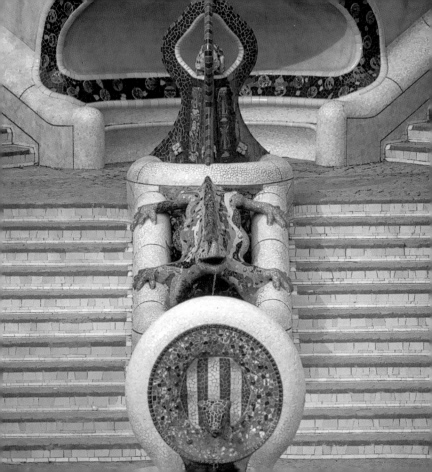

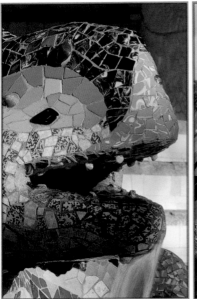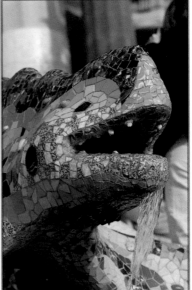

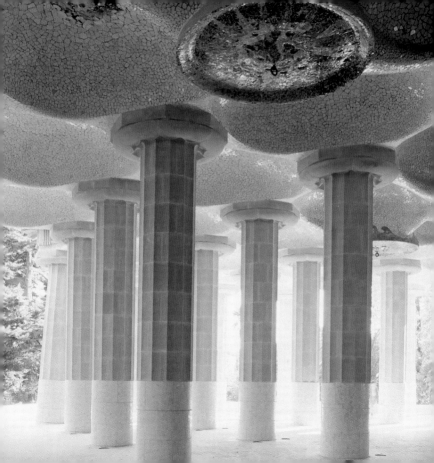

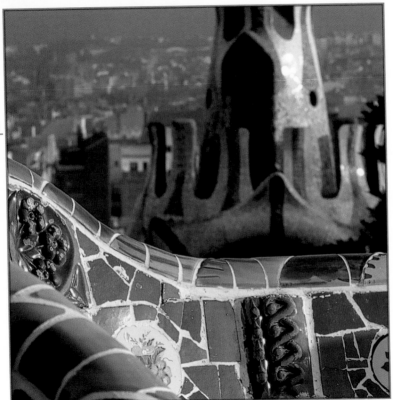

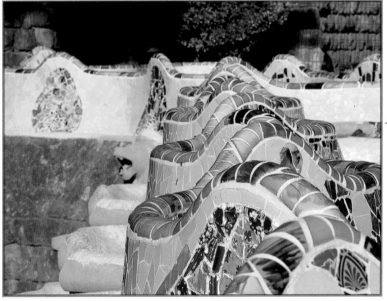

La genialidad y el empeño de Gaudí concibieron este proyecto como una ciudad residencial. Con el tiempo, lo que debía ser un paraíso habitado en medio de la ciudad se transformó en un parque del que disfruta toda Barcelona.

With genius and determination, Gaudí designed the park as a residential paradise in the middle of the city, but it eventually became an urban park enjoyed by all of Barcelona.

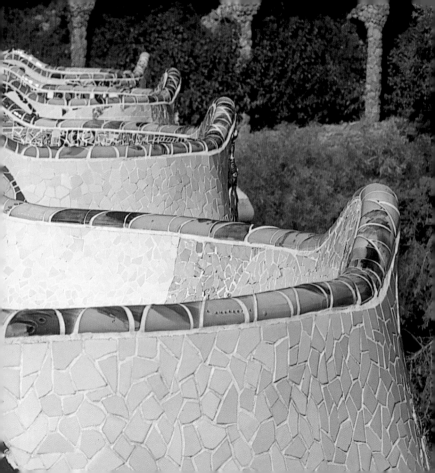

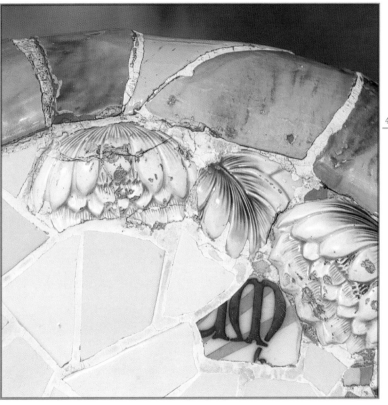

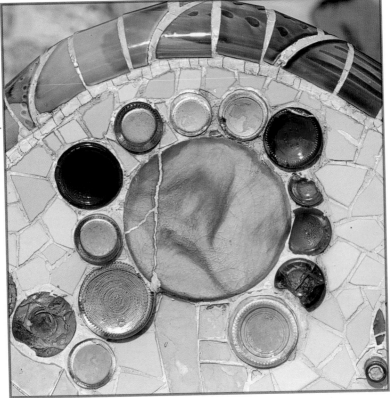

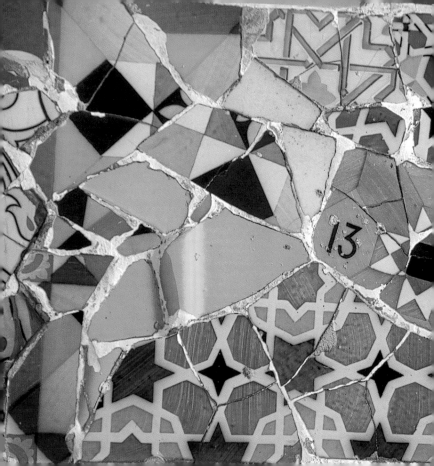

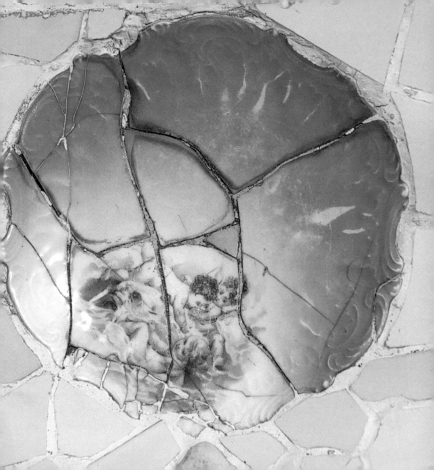

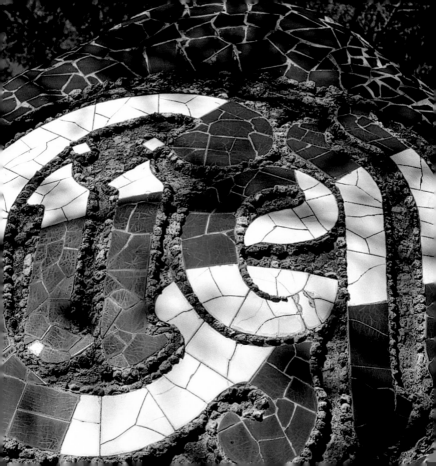

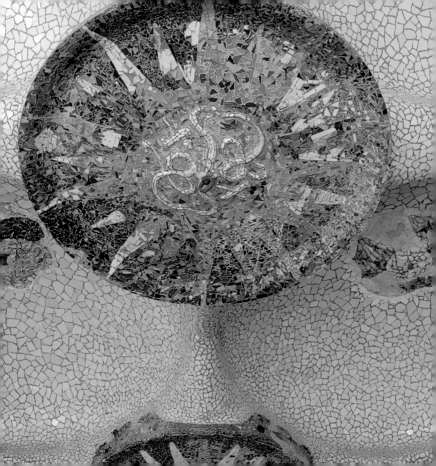

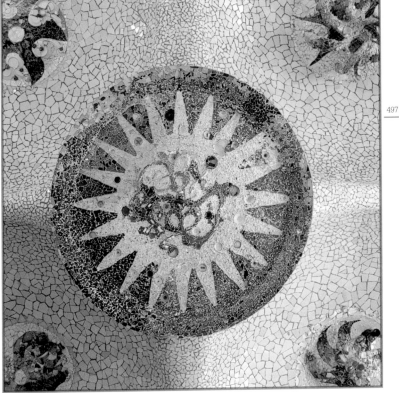

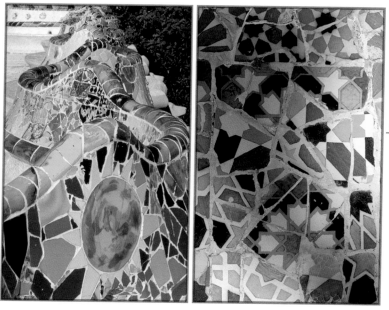

La solidez y austeridad de la piedra contrasta con la riqueza y diversidad cromática conseguida con el "trencadís", que se utiliza en el generoso banco ondulado que recorre toda la explanada sobre la sala hipóstila, en los medallones que adornan el techo de ésta, la cubierta de los pabellones o la escalinata y la fuente de la entrada.

Stone's solidity and austerity contrasts with the richness and chromatic diversity of "trencadís", which is used on the long, undulating bench situated on the esplanade overlooking the city, above the Column Room. Mosaic medallions adorn the Column Room's ceiling, the roof of the two pavilions, the steps and the entrance fountain.

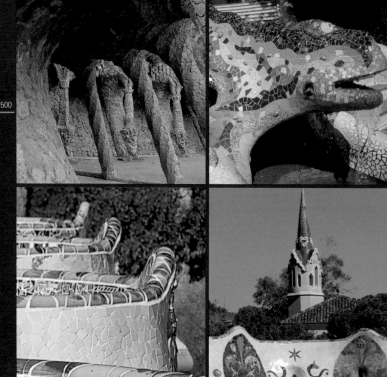

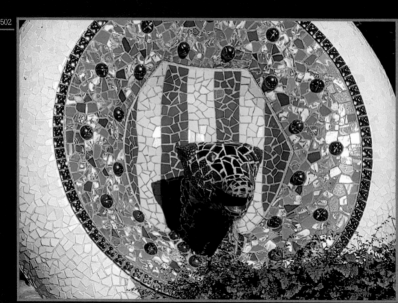

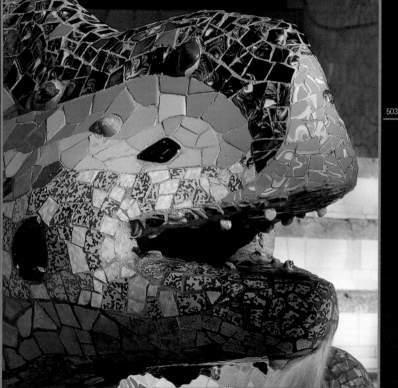

El original universo creativo de Gaudí cobra forma en multitud de imágenes de animales. El aspecto de realismo que adquieren algunas de ellas –en las que logra una gran perfección– contrasta con el onirismo y la fantasía que transmiten otros seres surgidos de la imaginación del artista.

Gaudí's special creative universe included animal representations. Some of them were quite realistic, to the point of perfection. Others were born from fantasy, as animated beings that emerged from the artist's imagination.

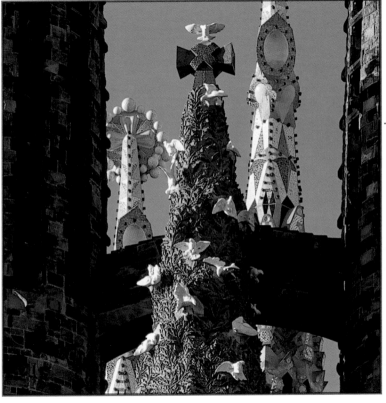

El arquitecto era un gran observador de la naturaleza. Su obra está repleta de figuras que representan formas animales. El empleo de estos elementos en sus obras consigue que las construcciones se llenen de vida.

The architect was a great observer of nature. His work is full of figures that represent animal forms. The use of animals in his architecture enlivens the constructions.

Finca Miralles

1901-1902

Mientras estaba enfrascado en su primer gran proyecto residencial, la Casa Calvet, Antoni Gaudí aceptó algún que otro encargo menor. Su amigo Hermenegild Miralles Anglès le pidió que diseñara una puerta y un muro de cierre para una finca en la antigua carretera que conducía a la Finca Güell, hoy una concurrida avenida entre los barrios de Les Corts y Sarrià.

Los materiales utilizados fueron ladrillos cerámicos y restos de tejas árabes unidas con mortero de cal. Para coronar el muro se dispuso un elemento continuo que serpentea por encima de todo el conjunto.

La puerta para la entrada de los carros tiene una forma arqueada irregular. Para crear el acceso, el muro se abre y se pliega mediante distintas curvas. Una armadura helicoidal interior de grosor variable aguanta la puerta, aparentemente en pie como por arte de magia, puesto que no existe ningún elemento externo que absorba cargas excéntricas. Una marquesina completa las formas ondulantes de la entrada. Está formada por unas viguetas empotradas en la puerta, donde se apoyan unas tejas de fibrocemento y unos tirantes helicoidales. Este elemento fue eliminado en 1965 y restituido por uno más pequeño en 1977.

A la derecha de la gran entrada, separada por una robusta columna de formas sinuosas, se encuentra un pequeña puerta de hierro que daba acceso a los peatones. El esfuerzo en modelar el metal es muy notable, ya que se le dio forma por su parte más delgada, sorteando el riesgo de rotura que suponía trabajar con un material tan poco dúctil.

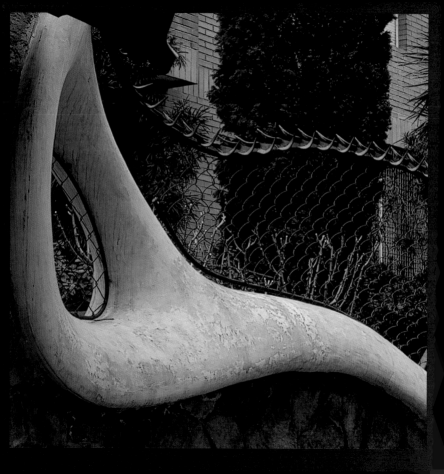

While Gaudí was immersed in his first grand residential project, Casa Calvet, he accepted another smaller assignment. His friend Hermenegild Miralles Anglès asked him to design a door and surrounding wall for his estate on Eusebi Güell's old private road. Today, the road is a busy avenue between the neighborhoods of Les Corts and Sarrià.

The materials Gaudí employed were ceramic bricks and the remains of Arabic tiles together with lime mortar. He crowned the wall with a continual element that winds above the entire complex.

The entrance door has an irregular arched form. The wall opens to create access and folds through various curves. A helical interior framework of variable thickness supports the door that seems to stand as if by magic, since there is no external element that absorbs the eccentric loads. A canopy completes the undulating forms of the entrance. It is formed by tie-beams built into the door, supported by fiber cement tiles and helical braces. This element was eliminated in 1965 for exceeding municipal ordinances and was replaced by a smaller one in 1977.

To the right of the grand entrance, separated by a robust column with sinous forms, is a small iron door that provides access to pedestrians. The lavish ironwork is particularly remarkable, given that the metal was bent at its weakest point, running the risks of working with such a difficult material.

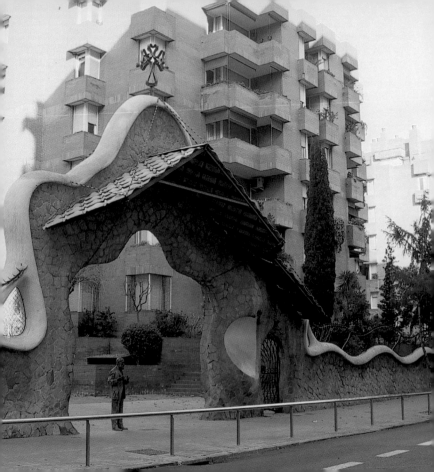

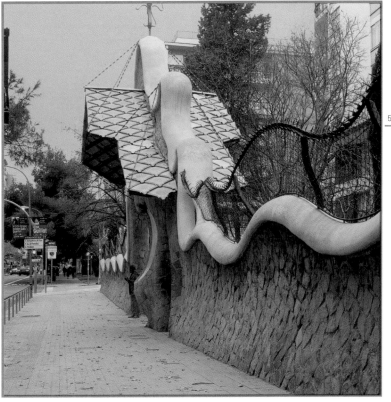

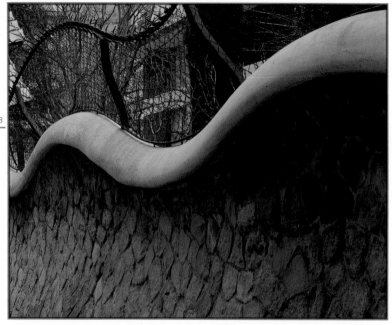

El contorneo ondulante del muro parece adquirir vida propia, como si un animal serpenteante fuera el auténtico guardián de la finca.

The undulating walls take on a life of their own, like a serpent that guards the estate.

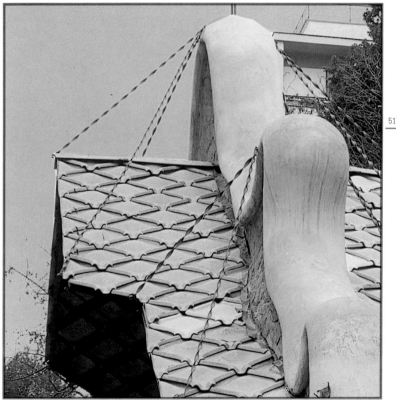

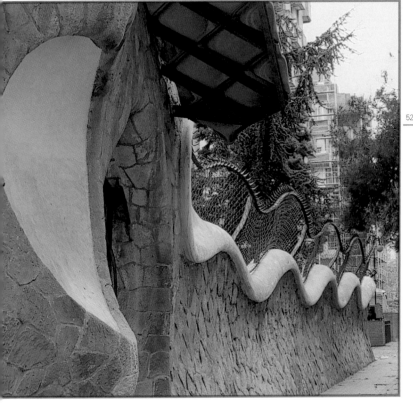

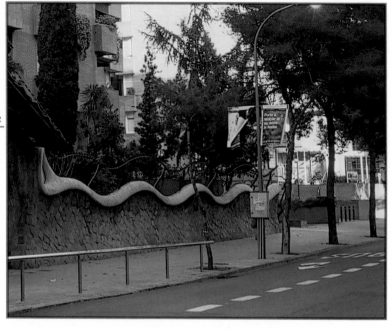

El tejadillo que corona la puerta disimula la desbordante imaginación del conjunto.

The roof that crowns the door conceals the boundless imagination demonstrated by the property.

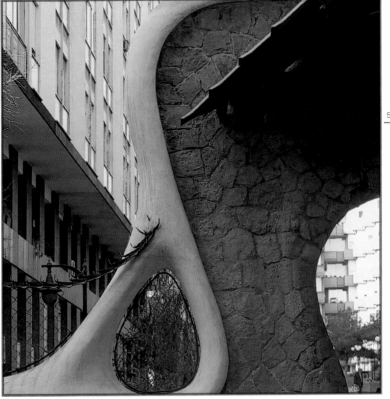

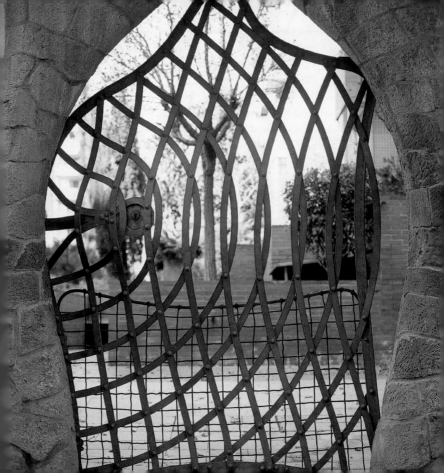

526

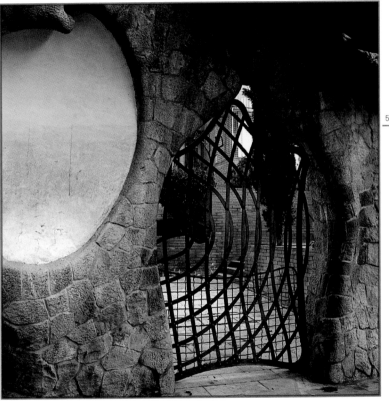

La obra está ubicada cerca de la puerta del dragón de la Finca Güell. En ambos proyectos el trabajo de forja es excepcional, aunque las formas de la puerta de la Finca Miralles son más austeras. Está constituida por un sistema de montantes concéntricos colocados en distintos sentidos.

The project is located near the dragon door of the Güell estate. Both projects feature exceptional ironwork, though the forms of the door to the Miralles estate– made up of a system of concentric circles– are more austere.

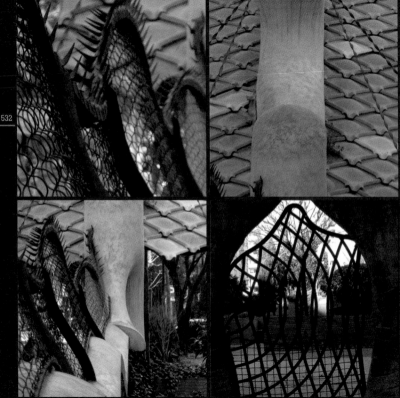

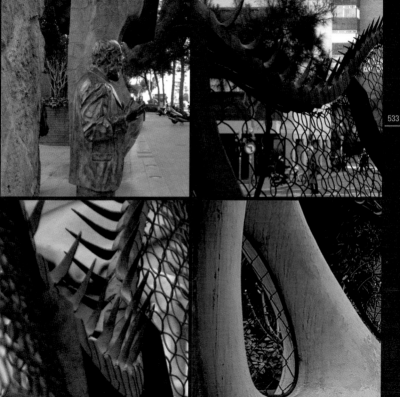

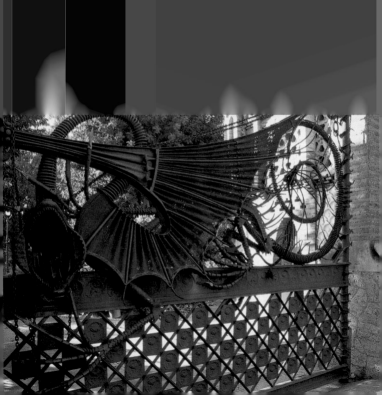

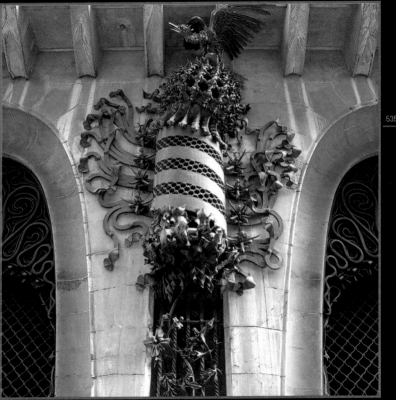

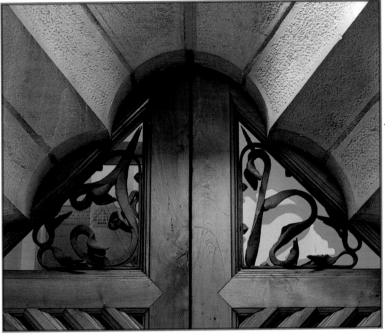

Con la ayuda de expertos artesanos, el arquitecto moldeó el hierro a voluntad y logró que este material –novedoso en ese momento– adquiriera formas diversas llenas de expresividad y simbolismo.

With the help of expert artisans, Gaudí molded iron at will and made this material – new in its day – take on expressive forms full of symbolism.

538

Rejas, ventanas, verjas, barandillas, puertas, balcones, bancos… todo es susceptible de ser reinterpretado y realizado en hierro forjado. Gaudí los concibe como elementos constructivos, pero también con clara intención ornamental.

Railings, windows, grates, banisters, doors, balconies and benches… all were susceptible to reinterpretation in wrought iron. Gaudí designed these elements for constructional purposes, but also for ornamentation.

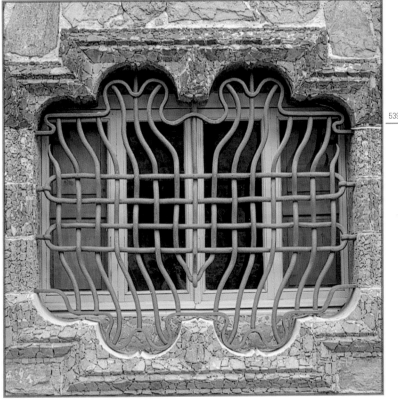

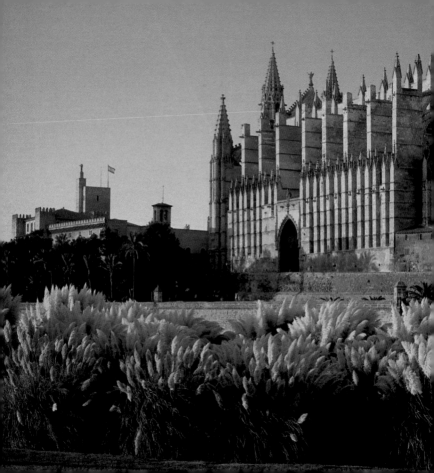

En 1889, cuando el obispo Pere Campins i Barceló conoció a Gaudí en las obras de la Sagrada Família, quedó fascinado por su talento arquitectónico y artístico, pero sobre todo por su conocimiento de la liturgia católica. Años más tarde, el Cabildo Catedralicio aprobó la propuesta de Campins de restaurar la catedral de Palma, uno de los más bellos ejemplos de la arquitectura gótica catalana, y éste encargó las obras a Gaudí.

El ambicioso diseño del arquitecto pretendía enfatizar el carácter gótico de la edificación. Por un lado se cambiaron de sitio algunos de los elementos: el coro de la nave al presbiterio y el pequeño coro trasero a una capilla lateral. También se movió el altar barroco y se descubrió el antiguo altar gótico.También se dibujaron nuevas piezas que embellecían y ampliaban el espacio como las rejas o el mobiliario litúrgico y se llevó a cabo un refuerzo estructural, ya que se había apreciado un pequeño pandeo en las columnas.

La reubicación de los elementos dio gran protagonismo al altar, para el que Gaudí dibujó un baldaquino octogonal con referencias simbólicas: las esquinas aluden a las siete virtudes del Espíritu Santo y cincuenta pequeñas lámparas hacen referencia a la fiesta de Pentecostés.

El proyecto no sólo abarcaba la restauración del edificio, sino que también incluía reformas en alguno de los aspectos de la liturgia. Para los más conservadores, la intervención de Gaudí se tomaba demasiadas licencias: los problemas con el clérigo aparecieron enseguida, igual que en Astorga. El arquitecto dejó la obra inacabada y se concentró en la Sagrada Família.

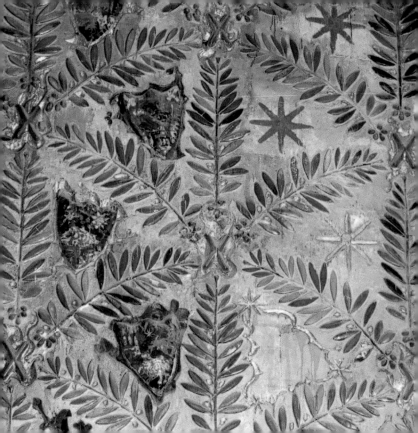

In 1889, when the bishop Pere Campins i Barceló met Gaudí during the construction of the Sagrada Família, Campins was fascinated by Gaudí's artistic and architectural talent, but mostly by his knowledge of the Catholic liturgy. Years later, the Cathedral Chapter approved Campins' proposal to restore the cathedral in Palma, one of the most beautiful examples of Catalan gothic architecture, and assigned the project to Gaudí.

The architect's ambitious design aimed to emphasize the building's gothic character. First, Gaudí relocated certain elements: the choir of the nave to the presbytery and the small back chorus to a side chapel. He also removed the baroque altar to discover the old gothic one. Gaudí also designed new pieces to embellish and amplify the space, including the railings, lights, and liturgical furnishings. He also reinforced the structure, having perceived a slight sagging of the columns.

The relocation of elements made the altar the centerpiece, for which Gaudí designed an octagonal baldachin with symbolic references. The corners allude to the seven virtues of the Holy Spirit and the 50 small lamps refer to the celebration of the Pentecost.

Gaudí's project not only involved the restoration of the building, but also the remodeling of some of the aspects of the liturgy. For the most conservative members of the congregation, Gaudí's intervention deviated too much from the rules, and problems arose as they did in Astorga. Gaudí left the work unfinished to concentrate his efforts on the Sagrada Família.

A causa de varias reformas, el edificio tenía un estilo ecléctico que incluye influencias de la arquitectura centroeuropea y reminiscencias de elementos moriscos.

Due to various reforms, the house had an eclectic style that included influences from Central European architecture and traces of Moorish elements.

Puerta y reja de la galería Corpus Christi

Si bien la reorganización del interior fue una actuación acotada, los numerosos diseños que Gaudí proyectó en forja se pueden encontrar por toda la catedral, incluso en el exterior. Cabe destacar las puertas y barandillas formadas por círculos unidos y sostenidos por barillas esféricas.

Door and railing of the Corpus Christi gallery

While Gaudí's reorganization of the interior was limited to a certain space, his numerous ironwork designs are found throughout the cathedral, including on the exterior. Of particular interest are the doors and railings formed by united circles and supported by spherical banisters.

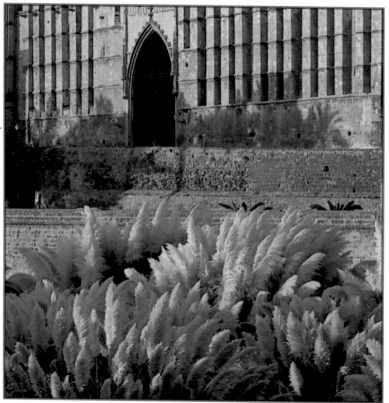

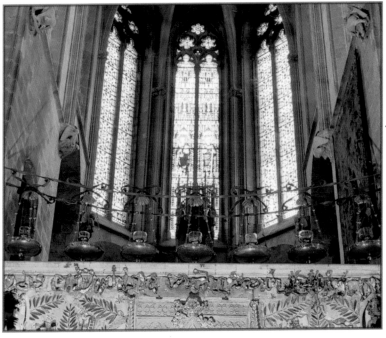

La actuación que Gaudí llevó a cabo en la catedral de Palma de Mallorca obedecía a una reforma eclesiástica que creía indispensable para adecuar la liturgia, un poco desfasada, a la evolución del pensamiento de la época.

Gaudí's intervention in the cathedral of Palma de Mallorca complied with the ideals of an ecclesiastical reform that found it imperative to adapt the liturgy to the era's evolution of thought, which was slightly out of date.

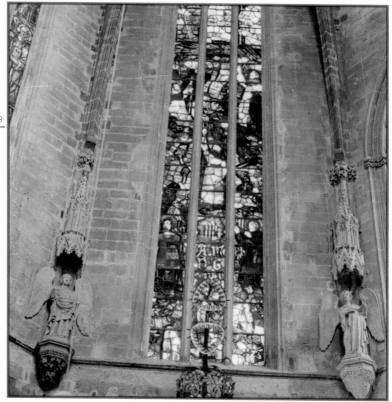

Escalera de la exposición del Santísimo en la capilla de la Piedad
Stairway of the exhibition of the Holy Sacrament in the Chapel of the Pietà

Corona en las columnas / Crown in the columns

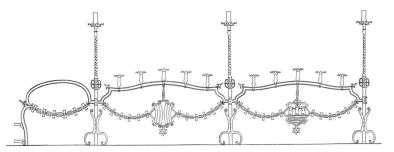

Baranda del presbiterio / Railing of the presbytery

Los anillos que Gaudí colocó en todas las columnas de la nave central están a cinco metros del suelo y son el soporte de unas velas con pequeñas bandejas para recoger la cera. Los candelabros se sujetan mediante roblones y el sistema estructural está conformado por unas piezas que se insertan en la piedra.

The rings that hold up the columns of the central nave are situated 16 feet above ground and support candles with small trays that catch the wax. The structural system is comprised of pieces inserted in the stone, and rivets support the candelabras.

La inconfundible huella de Gaudí se aprecia hasta en los pequeños detalles que el visitante se va encontrando en la catedral, como los delicados bancos de madera pintada de color oro viejo o los ornamentos del confesionario.

Gaudí's unmistakable designs are apparent in even the smallest details of the cathedral, such as the delicate wooden benches painted an old gold color or the ornaments displayed in the confessional.

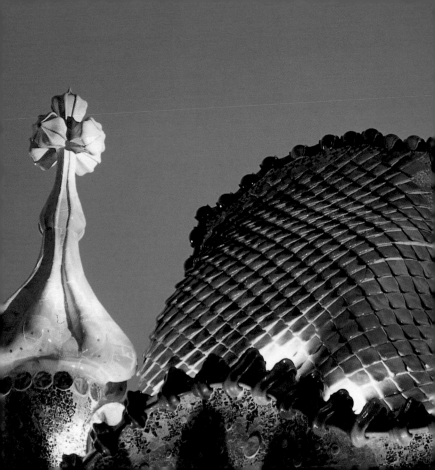

Casa Batlló

1904-1906

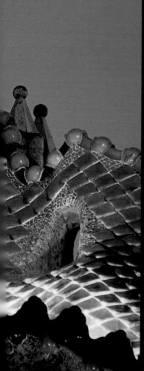

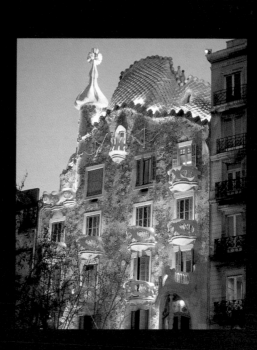

La Casa Batlló, en el paseo de Gràcia barcelonés, existía desde 1877, y su propietario, el fabricante textil Josep Batlló i Casanovas, encargó a Gaudí la remodelación de la fachada y la redistribución de los patios de luz. El arquitecto supo imprimir un aire muy personal al proyecto, y la casa se convirtió en uno de los trabajos más emblemáticos de su carrera.

El exterior se cubrió con piedra de Marés y cristal en las primeras plantas, y con discos de cerámica en las superiores. Durante la obra, el propio arquitecto decidía desde la calle la posición óptima de estas piezas para que resaltaran y brillaran. Esta manera de trabajar, perfeccionando una idea inicial durante el proceso de construcción, es recurrente en todas sus obras y refleja la gran dedicación de Gaudí en sus proyectos. Este método le supuso algunos problemas burocráticos, ya que las autoridades necesitaban aprobar proyectos concluidos. Para evitar estos conflictos, Gaudí solía esbozar los planos de sus trabajos, sobre los que evolucionaba durante las obras.

El cerramiento de la buhardilla culmina el desarrollo poético llevado a cabo en toda la fachada: unas piezas cerámicas rosa azulado en forma de escamas y un remate de piezas esféricas y cilíndricas evocan el lomo de un dragón. Un torreón coronado por una pequeña cruz abombada remata una edificación que a pesar de presentar geometrías y colores sorprendentes e innovadores tuvo en cuenta su situación y se acopló a la altura de los edificios vecinos. En el tejado, las chimeneas y los depósitos de agua se recubrieron con trozos de cristal y cerámica de colores, fijados sobre una base de mortero.

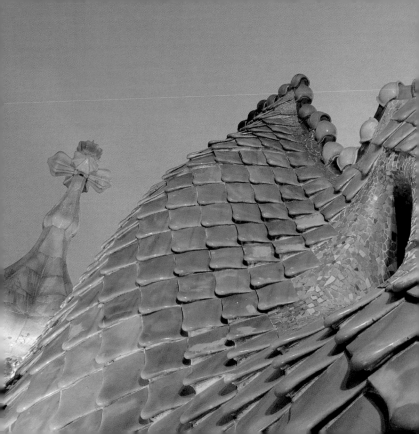

The Batlló house, situated on Barcelona's Passeig de Gràcia and constructed in 1877, was commissioned by its owner, textile manufacturer Josep Batlló i Casanovas, to Gaudí to remodel the façade and redistribute the courtyards. Marked by Gaudí's personal touch, the Batlló house became one of the most emblematic projects of his extensive career.

The exterior of the building is covered with stones from Marés and glass on the first floors, while ceramic disks shroud the upper floors. During the renovation, the architect stood on the street and decided the position of each piece so that they would stand out and shine with impact. This manner of working—improving and perfecting an initial idea during the construction process—recurs in all of Gaudí's works and reflects his dedication to his projects. Since the authorities were to approve finished projects, this method caused some bureaucratic problems. To avoid these conflicts, Gaudí sketched the plans of his projects, allowing for their evolution during construction.

The poetry of the façade culminates in the roof of the attic, which is topped with pinkish-blue ceramic pieces in the form of scales and a base of spherical and cylindrical pieces that evokes the back of a dragon. A cylindrical tower crowned by a small convex cross finishes off the building, which, despite its surprising colors and innovative geometry, adapted to its location and to the height of the neighbouring buildings. On the roof, the chimneys and water deposits were covered with pieces of glass and colored ceramic pieces, fixed on top of a mortar base.

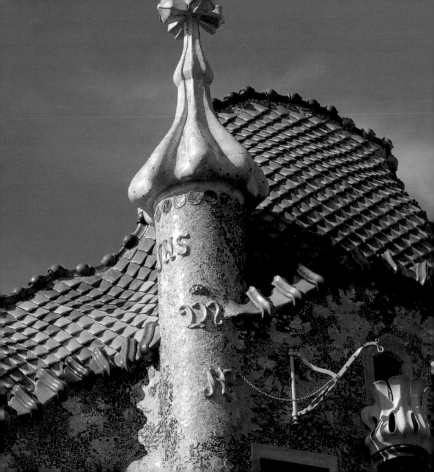

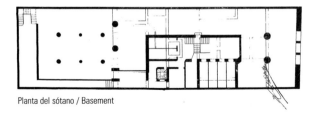

Planta del sótano / Basement

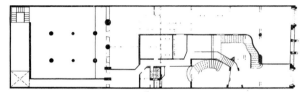

Planta baja / Ground floor

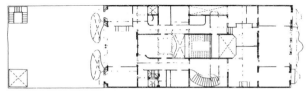

Planta primera / Second floor

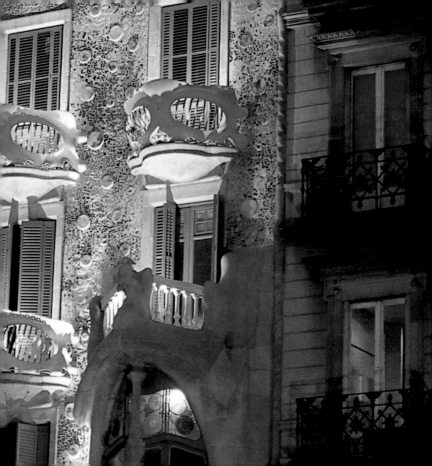

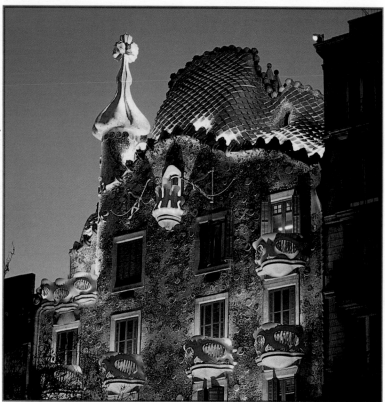

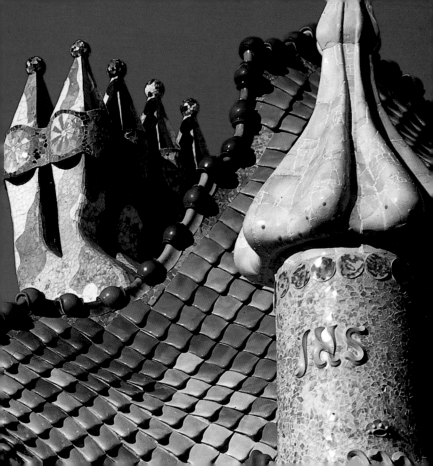

La policromía de la piedra, las piezas cerámicas y los vitrales son la metáfora de una visión campestre: bajo los tonos morados de las montañas se encuentran los matices luminosos del rocío.

The polychromy of the stone, the ceramic pieces and the stained glass windows are a metaphor of a rural vision: under the bruise color of the mountains are all the luminous shades of morning dew.

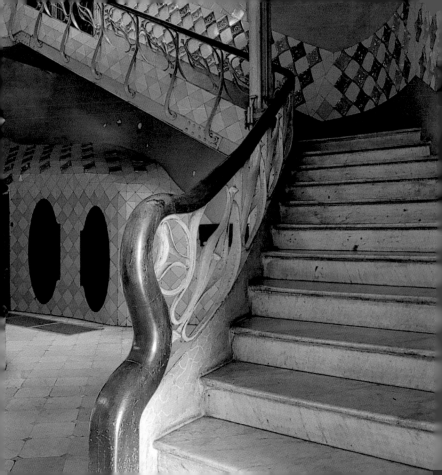

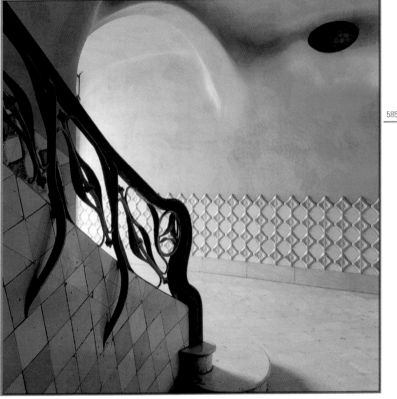

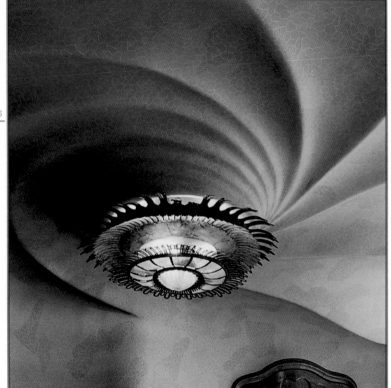

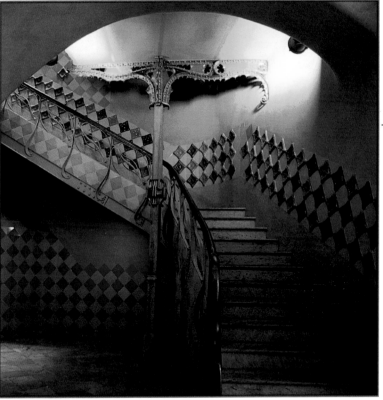

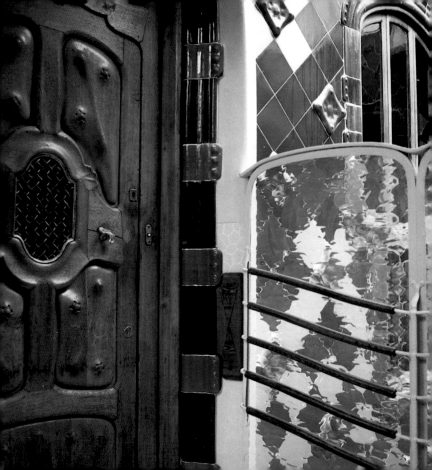

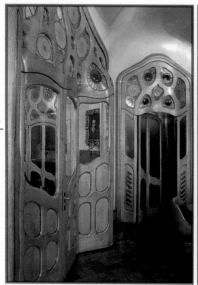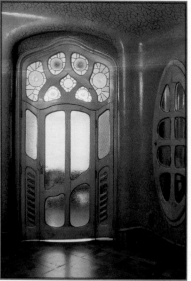

El patio de luces, alrededor del cual se dispuso la escalera, está revestido de piezas cerámicas, que en la parte alta son azul ultramar y van suavizándose hasta llegar a la planta baja, donde son blancas. Esta degradación cromática permite una reflexión uniforme de la luz, que ofrece tonalidades parecidas a través de la altura total del patio. Desde la portería se aprecia un único color gris perla.

The courtyard around which the staircase winds is covered with ceramic pieces. High up, they are ultramarine blue, and their color slowly softens until it becomes white on the ground floor. This chromatic degradation causes a uniform reflection of the light, creating similar tones throughout the height of the patio. From the caretaker's quarters, one sees a unique gray pearl color.

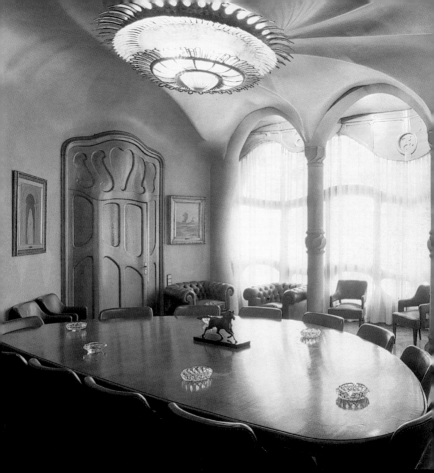

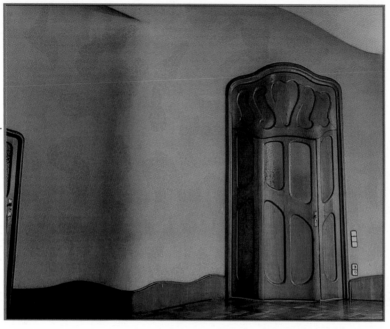

En todas las estancias se aprecia la voluntad del arquitecto de crear espacios continuos, por lo que no existen aristas, esquinas, ni ángulos rectos: los paramentos se suceden gracias a transiciones curvas que evocan formas orgánicas.

Throughout the building, one can appreciate the architect's desire to create continuous spaces, since there are no arris, corners or right angles. Partitions exist because of curvaceous transitions that evoke organic forms.

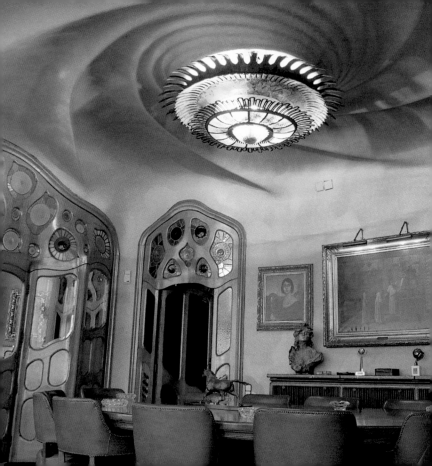

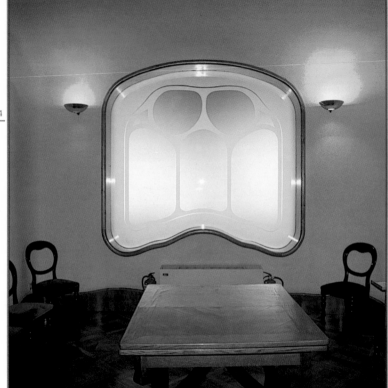

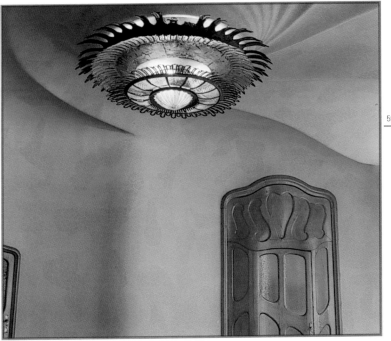

La chimenea del vestíbulo es uno de los ingenios prácticos con que Gaudí dotaba los espacios de calidez y confort.

The chimney of the hall is one of the practical devices used by Gaudí to endow the spaces with quality and comfort.

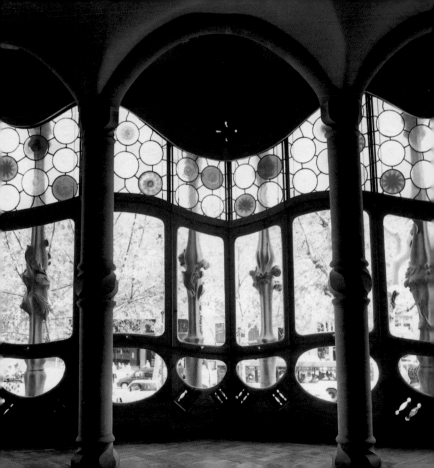

598

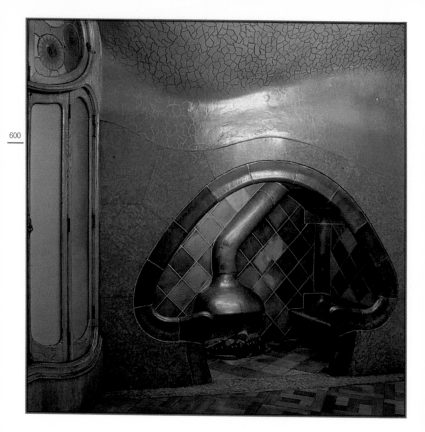

La desbordante imaginación del artista se hace evidente en los detalles de la mampara que separa la sala del oratorio y en la puerta del vestíbulo. Los trabajos de marquetería proyectados por Gaudí se realizaron en los talleres de Casas & Bardés. El oratorio, que todavía se encuentra en manos de la familia Batlló, está formado por distintas piezas, entre las que destaca una Sagrada Família de Josep Llimona.

The artist's boundless imagination is evident in the details of the screen that separates the room of the oratory, and in the door of the hall. The works of marquetry commissioned by Gaudí were created in the workshops of Casa & Bardés. The oratory, which is still owned by the Batlló family, includes distinct pieces, like the Sagrada Família by Josep Llimona.

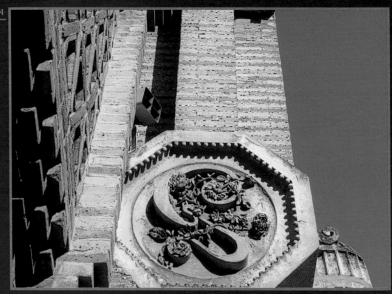

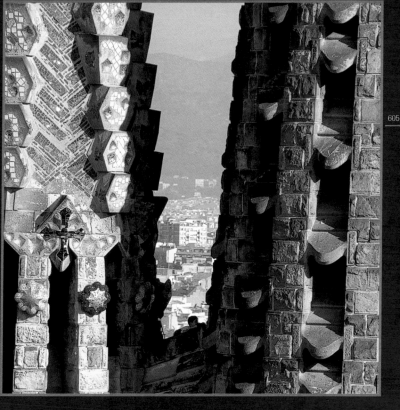

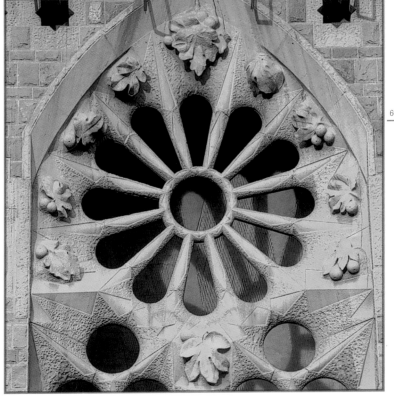

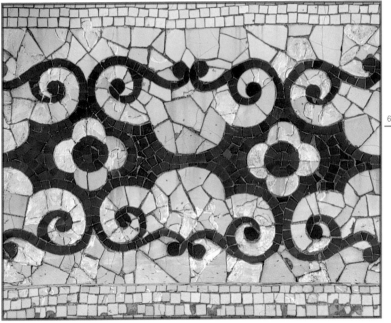

Gaudí estaba convencido de que la naturaleza era el medio por el cual la tierra se convertía en amiga y maestra del hombre. Por ese motivo nunca dejó de inspirarse en ella a la hora de concebir y dar forma a sus construcciones.

Gaudí was convinced that nature was the medium by which the earth became the friend and master of man. Nature inspired the designs of Gaudí.

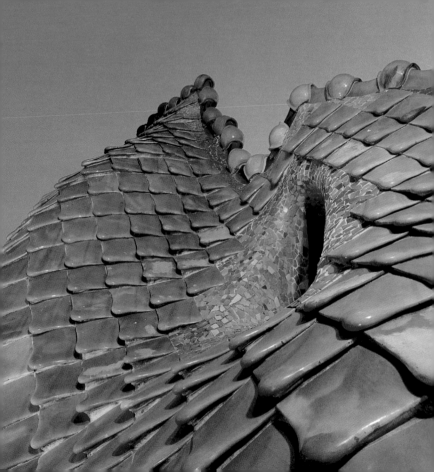

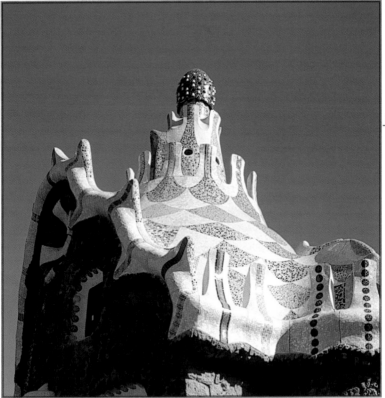

El naturalismo expresionista recorre la obra del arquitecto inyectando a sus trabajos una evidente semejanza con los organismos vivientes. La sensibilidad y el genio creativo del artista le permitieron habitar un mundo poblado por sus propias fantasías.

Expressionist naturalism runs throughout his work. His constructions often appear as living organisms. Gaudí's sensibility and genius allowed him to live in a world created by his own fantasies.

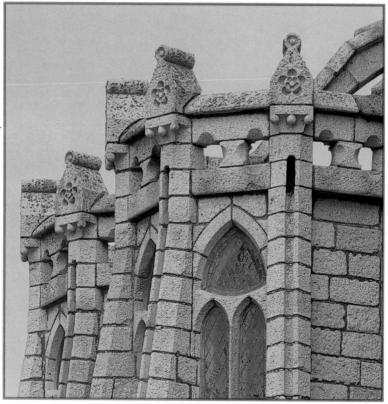

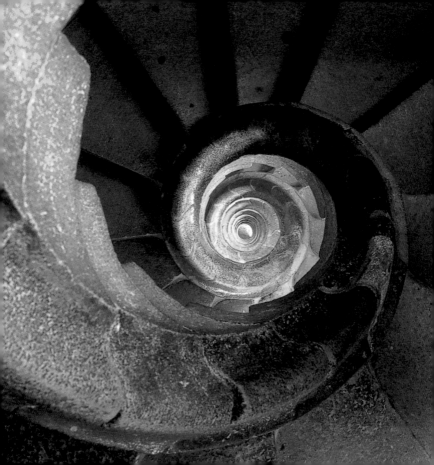

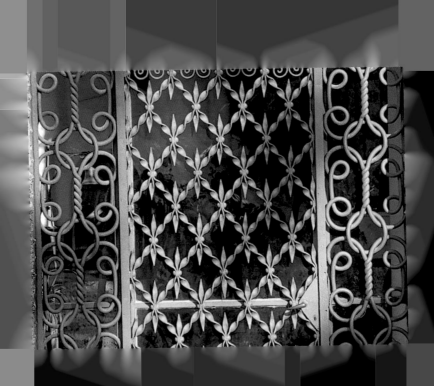

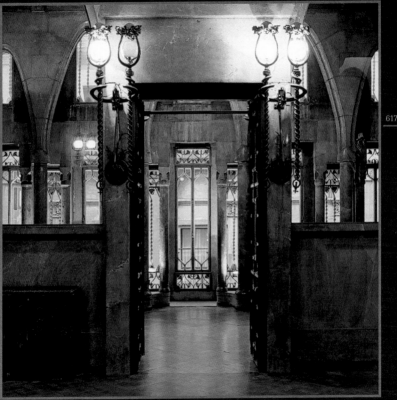

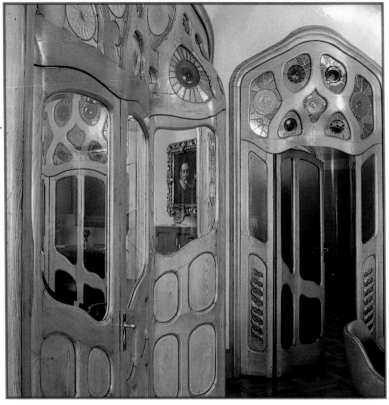

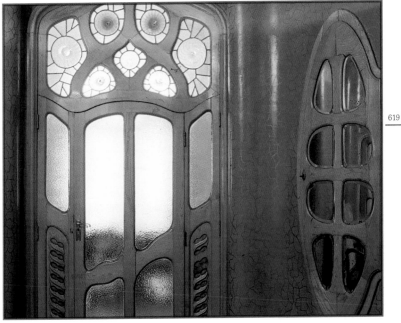

Gaudí optó por liberar las formas del encorsetado y frío academicismo de la época. Los elementos más cotidianos, como las puertas, se visten de expresividad e imaginación, zafándose de sus limitaciones formales.

Gaudí chose to liberate forms from the restricted and cold academics that prevailed during his era. Common elements, like doors, are presented with expressivity and imagination, and are free of formal limitations.

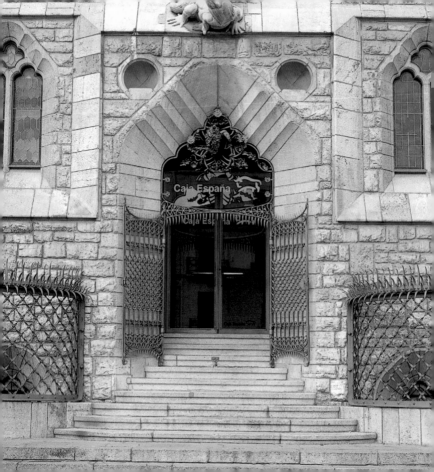

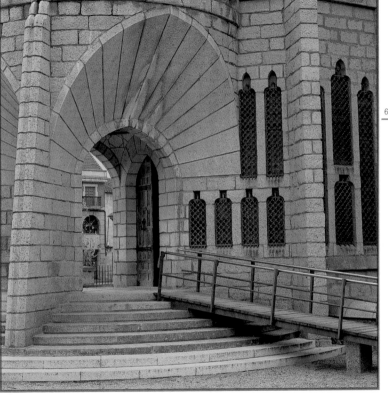

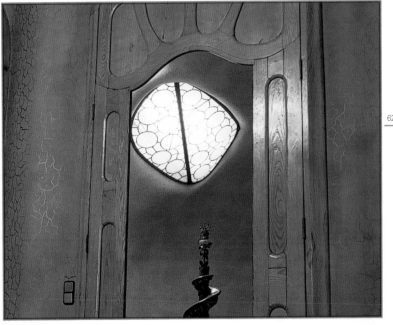

La época ofreció la posibilidad de desarrollar cualquier forma, idea o color, lo que permitió a Gaudí llenar sus obras de revolucionarios conceptos. El arte creativo formó parte de los edificios, y se convirtió en expresión de su personalidad.

During Gaudí's time, it was possible to develop any form, idea or color. This permitted him to fill his works with revolutionary concepts. Creative art formed part of the architect's buildings and was an expression of his personality.

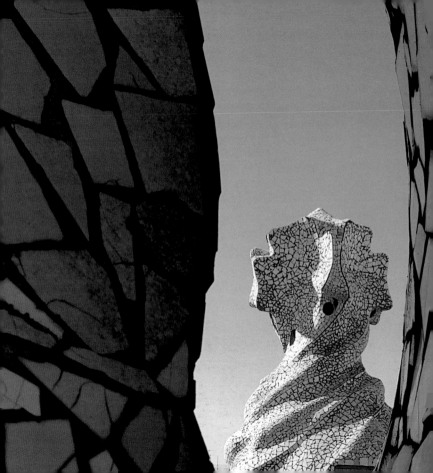

Casa Milà

1906-1910

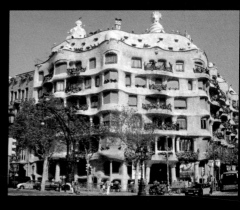

La casa Milà, ubicada en uno de los chaflanes del paseo de Gràcia y la calle Provença, se levanta como una gran formación rocosa, por lo que ya desde su construcción los barceloneses la apodaron la Pedrera. El proyecto nace del encargo que realizaron Pere Milà y su esposa, Roser Segimon. Con este proyecto, el artista quiso suplir la falta de monumentos en Barcelona que a menudo denunciaba.

Al ser una edificación de grandes dimensiones, Gaudí ideó un sistema de ahorro de materiales. En primer lugar, sustituyó las paredes de carga por un sistema de jácenas y pilares, cuyos enlaces cuidó al detalle para poder reducir su sección. Además, pensó en una fachada aparentemente pesada, pero formada por placas delgadas de piedra caliza del Garraf en la parte baja y de Vilafranca en los pisos superiores. La cantidad de hierro utilizada haría temblar a más de un experto en estructuras. Las formas sinuosas de la fachada tienen su correspondencia en el interior, donde desaparece el ángulo recto, no existen tabiques inamovibles y los detalles están dibujados al milímetro.

Gaudí desata su imaginación en la cubierta: las cajas de escalera se convierten en volúmenes extravagantes y se cubren de pequeñas piezas cerámicas, como en las chimeneas, que además toman formas helicoidales para enfatizar el movimiento arremolinado del humo. Aunque desacuerdos con los clientes hicieron que el arquitecto dejara inacabado el proyecto, la Casa Milà es uno de los más completos compendios de arquitectura gaudiniana: soluciones constructivas inteligentes, acusada sensibilidad compositiva e imaginación exuberante.

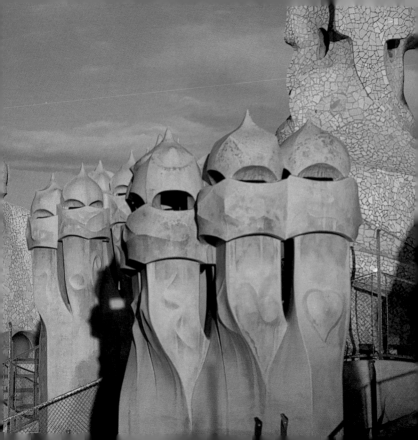

The Milà house, located on the corner of Passeig de Gràcia and Provença Street, rises up like a large, rocky formation and ever since its construction, Barceloneses have called it "La Pedrera" ("The Stone Quarry"). Commissioned by Pere Milà and his wife Roser Segimon, Gaudí took the opportunity to make up for the lack of monuments in Barcelona, about which he often complained.

Due to the building's large dimensions, Gaudí limited the number of materials. He substituted load-bearing walls for a system of main beams and pillars, and carefully designed the links in order to reduce their section. He also envisioned a seemingly heavy and forceful façade, which, in reality, is formed by slim limestone plaques from Garraf on the lower part and from Vilafranca on the upper levels. The amount of iron used would make any sculptural expert tremble. The sinuous forms of the façade are corresponded inside, where right angles and fixed partition walls are nonexistent, and every detail is drawn to the millimeter.

Gaudí let his imagination run wild on the roof where the staircase boxes are extravagant volumes covered with small ceramic pieces. The helical forms of the chimneys emphasize the whirl of the smoke. Even though Gaudí never finished the project because of a disagreement with the client, Casa Milà is one of the most complete examples of Gaudí architecture. The house displays intelligent constructional solutions, a striking compositional sensibility and an exuberant imagination.

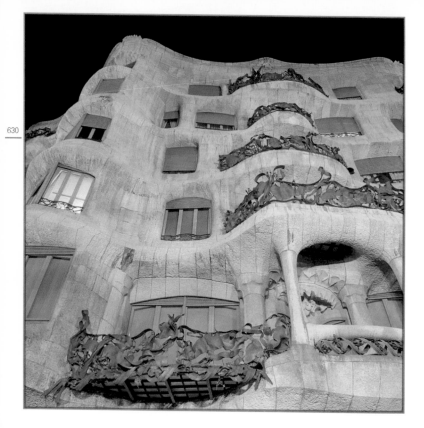

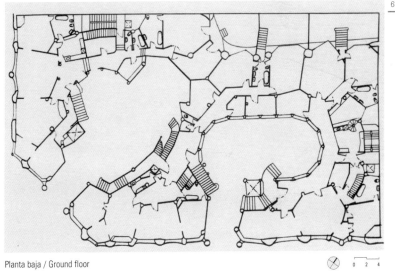

Planta baja / Ground floor

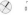

0 2 4

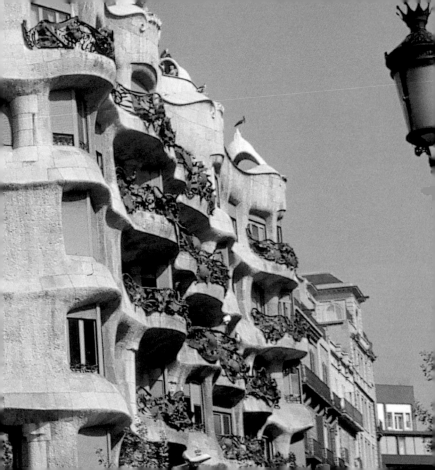

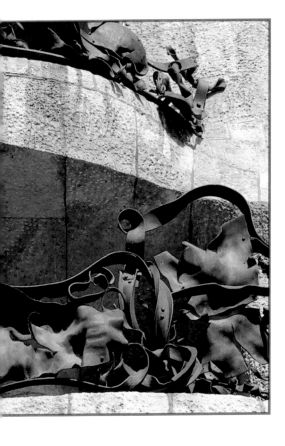

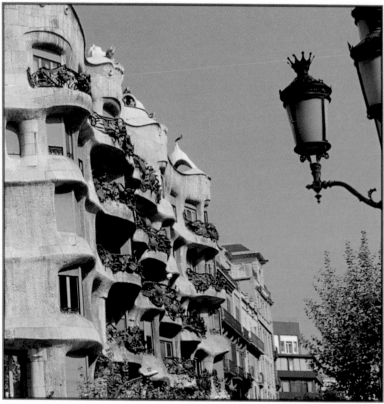

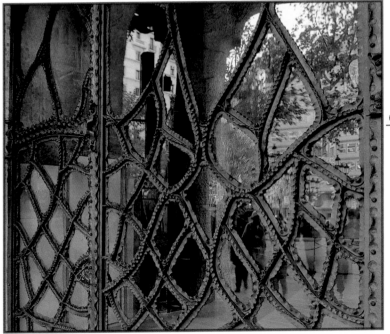

"No me extrañaría que esta casa en el futuro se convirtiera en un hotel, dada la facilidad de cambiar las distribuciones y la abundancia de cuartos de baño."

"It would not surprise me if, in the future, this house became a hotel, given the easy way to change the distributions and the abundance of bathrooms."

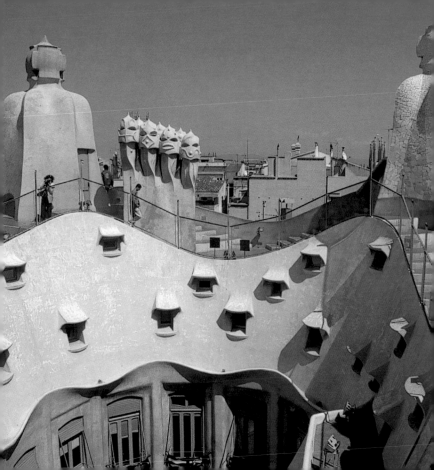

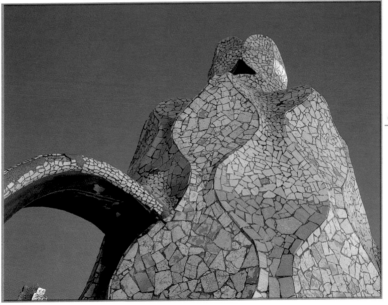

Las chimeneas de la azotea sobresalen por encima de la fachada de la Casa Milà, por lo que los peatones del paseo de Gràcia las pueden admirar desde la calle. Algunas se cubrieron con pequeñas piezas cerámicas de colores y otras se revistieron con trozos de cristal de botellas de cava.

The chimneys on the terrace roof look like mythical creatures and rise up above the façade of Casa Milà, so that pedestrians can admire them from the Passeig de Gràcia. Some of the chimneys are covered with small colored ceramic pieces ("trencadís") and others with glass chips from champagne bottles.

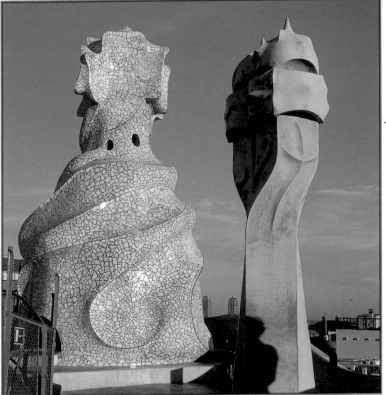

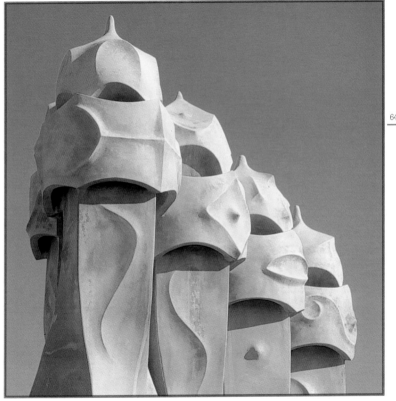

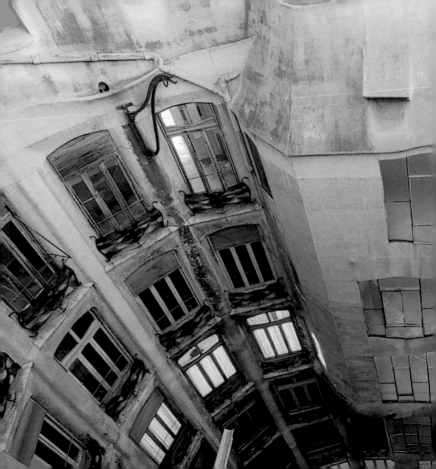

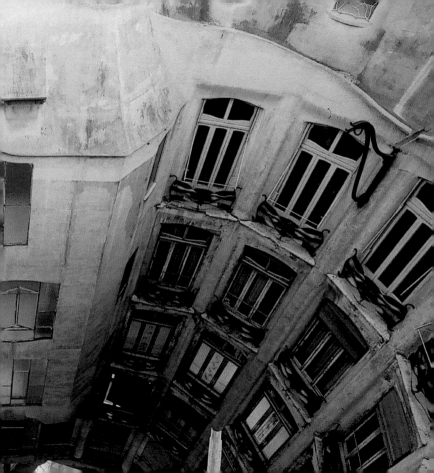

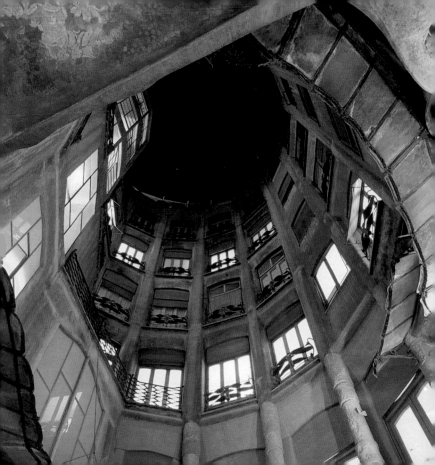

650

"La vegetación es el medio por el que la tierra se convierte en la compañera del hombre, su amiga, su maestra."

"Vegetation is the means by which the earth becomes man's companion, his friend, his teacher."

Como en la fachada, todos los elementos constructivos del interior adquieren un carácter escultórico. Un buen ejemplo de ello son los falsos techos, donde también desaparece el ángulo recto. Las formas con las que se ornamentaron los acabados de yeso recuerdan a la espuma de las olas, reproducen motivos florales o constituyen inscripciones, mayoritariamente religiosas.

As with the façade, all the constructional elements of the interior have a sculptural character. A good example of this are the false ceilings which have no right angles. The forms that adorn the plaster finishes evoke the foam of waves and reproduce floral motifs and inscriptions, most of them religious.

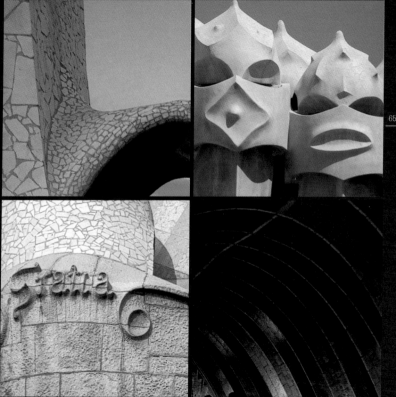

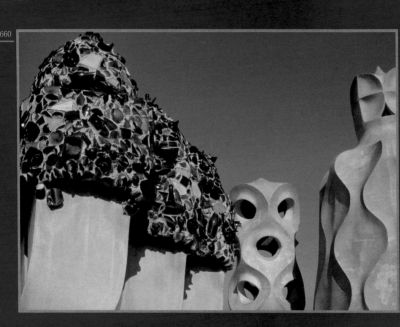

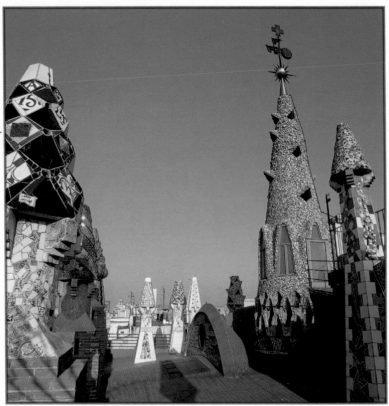

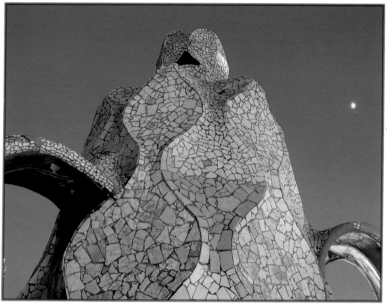

Las chimeneas se disfrazan de esculturales piezas que representan la imagen de guerreros medievales, se coronan con formas inspiradas en la naturaleza o se revisten de "trencadís" para romper la monotonía cromática. Gaudí invadía de imaginación incluso las zonas que normalmente no quedaban a la vista, como los terrados.

The chimneys are disguised by sculptural pieces that represent the image of medieval warriors. They are crowned with forms inspired by nature or covered with "trencadís" to break the chromatic monotony. Gaudí even applied his imagination to the areas that are out of sight, like the flat roofs.

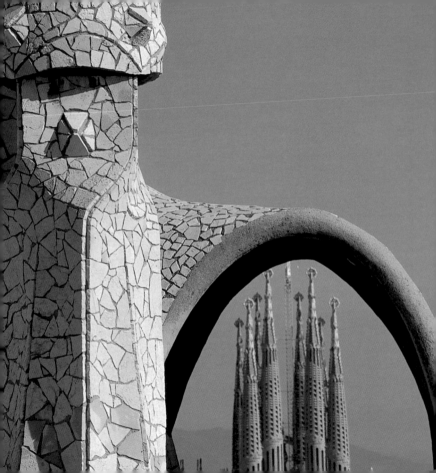

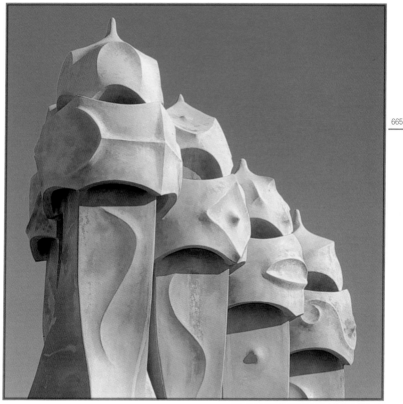

666

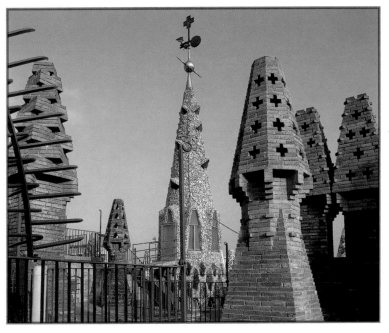

Las diversas figuras que pueblan las azoteas de edificios como la Pedrera o el Palau Güell no son otra cosa que enigmáticas chimeneas o conductos de ventilación que ponen de manifiesto una vez más el talante creativo de Gaudí.

The diverse figures that cover the terrace roofs of buildings like the Pedrera or Palau Güell are enigmatic chimneys or ventilation tubes that once again demonstrate Gaudí's creative talent.

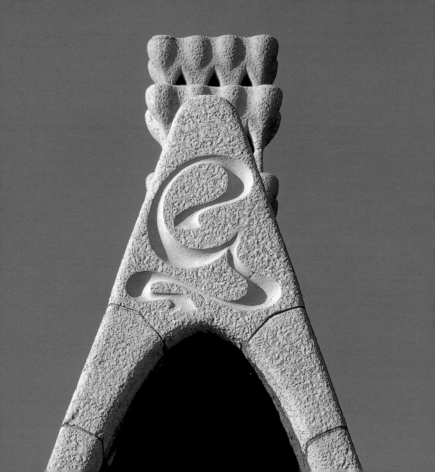

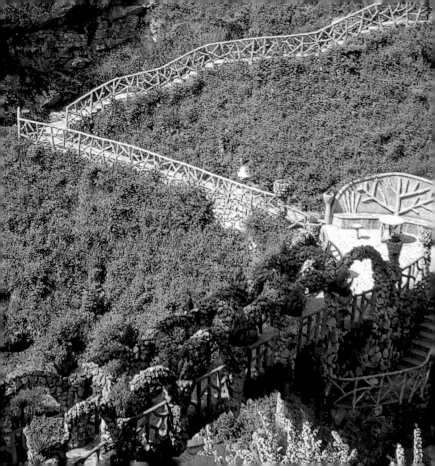

Jardins Artigas

1905

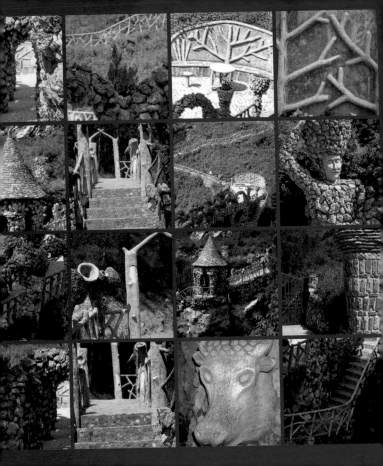

Después de un exhaustivo estudio de la Real Cátedra Gaudí se determinó que los jardines que rodean la antigua Fábrica Artigas, en la comarca del Berguedà, fueron proyectados por Gaudí. El arquitecto visitó al próspero industrial Joan Artigas i Alart en su casa de La Pobla de Lillet, donde recibió el encargo.

La finca está ubicada a orillas del nacimiento del río Llobregat, por lo que el arquitecto tuvo la oportunidad de crear un jardín húmedo, el único de su obra. El solar es alargado y sigue, en todo su recorrido, el curso del río. Un puente marca la entrada natural al conjunto y lleva al visitante a la gruta y a una espectacular fuente natural llamada La Magnèsia, nombre con el que popularmente se conoce el proyecto.

Un sendero serpenteante conduce al segundo puente, donde la intervención de Gaudí consistió en levantar una pequeña glorieta de forma cilíndrica rodeada de muros de piedra seca y cubierta por una cúpula puntiaguda. Siguiendo el camino se llega al último de los puentes que ideó el arquitecto, donde las piedras cuelgan como si fueran estalactitas. Un extremo del puente se convierte en una pérgola, que acoge a los visitantes y los resguarda de las posibles inclemencias del tiempo.

Aparte de trazar y embellecer el recorrido a lo largo del río, Gaudí también dibujó numerosos parterres con flores y arbustos autóctonos, levantó pequeños muros recubiertos de cerámica y distribuyó varias esculturas por todo el parque.

Las similitudes entre los Jardins Artigas y el Park Güell son muchas: el simbolismo de las esculturas, el uso de la piedra y la madera o algunas de las plantas, traídas del mismo Park Güell.

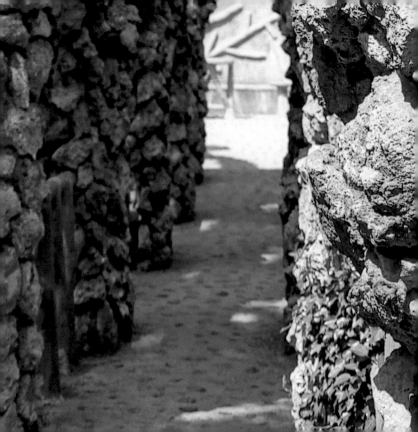

After an extensive study conducted by the Gaudí Real Cátedra, it was determined that Gaudí had in fact designed the gardens surrounding the old Artigas factory, in the province of Barcelona. The architect received the assignment when he visited the prosperous industrialist, Joan Artigas i Alart, at his home in La Pobla de Lillet.

The estate is located on the banks where the Llobregat River begins, which presented the architect with the opportunity to design the only "moist garden" during his career. The site is elongated and follows the course of the river. A bridge marks the natural entrance to the property and leads the visitor to a cave and a spectacular natural fountain called La Magnèsia , the name by which the project is widely known.

A winding path leads to the second bridge where Gaudí intervened by building a small cylindrical arbour surrounded by walls made of dry stone and covered with a pointed dome. Further along the path, the visitor reaches the last bridge that Gaudí designed, which features stones that hang like stalactites. One extreme transforms into a pergola that shelters visitors from inclement weather.

Apart from tracing and embellishing the site's path along the river, Gaudí also added numerous flowerbeds and indigenous bushes, put up small walls covered by ceramic pieces and distributed various sculptures around the park.

The similarities between the Artigas Gardens and Park Güell are many: the symbolism of the sculptures, the use of stone and wood, and certain plants, brought from Park Güell.

Aunque Gaudí utilizó recursos parecidos a los del Park Güell, aquí contó con un elemento ausente en otros proyectos: el agua, que supo utilizar para crear un fantástico jardín húmedo.

Even though Gaudí used similar resources to those of Park Güell, here he included an element absent in other projects: water, which he used to create a fantastic, moist garden.

Los jardines siguen el recorrido del río Llobregat en su primer tramo.

The garden path follows the Llobregat river in its first stretch.

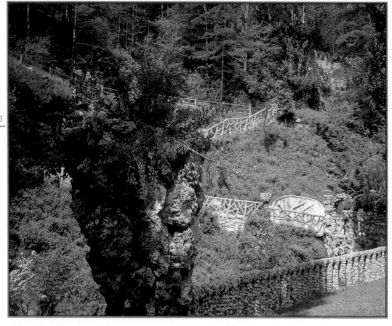

Si bien la simbología en las esculturas se repite en todos los proyectos del genial arquitecto, las figuras de esta obra no protagonizan ninguna historia, son sólo representaciones de animales o de personajes que nada tienen que ver con la mitología o la religión.

Even though the symbolism is repeated in most of the genius architect's projects, the figures of this work do not represent any story. They are only figures of animals and characters, and have nothing to do with mythology or religion.

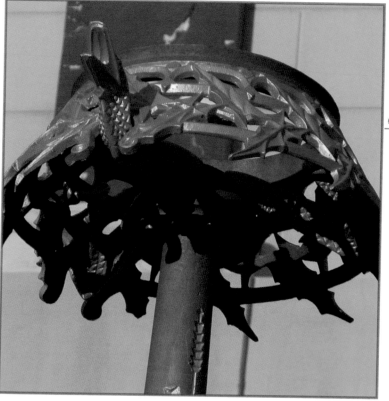

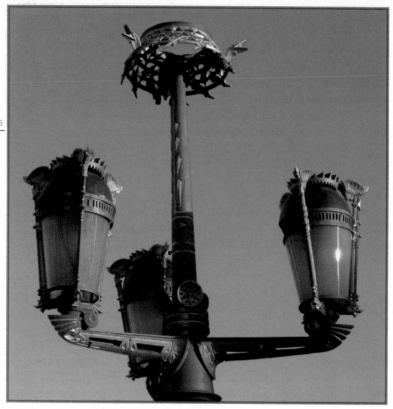

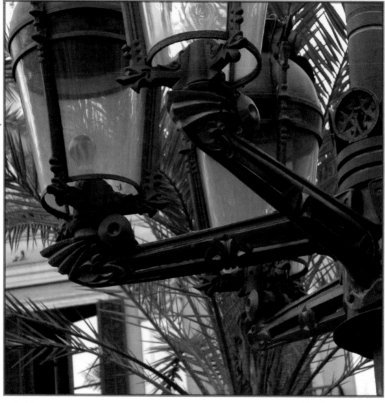

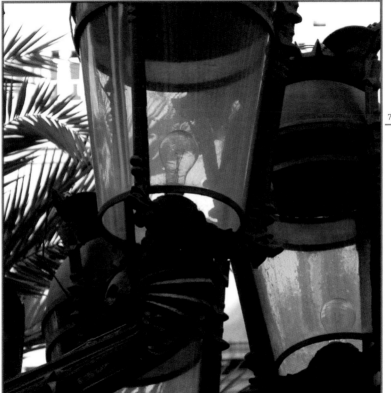

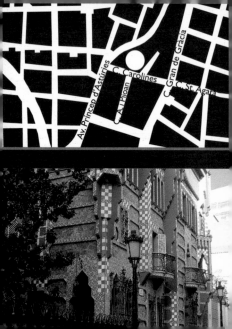

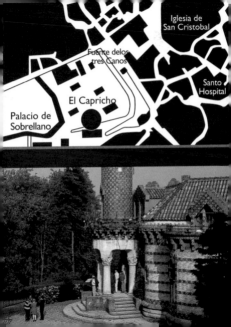

Iglesia de
San Cristobal

Fuente de los
tres Caños

Santo
Hospital

El Capricho

Palacio de
Sobrellano

Finca Güell

Avinguda Pedralbes y Av. Joan XXIII,
Barcelona

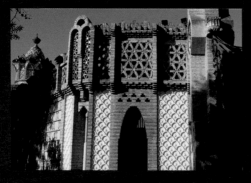

Temple of the
Sagrada Família

Plaça de la Sagrada Família, Barcelona

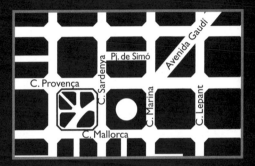

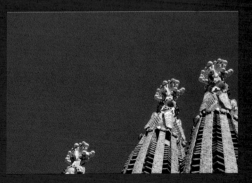

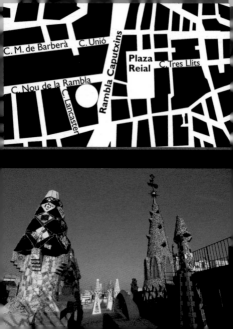

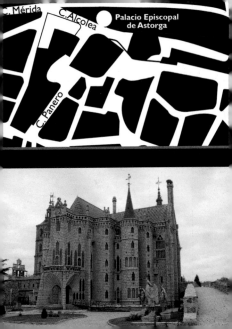

C. Mérida

C. Alcolea

Palacio Episcopal
de Astorga

C. Panero

Colegio de las Teresianas

Ganduxer, 85, Barcelona

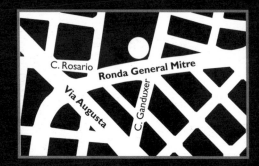

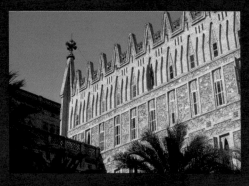

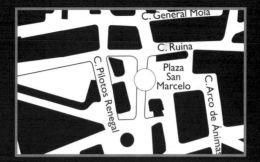

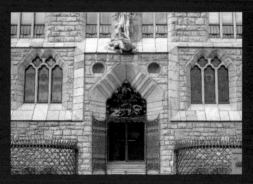

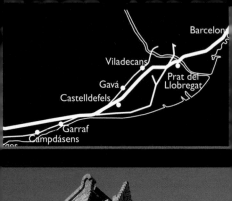

Barcelon

Viladecans

Gavá

Prat del
Llobregat

Castelldefels

Garraf

Campdásens

ges

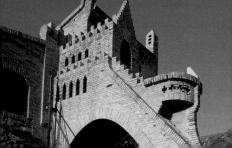

Cripta de la colonia Güell

Reixac, s/n, Santa Coloma de Cervelló, Barcelona

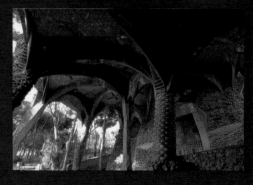

Bellesguard

Bellesguard, 16-20, Barcelona

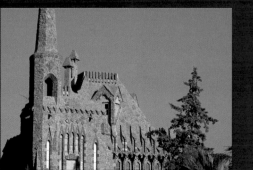

Park Güell

Olot, s/n, Barcelona

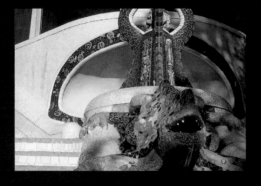

Restauración de la catedral de
Palma de Mallorca

Plaça Almoina, Palma de Mallorca

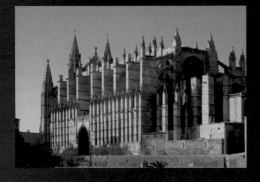

Casa Batlló

Passeig de Gràcia, 43, Barcelona

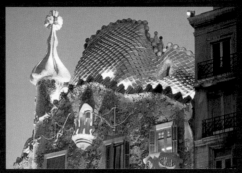

Jardins Artigas

La Pobla de Lillet, Barcelona

Proyectos no construidos

Unconstructed projects

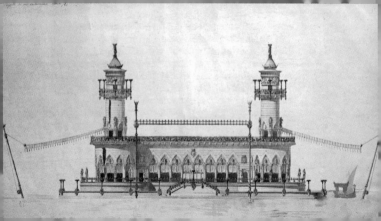

Proyectos no construidos

Unconstructed projects

Al quemarse la cripta de la Sagrada Família en 1936 desapareció abundante documentación gráfica que Gaudí guardaba consigo. Además, no fue nunca un arquitecto amigo de demasiados planos, ya que trabajaba mucho sobre maquetas y prefería hacer los cambios en la obra, sobre la marcha. Esta ausencia de información ha dado lugar a muchas especulaciones sobre sus creaciones, y todavía ahora, después de casi un siglo, se descubren nuevas intervenciones del genial arquitecto. No es de extrañar que la documentación sobre sus proyectos no construidos sea, si cabe, más escasa, por lo que sólo se presentan en este capítulo algunos de los más destacados.

When the crypt of the Sagrada Família burned in 1936, much of the graphic documentation that the architect kept with him disappeared. However, Gaudí was not an architect who relied solely on plans; he also worked with models and preferred to make changes during the construction, as the project developed. The lack of information has led to many speculations about his creations. Almost a century later, we are still discovering new work by the brilliant architect. This book presents only some of the projects that he designed but never constructed. We feature some of the most important ones in this chapter.

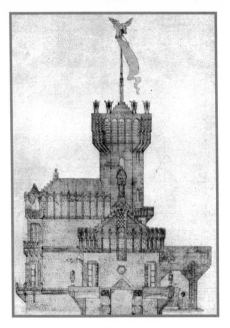

En 1882 Gaudí proyectó un pabellón de caza para Eusebi Güell en una extensa finca que el mecenas tenía en las costas del Garraf, al sur de Barcelona. Nunca se llegó a construir y en el mismo terreno levantó las Bodegues Güell, con la colaboración de Francesc Berenguer. El pabellón recuerda a la Casa Vicens y a El Capricho.

In 1882, Gaudí designed a hunting pavilion for Eusebi Güell on an extensive property that Güell owned on the coasts of Garraf, to the south of Barcelona. The pavilion was never constructed. Instead, Gaudí built Bodegues Güell on the land, with the collaboration of Francesc Berenguer. The pavilion is reminiscent of the Vicens house and El Capricho.

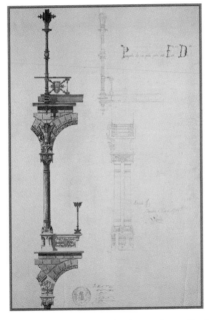

En 1876, cuando Gaudí todavía estaba estudiando, proyectó la columnata de un patio cubierto para la Diputación de Barcelona. Los capiteles y los arcos estaban decorados con motivos florales, que repitió a lo largo de toda su obra.

In 1876, when Gaudí was still studying, he designed the colonnade of a covered patio for the Council of Barcelona. The capitals and the arches are decorated with floral motifs that Gaudí repeated in many of his works.

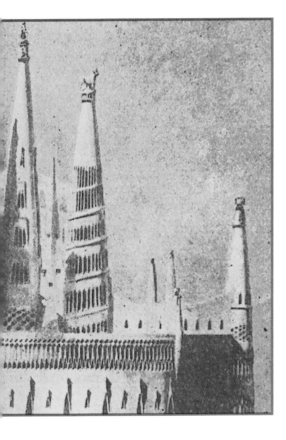

Por encargo del marqués de Comillas, Gaudí proyectó un edificio para los misioneros franciscanos de la ciudad marroquí de Tánger. Después de su viaje a la localidad en 1892 empezó a dibujar el proyecto, que acabó al año siguiente.

The Marquis of Comillas commissioned Gaudí to design a building for Franciscan missionaries in the Moroccan city of Tangier. After a trip to the site in 1892, Gaudí began to draw the project, which he finished the following year.

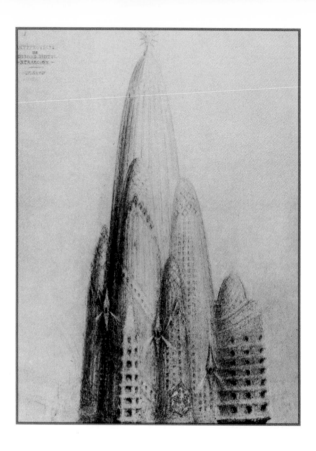

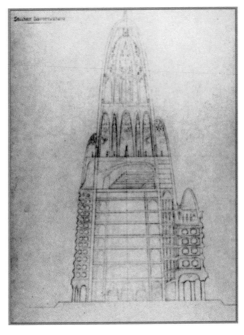

En 1908 un empresario estadounidense encargó a Gaudí el proyecto de un gran hotel en Manhattan. Se planteó un ambicioso edificio de 300 metros de altura que recuerda a la Sagrada Família y del que sólo quedan algunos dibujos.

In 1908, an American businessman, seduced by Gaudí's talent, commissioned him to design a large hotel in Manhattan. The architect envisioned an ambitious, 987-foot high building that recalled the Sagrada Família. Only a few original drawings remain of the hotel.

Si bien Antoni Gaudí no ganó el premio especial que ansiaba con este proyecto para un embarcadero, demostró ya en su etapa de estudiante que su pericia e imaginación no tenían límites. El detalle y la complejidad formal que muestran los dibujos conservados vaticinan el enorme talento del genio.

Though Gaudí did not win the special prize that he longed for with this project, he did demonstrate that, even as a student, his skill and imagination had no limits. The drawing's details and formal complexity reveal the young architect's talent.

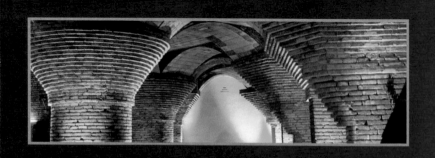

Gaudí de noche

Gaudí by night

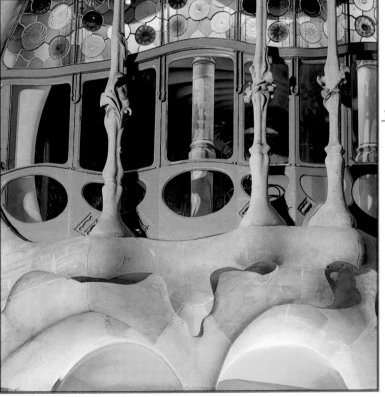

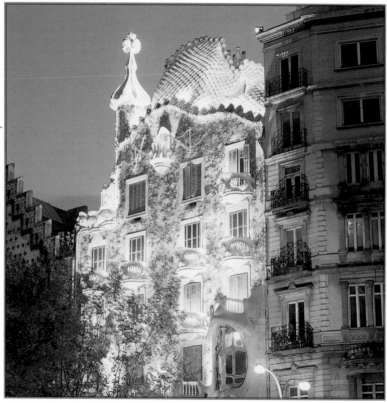

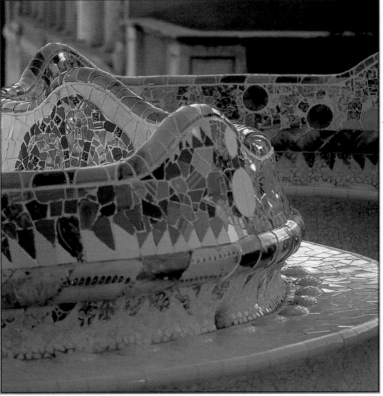

Cronología y bibliografía

Chronology and bibliography

Cronología de la vida y obra de Antonio Gaudí

1852 Nace en Reus, Tarragona, hijo de Francesc Gaudí i Serra y Antònia Cornet i Bertran.

1867 Primeros dibujos en la revista "El Arlequín" de Reus, Tarragona.

1867-1870 Colabora, junto a Josep Ribera y Eduard Toda, en el proyecto de restauración del monasterio de Poblet.

1873-1878 Estudios en la Escuela Provincial de Arquitectura de Barcelona.

1876 Proyecto para el Pabellón Español de la Exposición del Centenario de Filadelfia. Proyectos escolares: patio de la Diputación Provincial y un embarcadero. Fallecimiento de su madre.

1877 Proyecto para una fuente monumental para la plaza Catalunya, Barcelona. Proyecto para el Hospital General en Barcelona. Diseña un paraninfo como proyecto de final de carrera.

1878 Proyecto de las farolas de la plaza Reial (inauguradas en septiembre de 1879). Anteproyecto de la Casa Vicens. Vitrina para la guantería de Esteve Comella; el escaparate llama la atención de Eusebi Güell, que se convertirá en su mecenas.

1882 Colabora con Josep Fontserè en el parque de la Ciutadella. Las puertas del acceso y la cascada son elementos casi enteramente diseñados por Gaudí.

1878–1882 Proyecto de la cooperativa textil La Obrera Mataronesa, de Mataró. Proyecto de un quiosco para Enrique Girosi.

1879 Decoración de la farmacia Gibert en el paseo de Gràcia de Barcelona (demolida en 1895). Muere su hermana Rosa Gaudí de Egea.

1880 Proyecto de iluminación eléctrica de la muralla del Mar en colaboración con Josep Serramalera.

1882 Proyecto de un pabellón de caza por encargo de Eusebi Güell en las costas del Garraf, Barcelona.

1883 Dibujo del altar para la capilla del Santo Sacramento de la iglesia parroquial de Alella, Barcelona.

1883-1888 Casa para Manuel Vicens en la calle Carolines de Barcelona. En 1925 el arquitecto Joan Baptista Serra Martínez amplía una crujía, y los muros, y los límites de la propiedad se modifican.

1883-1885 Casa para Máximo Díaz de Quijano, popularmente llamada El Capricho, en Comillas, Santander. La dirección de obras es llevada por Cristòfol Cascante, arquitecto y compañero de estudios de Gaudí.

1884-1887 Pabellones de la Finca Güell: edificio de la portería y las caballerizas en la avenida Pedralbes de Barcelona. Actualmente sede de la Real Cátedra Gaudí, inaugurada en 1956, perteneciente a la Escuela Técnica Superior de Arquitectura de Barcelona.

1883-1926 Templo expiatorio de la Sagrada Família.

1886-1888 Palau Güell, vivienda para Eusebi Güell y su familia en la calle Nou de la Rambla de Barcelona. Desde 1954 es sede del Museu del Teatre de Barcelona.

1887 Dibujo del pabellón de la Compañía Transatlántica en la Exposición Naval de Cádiz.

1888-1889 Colegio de la Teresianas en la calle Ganduxer de Barcelona por encargo de Enrique d'Ossó, fundador de la orden.

1889-1893 Palacio episcopal de Astorga, León. Recibe el encargo de manos del obispo de Astorga, Joan Baptista Grau i Vallespinós. En 1893, debido a la muerte del obispo, Gaudí renuncia a las obras, que finalizará Ricardo Guereta.

1892-1893 Casa Fernández Andrés, popularmente llamada Casa de los Botines, en León.

1895 Bodegues Güell en la costas del Garraf, Barcelona. Colabora con Francesc Berenguer.

1898-1900 Casa Calvet, en la calle Casp de Barcelona.

1900-1909 Casa de Jaume Figueras, popularmente llamada Bellesguard. En los trabajos de dirección trabaja con Joan Rubió i Bellver.

1900-1914 Park Güell, en la Muntanya Pelada de Barcelona, por encargo de Eusebi Güell. Colabora con Josep Maria Jujol. En 1922 pasa a ser propiedad municipal.

1901-1902 Puerta y cerca de la finca de Hermenegild Miralles en el paseo Manuel Girona de Barcelona.

1902 Reforma de la casa del marqués de Castelldosrius, en la calle Nova Junta de Comerç de Barcelona. Decoración del Café Torino por encargo de Ricard Company. El café, actualmente desaparecido, estaba situado en el paseo de Gràcia de Barcelona. En el proyecto colaboraron Pere Falqués, Lluís Domènech i Montaner y Josep Puig i Cadafalch.

1903-1914 Restauración de la catedral de Palma de Mallorca por encargo del obispo Pere Campins. Colaboran Francesc Berenguer, Joan Rubió i Bellver y Josep Maria Jujol.

1904 Proyecto de casa para Lluís Graner.

1904-1906 Reforma de la Casa Batlló en el paseo de Gràcia de Barcelona por encargo de Josep Batlló i Casanovas. Colabora Josep Maria Jujol.

1906 Fallece su padre.

1906-1910 Casa Milà, popularmente llamada la Pedrera, en el paseo de Gràcia de Barcelona por encargo de Pere Milà y Roser Segimon. Colabora con Josep Maria Jujol.

1908-1916 Cripta de la colonia Güell, en Santa Coloma de Cervelló, Barcelona. Las obras empezaron en 1908 y fueron supervisadas por Francesc Berenguer. El acto de consagración se celebró el día 3 de noviembre de 1915.

1908 Gaudí recibe el encargo de construir un hotel en Nueva York, proyecto del que hace unos croquis.

1909-1910 Escuelas del Templo Expiatorio de la Sagrada Família.

1910 La obra de Gaudí se expone en la Société Nationale de Beaux-Arts en París.

1912 Púlpitos de la iglesia parroquial de Blanes, Girona. Fallece su sobrina, Rosita Egea Gaudí, a los 36 años.

1914 Fallece su amigo y colaborador Francesc Berenguer. Decide trabajar exclusivamente en la Sagrada Família.

1923 Estudios para la capilla de la colonia Calvet en Torelló, Barcelona.

1924 Púlpito para una iglesia de Valencia.

1926 Gaudí es atropellado por un tranvía el 7 de junio y fallece tres días después en el Hospital de la Santa Creu de Barcelona.

Chronology of the life and work of Antoni Gaudí

1852 Born in Reus, Tarragona; son of Francesc Gaudí i Serra and Antònia Cornet y Bertran.

1867 First drawings in the magazine "El Arlequín" of Reus, Tarragona.

1867-1870 Collaborated with Josep Ribera and Eduard Toda on the restoration of the Poblet monastery.

1873-1878 Studies at the Escuela Técnica Superior d'Arquitectura de Barcelona.

1876 Design for the Spanish Pavilion of the Exhibition of the Centennial of Philadelphia. School projects: patio of a Provincial Delegation and a jetty. Death of his mother.

1877 Design of a monumental fountain for Plaça Catalunya, Barcelona. Plans for the Hospital General in Barcelona. Designed an auditorium as the final project for his degree.

1878 Design of the streetlamps for Plaça Reial (inaugurated in September, 1879). Draft of Casa Vicens. Store window for the glove shop of Esteve Comella, which captured the attention of Eusebi Güell, who became his patron.

1882 Collaborated with Josep Fontserè on the Parc de la Ciutadella. Gaudí personally designed the entrance doors and the cascade.

1878 -1882 Design of the Textile Worker's Cooperative of Mataró. Plan for a kiosk for Enrique Girosi.

1879 Decoration of the pharmacy Gibert on Passeig de Gràcia in Barcelona (demolished in 1895). The death of his sister Rosita Gaudí de Egea.

1880 Plan for the electrical illumination of the seawall in collaboration with Josep Serramalera.

1882 Design of a hunting pavilion commissioned by Eusebi Güell on the coasts of Garraf, Barcelona.

1883 Drawing of the altar for the Santo Sacramento chapel for the parochial church of Alella, Barcelona.

1883-1888 House for Manuel Vicens on the Carolines Street in Barcelona. In 1925, the architect Joan Baptista Serra Martínez enlarged the space between two supporting walls, modifying the walls and the property limits.

1883-1885 House for Don Máximo Díaz de Quijano, widely known as "El Capricho" ("The Caprice"), in Comillas, Santander. The head of construction was Cristóbal Cascante, architect and school companion of Gaudí.

1884-1887 Pavilions of the Finca Güell: caretaker's quarters and stables on Avenida Pedralbes in Barcelona. The pavilions now house the headquarters of the Real Cátedra Gaudí, inaugurated in 1953, belonging to the Escuela Técnica Superior de Arquitectura de Barcelona.

1883-1926 Temple expiatori de la Sagrada Familia.

1886-1888 Palau Güell, residence of Eusebi Güell and his family on the street Nou de La Rambla in Barcelona. Since 1954, the building has housed the headquarters of Barcelona's Museum of Theatre.

1887 Drawing of the Pavilion of the Transatlantic Company, at the Naval Exhibition in Cádiz.

1888-1889 Palacio Episcopal de Astorga, León. Gaudí received the assignment from the bishop of Astorga, Joan Baptista Grau i Vallespinós. In 1893, due to the bishop's death, he abandoned the project, which Ricard Guereta later finished.

1889-1893 Colegio de las Teresianas on the street Ganduxer in Barcelona, commissioned by Enrique d'Ossó, founder of the order.

1892-1893 The home of Fernández Andrés, widely known as "Casa de los Botines," in León.

1895 Bodegas Güell on the coasts of Garraf, Barcelona with the collaboration of Francesc Berenguer.

1898-1900 Casa Calvet, on the street Casp in Barcelona.

1900-1909 Home of Jaume Figueres, known as "Bellesguard." Joan Rubió i Bellver helped manage the project.

1900-1914 Park Güell, on Barcelona's "Bald Mountain," commissioned by Eusebi Güell and with the collaboration of Josep Maria Jujol. In 1922, it became municipal property.

1901-1902 Door and wall of the estate of Hermenegild Miralles on Passeig Manuel Girona in Barcelona.

1902 Reform of the house of the Marqués of Castelldosrius, on the street Nova Junta de Comerç in Barcelona. Decoration of Café Torino, commissioned by Ricard Company and with the collaboration of Pere Falqués, Lluís Domènech i Montaner and Josep Puig i Cadafalch. The café, which no longer exists, was located on Passeig de Gràcia in Barcelona.

1903-1914 Reformation of the Catedral de Palma de Mallorca, commissioned by Pere Campins and with the collaboration of Francesc Berenguer, Joan Rubió i Bellver and Josep Maria Jujol.

1904 House project for Lluís Graner.

1904-1906 Reformation of Casa Batlló on Passeig de Gràcia in Barcelona, commissioned by Josep Batlló i Casanovas and with the collaboration of Josep Maria Jujol.

1906 Death of his father.

1906-1910 Casa Milà, widely known as "La Pedrera" on Paseo de Gràcia in Barcelona, commissioned by Rosario Segimon de Milà and with the collaboration of Josep Maria Jujol.

1908-1916 Crypt of the Colònia Güell, in Santa Coloma de Cervelló, Barcelona. Construction began in 1908 and was supervised by Francesc Berenguer. The act of consecration took place November 3, 1915.

1908 Gaudí received the assignment to construct a hotel in New York, which remained only a sketch.

1909-1910 Schools of the Temple Expiatori de la Sagrada Família.

1910 The work of Gaudí is displayed at the Société Nationale de Beaux-Arts in Paris.

1912 Pulpits for the parochial church of Blanes, Girona. The death of his niece Rosa Egea i Gaudí, 36 years old.

1914 The death of his friend and collaborator Francesc Berenguer. Decides to work exclusively on the Sagrada Família.

1923 Studies for the chapel of the Colònia Calvet in Torelló, Barcelona.

1924 Pulpit for a church in Valencia.

1926 Gaudí is hit by a tram on June 7 and dies three days later at Hospital de la Santa Creu in Barcelona.

Bibliografía

Bibliography

754

Bassegoda i Nonell, Joan I., *Gaudí. Arquitectura del futur.* Barcelona, Editorial Salvat para la Caixa de Pensions, 1984.

Castellar-Gassol, Joan, *Gaudí. La vida de un visionario.* Barcelona, Edicions 1984, 1999.

Collins, George R., *Antonio Gaudí.* 1962.

Garcia, Raül, *Barcelona y Gaudí. Ejemplos modernistas.* Barcelona, H. Kliczkowski, 2000.

Garcia, Raül, *Gaudí y el Modernismo en Barcelona.* Barcelona, H. Kliczkowski, 2001.

Güell, Xavier, *Antoni Gaudí.* Barcelona, Ed. Gustavo Gili, 1987.

Lahuerta, J. J. , *Gaudí i el seu temps.* Barcelona, Barcanova, 1990.

Llarch, J. , *Gaudí, biografía mágica.* Barcelona, Plaza & Janés, 1982.

Martinell, Cèsar, *Gaudí. Su vida, su teoría, su obra.* Barcelona, Col·legi d'Arquitectes de Catalunya, 1967.

Martinell, Cèsar, *Gaudí i la Sagrada Família comentada per ell mateix.* Barcelona, Editorial Aymà, 1941.

Morrione, G. *Gaudí. Immagine e architettura.* Roma, Kappa ed., 1979.

Ràfols, J. F. y Folguera, F., *Gaudí.* Barcelona, Editorial Sintes, 1928.

Ràfols, José F., *Gaudí.* Barcelona, Aedos, 1960.

Solà-Morales, Ignasi de, *Gaudí.* Barcelona, Polígrafa cop., 1983.

Torii,Tokutoshi, *El mundo enigmático de Gaudí.* Editorial Castalia, 1983.

Tolosa, Luis, Barcelona, *Gaudí y la Ruta del Modernismo.* Barcelona, H. Kliczkowski, 2000.

Van Zandt, Eleanor, *La vida y obras de Gaudí.* Londres, Parragon Book Service Limited, 1995.

Zerbst, Rainer. *Antoni Gaudí.* Colonia, Benedikt Taschen, 1985.

Agradecimientos

Acknowledgements

Queremos expresar nuestra gratitud a Daniel Giralt-Miracle, Comisario del Año Internacional Gaudí, por su colaboración en el prólogo; a Joan Bassegoda i Nonell, de la Real Cátedra Gaudí, por proporcionar los dibujos de la mayoría de los proyectos; a Gabriel Vicenç, por la inestimable información que nos facilitó sobre la Catedral de Palma de Mallorca; al Museu Comarcal Salvador Vilaseca de Reus, por una de las fotografías de Antoni Gaudí; al Arxiu Nacional de Catalunya, por el retrato de Brangulí del arquitecto; a AZ Disseny S.L., que produce y distribuye en exclusiva las reproducciones exactas de los muebles de Antoni Gaudí (tel.: 0034 93 205 15 81 www.cambrabcn.es/gaudi), y a Gaudí Club, así como a los fotógrafos que han colaborado en el proyecto.

We would like to express our gratitude to Daniel Giralt Miracle, commissioner of the International Year of Gaudí, for his collaboration with the prologue. To Joan Bassegoda i Nonell, of the Reial Càtedra Gaudí, for providing the drawings of most of the projects. To Gabriel Vicenç, for the invaluable information that he provided about the cathedral of Palma de Mallorca. To the Museu Comarcal Salvador Vilaseca of Reus, for one of the photographs of Antoni Gaudí. To the Arxiu Nacional de Catalunya, for the Brangulí photograph of the architect. To AZ Disseny S.L., which produces and distributes exclusive, exact reproductions of furnishings by Antoni Gaudí (tel.: 0034 932 051 581. www.cambrabcn.es/gaudi). To the Gaudí Club. And to all the photographers who collaborated on the project.

Fotografías

Photos

Sitios Web de interés

Web sites of interest

www.barcelona-on-line.es
www.come.to/gaudi
www.cyberspain.com
www.gaudiallgaudi.com
www.gaudiclub.com
www.gaudi2002.bcn.es
www.greatbuildings.com
www.reusgaudi2002.org
www.rutamodernisme.com

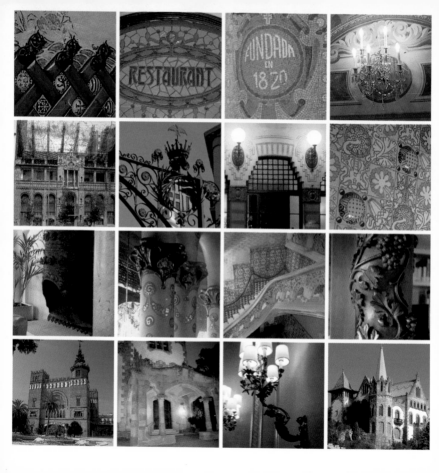

Coetáneos de Gaudí

Gaudí's Comtemporaries

Fotos/Photos © Miquel Tres

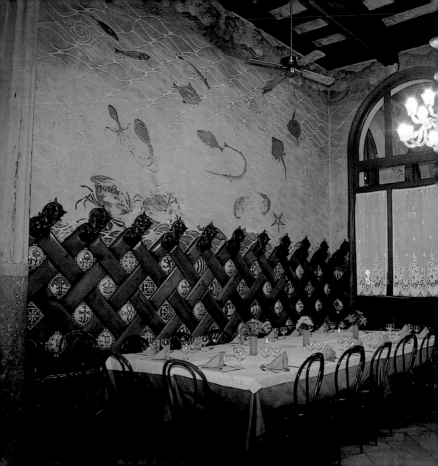

Hotel España

Lluís Domènech i Montaner

1903

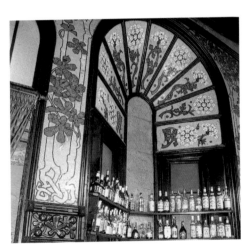

■ Sant Pau, 9-11 Barcelona

Hotel Peninsular

Arquitecto desconocido / Unknown Architect

1875

■ Sant Pau, 34 Barcelona

Casa Figueres

Antoni Ros Güell

1902

■ Rambla,83 / Petxina, 1 Barcelona

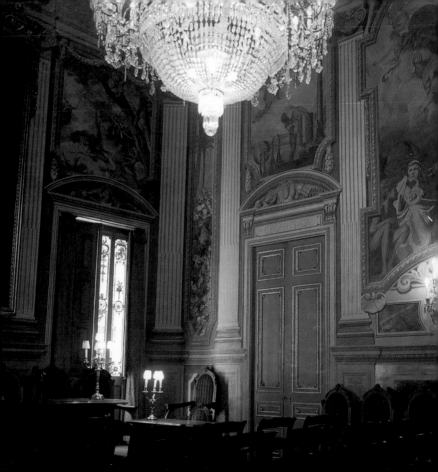

Reial Acadèmia de Ciències i Arts

Josep Domènech i Estapà

1883

■ Rambla, 115 Barcelona

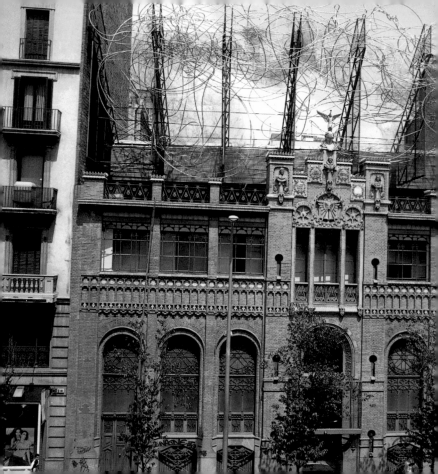

Editorial Montaner i Simon

Lluís Domènech i Montaner

1885

■ Aragó, 255 Barcelona

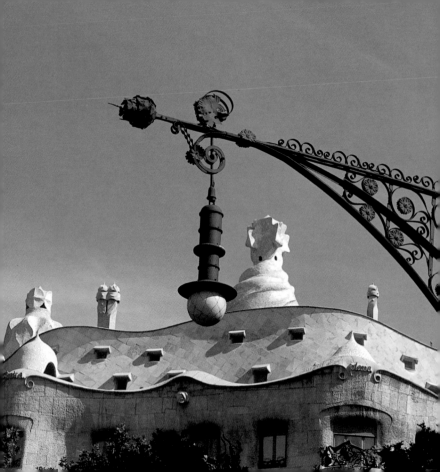

Farolas-banco de Pere Falqués

Pere Falqués

1906

■ Passeig de Gràcia, Barcelona

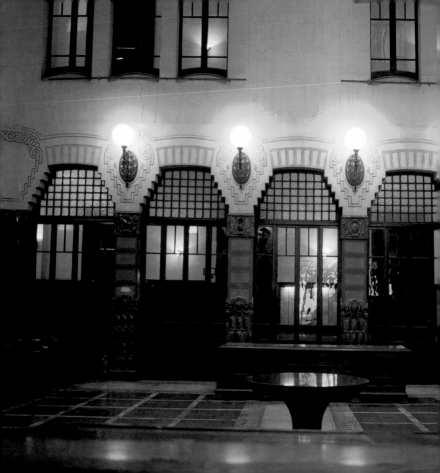

Conservatori Municipal de Música

Antoni de Falguera

1916

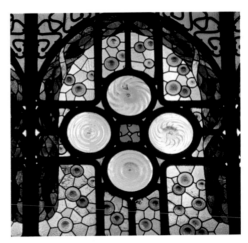

■ Bruc, 112 Barcelona

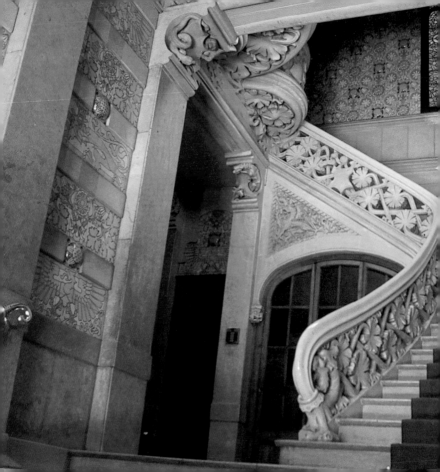

Casa Thomas

Lluís Domènech i Montaner /
Francesc Guàrdia Vial

1898

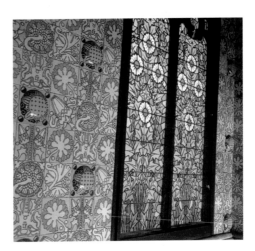

■ Muntaner, 293 Barcelona

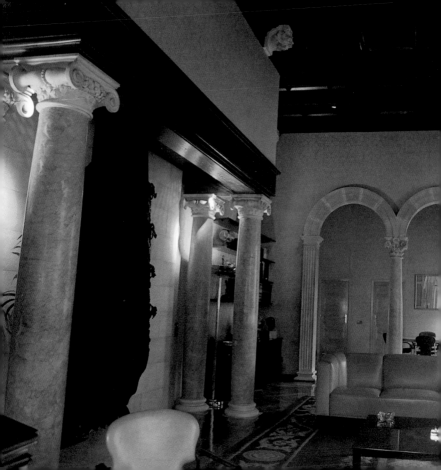

Can Serra

Josep Puig i Cadafalch

1906

■ Rambla Catalunya, 126 Barcelona

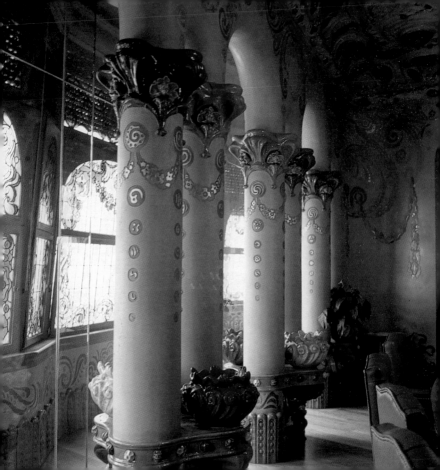

Casa Comalat

Salvador Valeri

1991

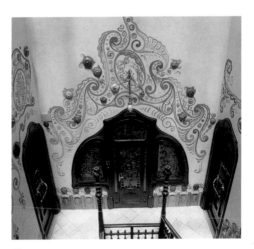

■ Diagonal, 442 Barcelona

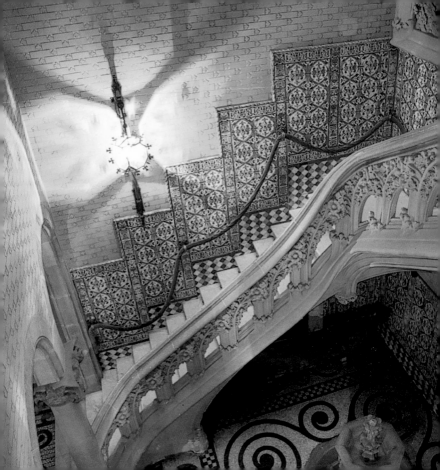

Palau del Baró de Quadras

Josep Puig i Cadafalch

1904

■ Diagonal, 373 Barcelona

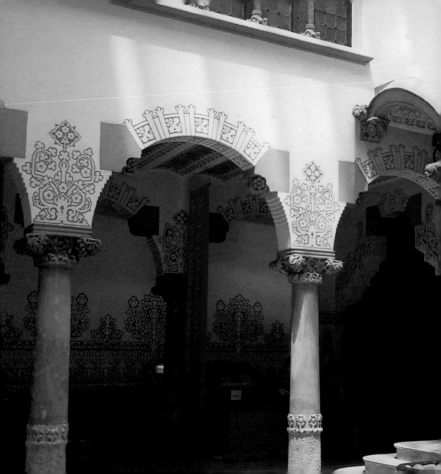

Casa Macaya

Josep Puig i Cadafalch

1903

■ Passeig Sant Joan, 108 Barcelona

Museu de Zoologia

Lluís Domènech i Montaner

1888

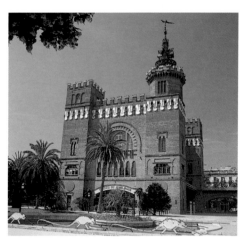

■ Parc de la Ciutadella, Barcelona

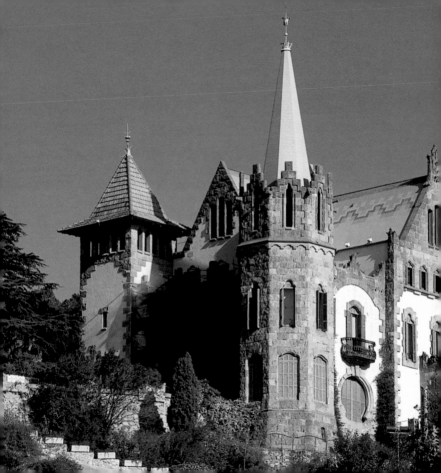

Casa Arnús

Enric Sagnier

1903

■ Manuel Arnús, 1-31 Barcelona

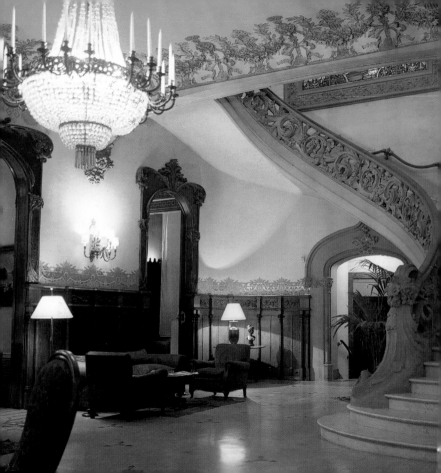

Casa Pérez Samanillo

Joan J. Hervás

1909-1910

CORK CITY LIBRARIES

■ Balmes, 169 / Diagonal, 502-504 Barcelona